未来を築くデザインの思想

ポスト人間中心デザインへ向けて読むべき
24のテキスト

ヘレン・アームストロング│編著
久保田晃弘│監訳
村上 彩│翻訳

ACKNOWLEDGMENTS
謝辞

本書を刊行できたのは、ひとえに多くの著名なデザイナーが寄稿を快諾してくれたおかげです。本書のようなプロジェクトには付き物の、著作権者の許諾を得るための複雑な交渉を援助してくれた、レンカ・コディトゥコヴァ、ラドスラフ・L・ストナル、アルベルト・ムナーリ、ウィム・クロウエル、ジェイコブ・ビル、ローラ・ハント、そしてニコラス・ネグロポンテにも感謝したいと思います。加えて、常に深い洞察を示してくれたグレン・プラット博士とボー・ブリンクマン博士、そして素晴らしいデザイナーであり、友人でもメンターでもあるペグ・ファイモンに、深い謝意を表します。ペグの支援がなければ、本書は刊行できなかったでしょう。

用意ができていようがいまいが、
Ready or not,

コンピュータは人々のもとにやって来る。
computers are coming to the people.

これは良いニュースだ
That's good news,

——多分、サイケデリック以来、最高のニュースだ。
maybe the best since psychedelics.

スチュアート・ブランド
『Spacewar—Fanatic Life and Symbolic Death Among the Computer Bums
宇宙戦争(スペースウォー)
——コンピュータ狂たちの熱狂的な生と象徴的な死』1972年

CONTENTS

目次

006 　監訳者による序文：すぐれた理論は予言である｜久保田晃弘
014 　序文：ひたすら築いている地点に向かって築く｜キートラ・ディーン・ディクソン
016 　イントロダクション：未来に形を与える

　　　関連作品：
028 　SECTION ONE
034 　SECTION TWO
040 　SECTION THREE

048 　年表

────

SECTION ONE：デジタルを構造化する

053 　実践するビジュアルデザイン｜ラジスラフ・ストナル｜1961
062 　アルテ・プログランマータ｜ブルーノ・ムナーリ｜1964
067 　デザイニング・プログラム｜カール・ゲルストナー｜1964
075 　究極のディスプレイ｜アイバン・サザランド｜1965
081 　芸術としての構造？　構造としての芸術？｜マックス・ビル｜1965
085 　ホール・アース・カタログ｜スチュアート・ブランド｜1968
087 　コンピュータ時代の書体デザイン｜ウィム・クロウエル｜1970
095 　ウォールドローイングを行う｜ソル・ルウィット｜1971

────

SECTION TWO：中央処理への抵抗

- 101 創造性とテクノロジー ｜ シャロン・ポーゲンポール ｜ 1983
- 107 そこに意味はあるのか？ ｜ エイプリル・グレイマン ｜ 1986
- 111 コンピュータとデザイン ｜ ミュリエル・クーパー ｜ 1989
- 123 野望／恐れ ｜ ズザーナ・リッコ、ルディ・バンダーランス ｜ 1989
- 127 ユーザインターフェイスに関する個人的考察 ｜ アラン・ケイ ｜ 1989
- 137 ベストは本当にベターなのか？ ｜
 エリック・ヴァン・ブロックランド、ジュスト・ヴァン・ロッサム ｜ 1990
- 143 ディスプレイの再定義 ｜ P・スコット・マケラ ｜ 1993
- 147 数によるデザイン ｜ ジョン・マエダ ｜ 1999

―――――

SECTION THREE：未来をコード化する

- 153 Processing... ｜ ベン・フライ、ケイシー・リース ｜ 2007
- 165 デザインとしなやかな精神 ｜ パオラ・アントネッリ ｜ 2008
- 173 生物学の時代のデザイン ―― 機械とオブジェクトの精神から
 有機的システムの精神へ ｜ ヒュー・ダバリー ｜ 2008
- 185 コンディショナル・デザイン ―― アーティストとデザイナーのための宣言 ｜
 ルーナ・マウラー、エド・パウルス、ジョナサン・パッキー、ルール・ウッターズ ｜ 2008
- 189 デザイン・アニミズム ｜ ブレンダ・ローレル ｜ 2009
- 195 ネットワークとの会話 ｜ コイ・ヴィン ｜ 2011
- 205 製造者としての博物館 ｜ キートラ・ディーン・ディクソン ｜ 2013
- 209 ポスト人間中心デザイン ｜ ホーコン・ファステ ｜ 2015

―――――

- 216 用語解説
- 220 参考文献
- 224 出典
- 225 写真提供者
- 226 テキストクレジット
- 227 索引

FOREWORD

監訳者による序文
すぐれた理論は予言である

久保田晃弘 | 2016年9月

　この本の著者、ヘレン・アームストロングは、米ノースカロライナ州立大学でグラフィックデザインを教える准教授である。2009年に「Graphic Design Theory（以下GDTと記す）」という、20世紀の初頭から21世紀はじめの約100年に渡るグラフィックデザインの主要テキストを集めたアンソロジーを出版し、その後2011年には「Participate: Designing with User-Generated Content」という、多くのアマチュアが共同で行う、参加型文化に根ざしたデザイン（DPC：Designing for Participatory Culture）に関する本を出している。

　GDTが出版されてから7年後の2016年、本書の原書である「Digital Design Theory（以下DDTと記す）」が出版された。DDTとGDTは姉妹のような関係にある。そこでまず、GDTの構成と内容について、ざっと説明しておくことにしよう。GDTもこのDDTと同じく、3つのセクションから成っている。その3つのセクションは、以下の通りである。20世紀のグラフィックデザインにまつわる批評的言語や思想に欠かせない、その歴史的な背景と重要な概念を的確に押さえたものといえるだろう。

1. 場をつくる（Creating the Field）：未来派、構成主義、バウハウスといった、その後大きな影響を与えたアバンギャルドの概念による、20世紀初頭のグラフィックデザインの進化。
2. 成功を築く（Building on Success）：20世紀の中盤から後半にかけての、インターナショナル・スタイル（国際様式）、モダニズム、そしてポストモダニズムの動向。
3. 未来を描く（Mapping the Future）：20世紀の終わりと、可読性、社会的責任、そしてニューメディアに関する議論の始まり。

　もうひとつ重要なことは、彼女自身が大学で日々デザインを教えていることとも関連して、この本のサイト（http://graphicdesigntheory.net/）に、本の紹介のみならず、その後のフォローアップを掲載していることだ。具体的には、本に関連した（収まりきらなかった）その他の重要なテキスト、そして「教員のた

めのツール（Tools for Teachers）」というページでは、授業のシラバスとそのシラバスに対応した授業のためのスライドを公開している。

そこでこのDDTである。1960年代から今日まで、デザイナーとプログラマーに影響を与えた、主要なテキストのアンソロジーであるDDTにおいても、GDT同様に、

1.掲載テキストの冒頭に短いコメントを付与することで、テキストの文化的、歴史的枠組み、すなわち今の時代における評価を明示する。
2.テキストに関連した作例集（Theory at Work）による、理論と実践の明確な関係づけ（本書では「Related Work」としてp028より掲載）。
3.ヘレン・アームストロング自身のデザインによる、美しく読みやすいレイアウト（2.の実例）。

といった特徴は、そのまま踏襲されている。前述の「教員のためのツール」としてのシラバス例も、すでにDDTのサイト（http://www.digitaldesigntheory.net/）に掲載されている。全体の構成もGDTと同じく3部構成で、以下のような年代ごとに区切られた流れとなっている。

1.デジタルを構造化する（Structuring the Digital）：1960年から80年までの、デジタル文化の黎明期。グリッドやインストラクションからコーディングへの変化と、オープンDIYカルチャーの交錯。
2.中央処理への抵抗（Resisting Central Processing）：1980年から2000年にかけて拡がった、デジタルメディアのパーソナル化と、ジョン・マエダによるプログラミングの復活宣言まで。
3.未来をコード化する（Encoding the Future）：2000年以降の動向、GDTの「マッピング」がDDTでは「（エン）コーディング」へと置き換わっているところがポイント。

もうひとつの特徴は、グラフィックデザイナーのキートラ・ディーン・ディクソン（http://fromkeetra.com/）による序文である。序文といっても、テキストではなくグラフィック（なのでビジュアルな「序画」とでもいうべきか）、そこに含まれるアフォリズムのようなメッセージは「ひたすら築いている地点に向かって築く（Building towards a Point of Always Building）」。常にその先端が成長する植物のように、成長しているところがさらに成長していく、自己言及的な構築

観に頷かされる。

　GDTからDDTへの変化を大きくまとめれば、それは（グラフィック）デザインの対象が、クローズ、スタティック（静的）、オブジェクト（モノ）から、オープン、インタラクティブ、フレームワーク（枠組み）へと移っていったことだろう。

　こうした変化を推進してきたのは、60年代にデザインが「プログラム」あるいは「コード」に着目し始めたことであり、DDTがフォーカスしているのが、まさにその後急激に発展した、デザインと計算（コンピューテーション）──つまり「デジタル・デザイン」に関する中核的論考なのだ。

　デザインにとって「計算」は非常に大切な概念である。かたちや色彩という、本質的に数で表わしにくいものを、数とその操作によって表現する。最近話題の、そしてDDTの最後に取り上げられる人工知能（Artificial Intelligence）も、むしろその本質は、計算知能（Computational Intelligence）というべきもので、その背後には「計算できないものを計算するにはどうすれば良いか？」という大きな問いが常に横たわっている。

「プログラム」という概念を「デザイン」と明示的に結びつけたパイオニアが、この本にもそのテキストが取り上げられている、カール・ゲルストナーである。彼の代表的な著書であり、このDDTでも取り上げられている「デザイニング・プログラム」の冒頭には、こういうフレーズがある。

Instead of solutions of problems, programmes for solutions.
（問題の解ではなく、解のためのプログラムを）

「プログラミング」をキーワードに、グラフィックデザイナーのためのデジタルデザイン理論を構築しようとするゲルストナーのテキストは、GDTにも含まれている（上のフレーズはGDTの方のテキストに含まれている）。GDTとDDTの両方にテキストが含まれる唯一の著者であるゲルストナーは、いわば、この2つの本の結節点であり、プロセスやインタラクティブな体験と印刷メディアのギャップを埋めようとする、その後の多くのグラフィックデザイナーが進んだ道を、いち早く示していた。

　さて、ではこの本を読んだ読者は、一体どんなことが可能になるのか──まずはプラクティカルな面から考えてみよう。再びゲルストナーに登場してもらう。彼のテキストの中のグリッドをコードで書いてみる。例えば本書のテキストの中にある、58×58の「モバイルグリッド」をp5.js（https://p5js.org/）

で書いてみる。その前になぜ、58がマジックナンバーなのかを考える。この問題はすなわち、正方形ユニットを2の間隔で敷き詰めることを考える、ということである。式で書くと

nx + 2(n-1) = 58 → n(x+2)=60（ここでnは縦横に並べるユニットの数、xはサイズ）

となる。ここでnは整数なので、nが60の約数になるものを考える。ゲスルトナーの例では、60の約数のうち、{30, 20, 15, 12, 10}だけしか使っていないので、さらに小さい{6, 5, 4, 3, 2}も加えて、同じ形式に当てはめてみる。すると、このコードは以下のように書ける。

```
function setup() {
  createCanvas(581, 581);
  background(255);
  stroke(0);
  noFill();
  noLoop();
  rectMode(CORNER);
}
function draw() {
// n=2
  rect(0, 0, 580, 580);
  for (var i = 0; i < 2; i++) {
    for (var j = 0; j < 2; j++) {
      rect(i*300, j*300, 280, 280);
    }
  }
// n=3
  for (var i = 0; i < 3; i++) {
    for (var j = 0; j < 3; j++) {
      rect(i*200, j*200, 180, 180);
    }
  }
// n=4
  for (var i = 0; i < 4; i++) {
    for (var j = 0; j < 4; j++) {
      rect(i*150, j*150, 130, 130);
```

```
    }
  }
// n=5
  for (var i = 0; i < 5; i++) {
    for (var j = 0; j < 5; j++) {
      rect(i*120, j*120, 100, 100);
    }
  }
// n=6
  for (var i = 0; i < 6; i++) {
    for (var j = 0; j < 6; j++) {
      rect(i*100, j*100, 80, 80);
    }
  }
// n=10
  for (var i = 0; i < 10; i++) {
    for (var j = 0; j < 10; j++) {
      rect(i*60, j*60, 40, 40);
    }
  }
// n=12
  for (var i = 0; i < 12; i++) {
    for (var j = 0; j < 12; j++) {
      rect(i*50, j*50, 30, 30);
    }
  }
// n=15
  for (var i = 0; i < 15; i++) {
    for (var j = 0; j < 15; j++) {
      rect(i*40, j*40, 20, 20);
    }
  }
// n=20
  for (var i = 0; i < 20; i++) {
    for (var j = 0; j < 20; j++) {
      rect(i*30, j*30, 10, 10);
    }
  }
}
```

生成されたユニットは以下の通りである（新たに追加されたものを赤で描いている）。もともとはレイアウトの形式であったモバイルユニットが、それだけでなく、パターン生成のユニット、あるいは各ユニットに色彩をあてはめることで、（ジョセフ・アルバースのような）色彩構成の練習にも使用できそうな汎用のパターンへと展開できる。

このように、60〜80年代、すなわちパーソナルコンピュータの普及以前に行われた、デジタルデザインの基礎（この本のセクション1）に書かれていることを、今日の身近なメディア＝プログラムコードで書いてみることを、「アルゴリズミック模写」あるいは「コード模写」という。この模写が従来の絵画における模写と異なるのは、コードで書くことで、そこからさらにパラメトリックな実験や拡張が行えることだ。そこにデジタル・メディアの大きな特徴がある。複写から生成へ——そのことがデジタルデザインの出発点であることは、20世紀デザインにとってのバウハウスのように、常に参照すべき出発点であるといえるだろう。

ゲルストナーのテキストから、もう一つの例を上げておこう。このDDTの中で、唯一ALGOL的な擬似コードでアルゴリズムが示されている、線分の

配置によるコンポジションである。これも一度、コードで書き下すと、さまざまな拡張が可能になる。例えば、基本となるグリッドの間隔を2とし、線分の幅を1ピクセル、長さを2ピクセルのミニマルなものとすることで、以下のようにパターンというよりもむしろテクスチャーというべきコンポジションの実験ができる。

「理論」とは、何かを体系的に理解するための方法ではあるが、それが時代を超えて生き延びることで、理論は「予言」となる。この本の、特にセクション2に収められた、パーソナルコンピュータ黎明期のテキストは、まさにその予言を体現したものといえよう。ミュリエル・クーパー、そしてアラン・ケイのテキストは今なお、重要かつ圧巻だ。現代のインターフェイス・デザインのほとんどが、彼女らの理論＝予言をほぼ忠実に遂行しているといっても過言ではない。未来は予言を現代の技術と結びつけることから、開けていく。

　理論には、もうひとつの重要な特徴がある。それは、理論が持つ形式性——すなわちそのプロトコルやインターフェイスが明確であるため、理論同士の比較や接続が容易になる、ということだ。そのひとつの事例がセクション3に収められた、ヒュー・ダバリーの「生物学の時代のデザイン」である。このテキストは、今の時代におけるデザイン・パラダイムの変化に関する複数

の言説を相互に比較することで、その共通性や差異からより大きなビジョン＝予言を浮かび上がらせようとしている。こうした形式性を活用した比較は、本書のいずれのテキストについても有効である。例えばその次に収められた「コンディショナル・デザイン」をGDT冒頭にも収められた、マリネッティの「未来派宣言」と比較してみることで、その共通部分と違いが明確になる。その差異と反復の狭間に、未来の萌芽が潜んでいる。

だとすれば現代の理論、すなわち現代の予言とは何か。それを考えていくための貴重な手がかりが、このDDTの最後のテキスト、ホーコン・ファステによる「ポスト人間中心デザイン」だ。最近の技術的特異点にまつわる、有象無象の期待や誤解からもよくわかるように、すでに機械は人間の言語を理解し、表情を認識したり、感情を推測することで、わたしたちの「心」と呼ばれるもの（＝外見からは推測できない内部状態）と深くかかわり始めている。そうした高度に個人化されたメディアが、身の回りの環境となった時代のインターフェイスは、一体どのようなものになるのだろうか。

まず必要となるのは、知性や心のシミュレータとしての計算知能が、人間のことをどのように理解しているのかを知り、そこに足りない部分を伝えたり、間違っている部分を修正すること——すなわち「ポスト人間」にとってわかりやすく、使いやすいデザインを実現するためのインターフェイスである。その出発点は、コンピュータの思考のプロセスを記述し表現すること、つまり人工知能の心を可視化する、インテリジェンス・ビジュアリゼーションになるだろう。

今日のデザイナーは、ポスト人間時代に果たすべきデザイナーの役割、人間の知性以上のものを見据えて、それが社会や人間に対する影響を（実現する以前に）考えていかなければならない。それは、人間中心デザインの時代における「プロトタイピングによるプラグマティックなデザイン」の終焉を意味している。人間がポスト人間中心のデザインを行うということは、人間が人間のためのデザインを行うのではなく、人間が人間を超えた超存在に対するデザインを行う、ということだ。そこには「人間が人間に経験できないことをデザインすることは可能か」あるいはその逆に「人間以外のものが人間中心のデザインを行うことは可能か」という問いと同型の難しさがある。そのためにも、ポスト人間のことを考えることにより人間の想像力や経験が進化していくという、ポスト人間と人間の共進化を実現するような、新たなインタラクションのデザイン（理論）に取り組むことが、これからの時代の必然的な要請となっていく。

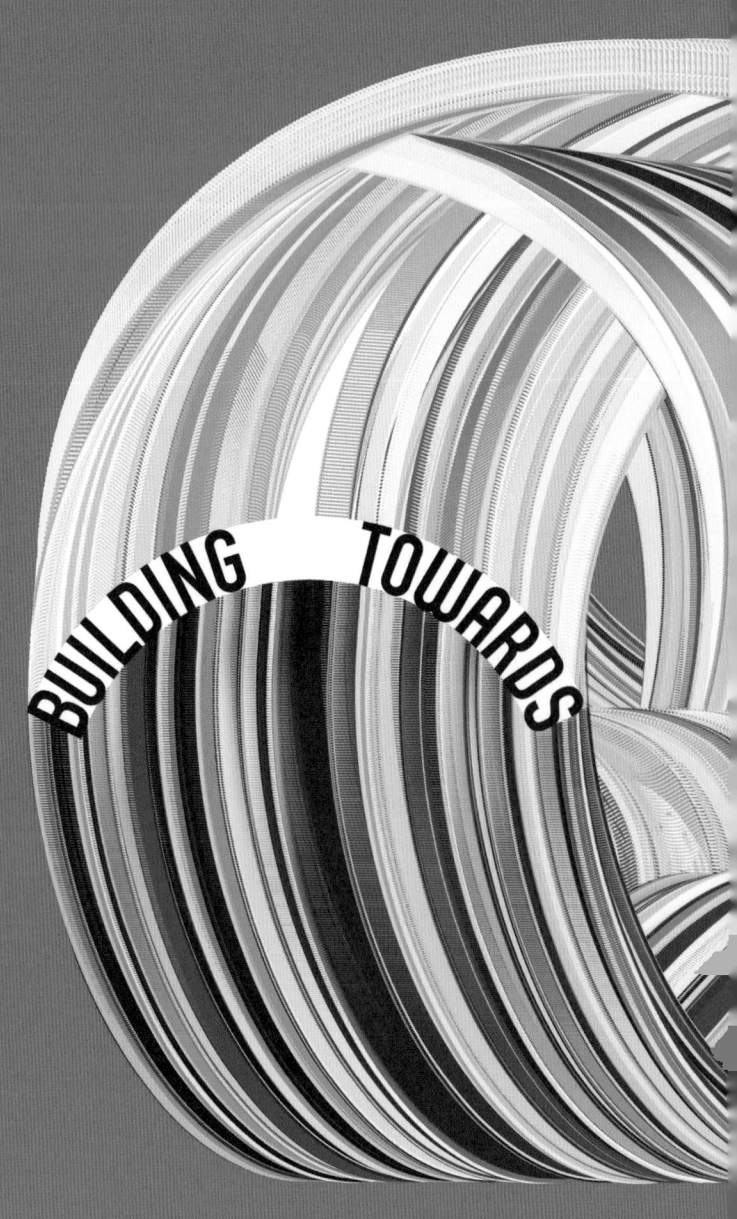

ひたすら築いている地点に向かって築く：
グラフィックデザイナーのキートラ・ディーン・ディクソンによる、ビジュアルな序文

A POINT OF ALWAYS BUILDING

INTRODUCTION
GIVING FORM TO THE FUTURE

イントロダクション
未来に形を与える

　デザイナーは、急激な技術革新の心臓部で働いている。デザイナーは変化についていくのに精いっぱいで、現在のデザイン環境が出来上がるまでの道のりについて、ほとんど考える余裕がない。私たちは、いかにして今に至ったのだろうか。コンピュータを使うことは、私たちにどのような影響をもたらしたのだろうか。この論文集は、これらの問いに答えを出すためのものである。本書の出発点は、20世紀期後半の1960年代だ。

　1963年、コンピュータ科学者のアイバン・サザランドはいわゆるSketchpad（別名ロボット・ドラフツマン）のプログラムを開発し、グラフィカル・ユーザインターフェイス（GUI）とオブジェクト指向プログラミングを導入した。ここから、科学者ばかりでなくエンジニアやアーティストが、コンピュータとコミュニケーションを取ることで、コンピュータを思考と制作のためのプラットフォームとして活用するようになった[1]。同年、コンピュータ科学者で国防総省の高等研究計画局（ARPA）の、行動科学部隊およびコントロール研究室長であるJ・C・R・リックライダーは「銀河間コンピュータネットワーク」に関する議論を始めた。このアイデアを原動力としてARPAの研究が進み、インターネットの先駆けというべきアーパネット（ARPANET）が開発された。その直後の1964年に、IBMはSystem/360という新しいメインフレーム・コンピュータ・シリーズを発表した。これは、商業的ニーズと科学的ニーズの双方を満たすことができる、最初の汎用コンピュータシステムだった。さらにその4年後、エンジニアであり発明家でもあるダグラス・エンゲルバートは、スチュアート・ブランドの支援を受けて、のちに「すべてのデモの母（Mother of All Demos）」と呼ばれる画期的なデモンストレーションを行った。そこで発表されたoN-Line System（NLS）はコンピュータのハードウェアおよびソフトウェアのシステムで、コンピュータを構成する基本的な機能——ウィンドウ、ハイパーテキスト、マウス、ワードプロセッシング、テレビ会議、リアルタイムで共同作業ができるエディタなどの原型が含まれていた。1960年代から70年代にかけては、ほとんどのアーティストやデザイナーにとってメインフレーム・コンピュータを使うことはできなかったが、このアイデアに触

発されて、コンピュータを用いた視覚的な実験が始まった。とはいえ、「コンピュータ」という時代精神は、まだはっきりしたものではなかった。

その後、パーソナルコンピュータとインターネットというふたつの重要な発明が、デザイナーのみならず、一般の人々にとって、信じられないほど豊かな時代をもたらした。1984年に発売されたマッキントッシュは、GUIを備えた最初のパーソナルコンピュータだった。インターネットは、1980年代にはもっぱら専門家が利用していたが、90年代になると広く一般的に利用されるようになった。21世紀に入ると、パーソナルコンピュータとインターネットはデザイナーにとって、実務だけでなくイデオロギーの面からも不可欠なツールとなった。パーソナルコンピュータが登場したことで、一般大衆がコンピュータを使えるようになり、インターネットは人々と情報を大規模にネットワーク化した。1960年代以来、これらのツールが生み出したテクノロジー指向のアプローチは、デザイナーの仕事を根底から変え、複雑性の美学や、現状をハッキングやシェアして改善していく文化のように、ソリューションよりもむしろパラメータ（内部状態）に対する実践が求められるようになった。現在、私たちは新しい視覚言語（ビジュアルランゲージ）の世界を目指している。その視覚言語を駆動させるのは、歯車や組み立てラインのようなものではなく、有機的なものとデジタル的なものを結びつける結合組織なのである。

デジタルを構造化する（1960-1980年）

1960年代、メインフレーム・コンピュータのプログラマーは、一連の論理ステップを明確なコンピュータ言語に正しく翻訳しなければならなかった。そのためには、論理ステップとしての「プログラム」を、パンチカードまたは穿孔テープを用いてコンピュータに入力する必要があった。同時代のアーティストやデザイナーはこれにヒントを得て、制作プロセスを、設定したパラメータに分解した上で、それらのパラメータを人間もしくは——当時は机上の理論にすぎなかったが——コンピュータがフォローできる、一連のステップとして構築するという実験を始めた。

デザインプロジェクトを、限られた数の美的パラメータを操作することとして実現する、という考え方は、当時としても新しいものではなかった。すでに20世紀の早い時期に、バウハウスの前衛的なアーティストが、続いて近代タイポグラフィ運動の主唱者たちが、格子状の組み立てユニット（モジュラーグリッドユニット）を開発していた。第二次世界大戦後に、ヨゼフ・ミューラー＝ブロックマンやマックス・ビル、後にはラジスラフ・ストナルやカール・ゲルストナーらが、ミッ

ド・センチュリーの社会から突き付けられた情報の洪水に取り組み始めると、このモジュール・グリッドというコンセプトが広く知れ渡り、商品化されるようになった。スイス・スタイルのデザイナーたちは、情報をグラフィックアイコン、ダイアグラム、タブ付きシステム、グリッドなどに整理して、多忙な20世紀の市民がすばやく理解できるようにした。第二次世界大戦後に産業が活況を呈したことで、こうした情報を整理してやり取りするための効率的システムを開発する必要が生じたのだ。

　特にグリッドは効率を高めるのに役立った。デザイナーはグリッドをスタイルガイドと組み合わせて利用することで、毎回ゼロからスタートすることなく、限られた選択肢の中から新しいレイアウトを制作することができるようになった。こうした制約は作業プロセスをスピードアップさせるとともに、デザインを直観的に決定するのではなく、大きさ、重さ、近接性、緊張感といった明確なパラメータに基づいて決めていくことを、デザイナーに求めるようになった。その結果生まれたのが、多種多様なデータを収納しながらも視覚的に統一された、一連のデザインであった。

　ゲルストナーは1964年の著作『Designing Programmes（デザイニング・プログラム）』で、こうしたデザインパラメータを論理的な言語に翻訳した。ゲルストナーは、コンピュータはこの論理的言語を理解し、デザインソリューションを創造するために、それらを結合あるいは再結合できると考えていた[2]。同年、イタリアのデザイナー、ブルーノ・ムナーリは、イタリアの情報技術企業オリベッティのために「Arte programmata（アルテ・プログランマータ）」という展示会を企画した。ムナーリは展示会のカタログで、「プログラム芸術の究極の目的は、単一の限定的で主観的なイメージではなく、連続的なバリエーションとしての複数のイメージを生み出すことである」と述べた。たったひとつのソリューションではなく、一連の"突然変異（ミューテーション）"を生み出すことこそ、プロジェクトの望ましい終わり方だというのだ[3]。

　1960年代から70年代にかけて、（客観的な外観と数学的な厳密さを持った）コンクリート・アート、セリーアート、オプアート、ニュー・テンデンシーズ運動（訳注：New Tendencies movement、「新しい傾向の運動」の意）、コンセプチュアル・アートといった多くの芸術運動が、インプット、バリエーション、ランダム化のプロセスを研究した。ソル・ルウィットのウォールドローイング・シリーズは、中でもとりわけよく知られている実例だ。ルウィットは他の人も同じ絵が描けるように、描き方に関する一連の命令（インストラクション）を与えることを考案した。「計画と決定のすべてを事前に行っておく。実行は形式的な仕事にすぎない。アイデアは、芸術を作る機械となる」と、ルウィットは言った[4]。このよう

にして、命令はプロジェクトの要としての「アルゴリズム」となった。主観的な直観に溢れんばかりのアシスタントであっても、命令に従うことで、プロジェクトを完遂できる。ルウィットのユニークな点は、参加者一人ひとりの主観を通じて、システムに反復を導入したことだ。ルウィットのやり方では、パラメータを工夫し、それをランダムなインプットと組み合わせることで、完璧なひとつの形態(フォルム)ではなく、さまざまなソリューションを生み出し、形態と意味の静的な関係よりもむしろ特別な振る舞い(フルマイ)を優先する。この振る舞いのシステムは、1980年代から90年代以降にかけてのインタラクティブなデザインアプローチの先駆けとなった。

　こうしたプロセス指向の芸術運動とともに、1960〜70年代の間に米国では、市民権、ベトナム戦争、フェミニズム、環境問題といったさまざまな政治問題に対する反体制文化が広まり、既存の権威のありかたそのものを疑問視するようになった。反体制派は社会工学を通じて、未来社会の可能性を思い描くようになった。スチュアート・ブランドが創刊した、雑誌兼商品カタログ『Whole Earth Catalog（ホール・アース・カタログ）』は、反体制文化と科学技術者を結びつけるものだった。この雑誌は、「ツールへのアクセス」を通じて、持続性と個人の自由を実現する道を示し、読者にハックとティンカリング（いじくりまわすこと）によって、「支配者」の権力を越えていくことを後押しした[5]。同誌のカタログという体裁と、そこで提唱されたD.I.Y.（= Do It Yourself「自分でやろう」）の精神に、多くの人々が文化的な影響を受けた。コンピュータこそ、フラットなピア・ツー・ピアのコミュニケーション、非階層的な権力構造、情報の自由、個人の権利拡大を実現するための原動力だと、人々は考えるようになった[6]。こうした考え方は80年代以降さらに重要性を増し、オープンソースのソフトウェアを共同で開発するという文化の土台となり、多くのグラフィックデザイナーの創作プロセスに影響を与えるようになった。

中央処理(セントラル・プロセッシング)への抵抗（1980-2000年）

1980年代中頃にパーソナルコンピュータがクリエイターの世界に登場すると、アーティストやデザイナーは実際にコンピュータに触れながら、コンピュータと対話するようになった。そして、複雑性の美学を受け入れる、アートとデザインの現場が拡がり始めた。開放性や意味の不安定性を主張するポスト構造主義の理論がグラフィックデザインに浸透するとともに、効率性と客観性を重視するモダニズムがぐらついていった。ロサンゼルスのニューウェーブ、クランブルック・アカデミー・オブ・アートでキャサリン・マッコイ、

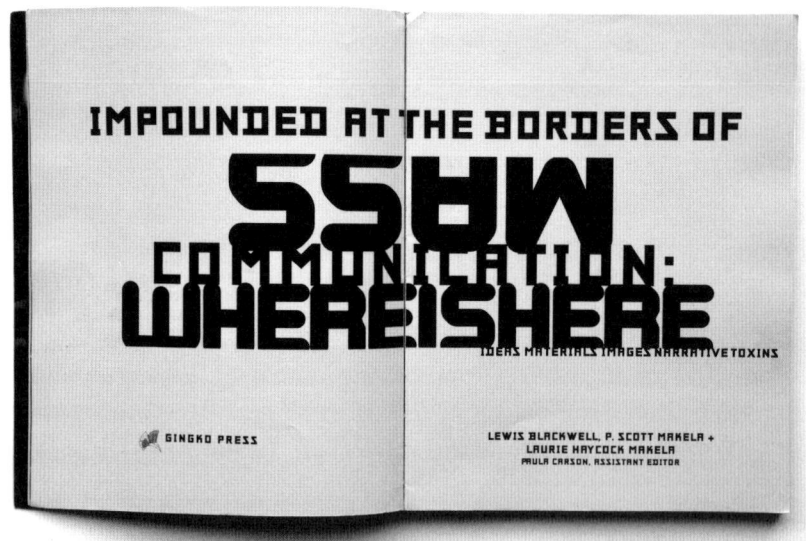

未来を築くデザインの思想

P・スコット・マケラとローリー・ヘイコック・マケラの著書『Whereishere（ここはどこ）』（1998年）のページ見開き。共著者はライターのルイス・ブラックウェル。"Whereishere"とは、1990年代のデザイン界に広がったマルチメディアの熱狂を表した語句。執筆当時、マケラ夫妻はクランブルック・アカデミー・オブ・アートに招聘されて滞在しており、2-Dデザイン担当の共同ディレクターを務めていた。

P・スコット・マケラ、ローリー・ヘイコック・マケラらが主導したポストモダニズム的な実験、デイビット・カーソンが『Ray Gun（レイガン）』誌のために作成した作品などからわかるように、モダニズムの客観性と効率性に取って代わって、複雑で重層的な美学が登場し、ユーザーが自分でメッセージを決めることを求めるようになった。グラフィックデザイナーはユーザーと活発に交流しながら、テクノロジーを利用して豊かな視覚世界を造り始めた。

　初代マッキントッシュ・コンピュータとともに、1984年に一般向けに市販されたのが、HP（ヒューレットパッカード）社のレーザープリンタ「HP LaserJet」だった。このふたつのツールが同時に発売されたことで、大量生産とそこから生まれたデザインの方法論がゆらぎ始めた。大量生産が登場したのは産業革命後の数十年間、つまり1800年代末から1900年代初頭にかけてのことだ。この大量生産が、製造からデザインを"離婚"させてしまった。この状況下では、プロジェクトの費用とリスクは製造段階に課せられる。そのためデザイナーは、印刷業者や製造業者にデザインを伝える前に、プロジェクトの詳細をチェックしなければならなくなった[7]。人件費と原材料費に圧迫されて、グラフィックのフォルムは流線形で効率的な標準化されたユニットになってしまった。こうして、20世紀初頭の大量生産モデルはデザインプロセスの典型と製品の美学を決定した。しかし1980年代になると、シャロン・ポーゲンポールやミュリエル・クーパーといったデザイナーたちが、出現した新たな技術の発展によって、こうした制約から逃れることができると考えた。

　マサチューセッツ工科大学（MIT）で視覚言語ワークショップのディレクターを務めたクーパーは、学生に生産装置を分解してハックすることを勧めた。最初はオフセットのプリンタ、後にはコピー機、レーザープリンタやコンピュータがその対象となった。生産がデザイナーの手に戻ったとき何が起こるだろうかと、クーパーは考えたのだった。マスとしての消費者に対する「中央集権的なコントロール」が不要になると、一体何が起こるのだろうか[8]。クーパーはコンピュータを、創造的な人々がより協調的で直感的に仕事ができるようにする、自由への原動力だとみなしていた。新たに登場したテクノロジーのおかげで、デザイナーたちは自由に自分たちの作品を繰り返しテストできるようになる。このように統合化された仕事のスタイルこそ、科学に基づいた直観的な探求により近いものだと、クーパーは考えた。このクーパーの思想は、のちにヨハイ・ベンクラー、ヘンリー・ジェンキンス、ピエール・レヴィといった文化理論家たちの仕事によって開花する。

　やがて、デザイン業界の内外部双方で、デスクトップパブリッシング（DTP）産業が盛んになった。デザインの専門家が失業するのではないかと恐れる向

きもあったが、多くのライターやデザイナーは、コンピュータ上でレイアウトをまとめて、それをデスクトッププリンタで印刷することに力を注いだ。こうした動向を受け、エミグレ（Emigre）というフォントと人気雑誌『エミグレ』を世に送り出したのが、ルディ・バンダーランスとズザーナ・リッコだ[9]。リッコがMac上でデザインした書体を、バンダーランスが即座にアプリケーション化して、直近の『エミグレ』誌で発表した。デザイナーたちは長年にわたって、活字製作所と植字工に払う高額な費用に縛られてきたので、コンピュータを利用して即座に制作できるようになったことは、とりわけタイポグラフィデザイナーのイマジネーションをかき立てた。

　結果として、このタイポグラフィのルネサンスにより、数々の斬新なデジタル書体が制作されるとともに、1960年代流のアルゴリズム的アプローチをさらに変化させていく探求が行われた。1990年、ジュスト・ヴァン・ロッサムとエリック・ヴァン・ブロックランドは、「プログラミングによって支援（アシスト）されたデザイン」という実験を開始し、ランダムフォント書体であるBeowolf（ベオウルフ）を発表した。まずパラメータを設定し、PostScriptという当時の先端的な技術を用いて、そのパラメータをランダムに変化させるようコンピュータに命じた[10]。このような実験の結果、パーソナルコンピュータがなければ決して実用化できなかったであろう、新たなデザインフォルムが誕生した。もはや複雑＝高価ではなくなった。同時に、大量な生産はセットアップのための高い費用の言い訳にならなくなった。レーザープリンタをコンピュータと組み合わせて使うことで、1回限りのフォルムを経済的に制作できるようになった。

　1990年代、多くのクリエイターたちがデザイナー兼プログラマーを名乗った。好奇心の強いクリエイターたちは、ソフトウェアが自分たちの美学や制作プロセスを形にして、真の創作の道を追求することに役立つのであれば、自分専用のコンピュータ・ツールを開発しなければならないと考えた。MITメディアラボのAesthetics and Computation Group（ACG）（訳注：「美学とコンピュテーションのグループ」の意。コンピュテーションは「コンピュータによる計算」のこと）のディレクターを1996年から2003年まで務めたジョン・マエダは、こうしたデザイナー兼プログラマーの世代──ケイシー・リース、ベン・フライ、ゴラン・レヴィン、ピーター・チョー、リード・クラムなど──を奮い立たせた。1999年、マエダはその著書『Design by Numbers』で、コンピュテーションは純粋思考（訳注：感覚に依拠しない思考のこと）に似た、ユニークなメディアであると主張した。「なぜならコンピュテーションは、素材と素材を成形するプロセスが同じ実体（エンティティ）（訳注：ひとかたまりのデータのこと）──すなわち数──

の中で共存するという点で、唯一無二の手段であるからだ」[11]。マエダは、アーティストやデザイナーは自ら直接コンピュテーションに取り組むべきだとして、自身の「Design by Numbers」プロジェクトを通じて、コンピュテーションにより取り組みやすくなるメディアを作ろうとした。

　マエダの取り組みに刺激を受けて、ケイシー・リースとベン・フライは2001年から、オープンソースのプログラミング環境／言語であるProcessing(プロセッシング)を公開し始めた。このProcessingは、視考する人たち（訳注：「視考」とは「視覚を通じて思考する」という意味）が夢見ていたコンピューティング環境を実現した。Processingによって、クリエイターたちはプログラミング言語に創造的にアクセスできるようになり、自分自身のツールを構築し、コンピュテーションを活用しなければ実現不可能な美を開拓した。コンピュータプログラムのソースコードに自由にアクセスできる、オープンソースによる開発が、Processingプロジェクトで使うソースコードの多くを生み出した。誰もが自由にProcessingという強力なツールを使えるように、アーティストやプログラマーたちはリソースや知識を蓄積した[12]。Processingプロジェクトは、21世紀のワーキングスタイルの変化を裏付けるものだ。クリエイティブな活動の担い手は、かつては個人や少人数のチームだったが、今では分散し、ネットワークを活用したプロジェクトを、独立した個人が時空を超えて共同で行えるようになった。ブランドが『ホール・アース・カタログ』で普及に努めた「ツールへのアクセス」という平等主義的なコンセプトが、さまざまな努力の末実現されたのだ。そしてこのソフトウェア開発という文化が、デザイン業界の創作の手法に浸透していった[13]。

未来をコード化する（2000年から現在まで）

1990年代初めに、インターネットは学者の世界から一般人の日常生活へと広まった。パーソナルコンピュータはネットワーク化された巨大な意思(マインド)に変身した。クリエイターたちはこのネットワーク化されたマインドを通じて、思考し、作成し、共同し、配信できるようになった。ユーザーは、ボタンを押して、画面をスクロールして、コンテンツをアップロードして、インターフェイスをカスタマイズするといった能動的な関係によって、コンテンツを体験するようになった。双方向性(インタラクティビティ)の時代になったのだ。

　21世紀になると、ソーシャルメディアではコンテンツのシェアビリティ（訳注：shareability、情報を共有する仕掛けや仕組み、またはその可能性）が高まった。デザイン業界では、1960年代には主流だったシステム思考の理解を踏まえて、豊

かで喜ばれる環境にするためのパラメータを生み出した。このような環境は、それが、ウェブサイト、デジタル出版、ゲームまたはアプリであれ、ユーザー体験の足場を築いた。コイ・ヴィンはそのエッセイ「ネットワークとの会話」で、「この新しい世界における、デザイナーの重要な役割は、メッセージを伝達することよりもむしろ、メッセージが生まれる空間を作ることにある」と強調した[14]。モノローグは会話に変身する。ユーザーは、一対多の一斉メッセージを受動的に受け取るのではなく、多対多のコミュニケーション・モデルを通して能動的にデザインに参加する。

ヒュー・ダバリーは、アップルが未来のテクノロジーを予測して1987年に制作した有名な動画「ナレッジナビゲータ（Knowledge Navigator）」の共同制作者であり、「私たちは"機械とオブジェクトの精神から有機的システムの精神"に移行している」と主張した。20世紀の堅い機械的な頭脳の持ち主たちとは対照的に、21世紀の私たちはコンピュータネットワークを説明するのに、「バグ、ウイルス、アタック、コミュニティ、ソーシャルキャピタル、トラスト、アイデンティティ」といった柔軟で血の通った言葉を使うと、ダバリーは指摘する。20世紀の近代主義者のデザイン方法論は、素材やレイアウトを自分が選んだスムーズで効率的なデザインに落とし込むことで、複雑で混沌とした情報を要約して、簡潔で整然としたフォルムにまとめた。それが21世紀になると、コンピュータの処理能力が大幅に増大したことで、単純な要素から複雑なシステムを作り上げるためのモデルとして、今度はバイオロジーに目を向けるようになった[15]。

ニューヨーク近代美術館（MoMA）の美術とデザインのシニア・キュレーターであり、調査開発のディレクターであるパオラ・アントネッリは、バイオミミクリー（訳注：biomimicry、自然界の生物の構造や機能を模倣して、新しい技術を開発すること）とナノテクノロジーは、有機的でシステムベースの作業に移行するための、ごく自然なステップになると考えた。アントネッリは次のように説明する。「特にナノテクノロジーは、自己集合と自己組織化という、細胞や分子から、銀河系にまで見出せる原理を提供してくれる。つまり物体の構成要素にほんの少しの圧力を加えるだけで、それは異なる構成に再編成する」[16]。私たちは20世紀のシステム思考を超えて、独力で進化するシステムを構築できる時代へと移りつつある。進行中のこの変化——複雑から単純へ、ではなく、単純から複雑への変化——は、コンピュータの計算・処理能力とインターネットが支える接続性がなければ不可能である。

創発的行動（emergent behavior）については、コンピュータサイエンスの世界で長らく議論されてきたが、デザイン業界でも流行りの専門用語となってい

る。2000年代に入ると、ルーナ・マウラー、エド・パウルス、ジョナサン・パッキー、ルール・ウッターズなどのクリエイターたちの集団「Conditional Design（訳注：コンディショナル・デザイン、「条件付きのデザイン」の意）」は、アバンギャルドにも似た情熱で、今日にふさわしい作品を制作したい、という欲求を明らかにした。彼らは他の生成的なデザイナー——カーステン・シュミットやマイケル・シュミッツなど——の作品を踏まえて、そのプロセスを精査した。「自然と社会と人間との相互作用」に由来する厳密なプロセス、ロジック、有機的インプットなどを組み合わせることで、Conditional Designのクリエイターたちは、創発的なパターン[17]を明確にしたいと考えている。この手の作品では、ジョン・コンウェイが考案した「ライフゲーム」という有名なセル・オートマトンのイデオロギーが、アルゴリズミックなデザイン思考と結びついて、予想外の行動を生み出す人工物を物理的にもデジタル的にも生み出している[18]。

「モノのインターネット（訳注：The Internet of Things、略称IoT）」は「ユビキタス」や「パーベイシブ・コンピューティング」とも呼ばれる、新たなデザインの方向を喚起している。私たちを取り巻く物体が、埋込型のセンサーネットワークを通してゆっくりと命を吹き込まれていくにつれて、スクリーンを越えた世界がおぼろげながら見えてくる。バーチャル・リアリティのパイオニアであるブレンダ・ローレルは、ユビキタス・コンピューティングを生態系と密接に接続し、私たちがより責任ある行動をとるための知識を深める手段とするべきだと考えている[19]。コンピュテーションを環境に埋め込むことは、人間の体と精神により深くかかわるための大きなチャンスをもたらす。そうすれば、ディベロッパーのブレット・ビクターが皮肉を込めて「ガラス越しの絵」と呼んだ状況を避けることができる[20]。

ハンス・モラベックやレイ・カーツワイルのような未来学者は、浸透する接続性を、人間を超えた知能への進化——すなわち技術的特異点への1ステップとみなしている。カーツワイルの予測によれば、2045年頃には、人間は急速な変化に追随するために、知性を持つ機械と融合せざるを得なくなる、つまり生物的知性と非生物的知性のハイブリッドになるという[21]。こうした予想を念頭に置いて、インタラクションにおける経験のデザインに取り組んでいるホーコン・ファステは、本書のために書き下ろしたエッセイの中で、デザイナーに対して「人間であるとはどういうことなのか」を再検討するべきだと主張する。今、生物学的進化の境界線を越えた知能を土台とする社会の姿がおぼろげに見えてきた。そのことに対して、デザイナーの仕事がどのような影響を及ぼすことができるかを検証するという、時間のかかる困難な作

業に取り組むべきだ、とファステは言う。

　バイオミミクリー、ナノテクノロジー、創発的行動、ユビキタス・コンピューティング、そして人間を超えた知能という脅威——それが現在、デザイナーを取り巻く実践環境だ。もう引き返すことはできない。指数関数的なテクノロジーの進歩に直面しながら、デザイナーは自分たちの仕事の進め方を変えてきた。プロトタイプを作り、試行錯誤し、ユーザーの参加にも即座に応じている。リリースの時期が早まり、その頻度が増すにつれて、私たちデザイナーの方法論はソフトウェア開発者のものに似てきた。共同の制作とピア・ツー・ピアの製造といったオープンソース・モデルに影響されて、デザイナーは試行錯誤しながら、デザイン業界を日常生活から乖離したものではなく、日常生活に深く根差したものであるように、業界の規範を改革してきたのだ。キートラ・ディーン・ディクソンの言葉を借りるなら、今日のデザイナーは「"知る"と"知らない"ことの境目を歩いている」[22]。結局のところ、まだ存在しないものに形を与えることにこそ、デザイナーはベストを尽くすべきではないのか？

* この論文集の脚注のスペルやフォーマットは、原則として原典に準拠したが、整合性を取るために多少変更した部分もある。オリジナルの脚注はローマ数字で、本書の著者による脚注は英数字で記載した。

1 Ivan E. Sutherland, "The Ultimate Display," *Proceedings of the IFIP Conference* (1965), 506-8.
2 Karl Gerstner, *Designing Programmes* (New York:Hastings House, 1964), 21-23.
3 Bruno Munari, *Arte programmata. Arte cinetica. Opera moltiplicate. Opera aperta*. (Milan: Olivetti Company, 1964).
4 Sol LeWitt, "Paragraphs on Conceptual Art," *Artforum* 5,no.10(1967): 79-83.
5 Stewart Brand, *The Updated Last Whole Earth Catalog: Access to Tools* (New York: Random House),1974.
6 Fred Turner, *From Counter-culture to Cyberculture: Stewart Brand, the Whole Earth Network, and the Rise of Digital Utopianism* (Chicago: University of Chicago Press, 2006)を参照。
7 製造業とソフトウェア開発を対比して論じた、ヒュー・ダバリーの評論を参照。
Design in the Age of Biology: Shifting from a Mechanical-Object Ethos to an Organic-Systems Ethos, *Interactions* 15, no. 5 (2008): 35-41.
8 Muriel Cooper, "Computers and Design," *Design Quarterly* 142 (1989): 4-31.
9 『エミグレ』は独立した活字製作所として1984年に設立され、独自に書体の開発を行った。同名の雑誌ではそれらの書体デザインが発表され、世界中のデザイナーに多大な影響を与えた。詳細については、Rudy Vanderlans and Zuzana Licko, *Emigre: Graphic Design into the Digital Realm* (New York: Van Nostrand Reinhold, 1993)を参照。
10 Just van Rossum and Erik van Blokland, "Is Best Really Better," *Émigré* 18 (1990): n.p(発行地不明).
11 John Maeda, *Design by Numbers* (Cambridge: MIT Press, 1999).(『Design by Numbers――デジタル・メディアのデザイン技法』ジョン・マエダ著、大野一生訳、ソフトバンクパブリッシング(現ソフトバンク・クリエイティブ)、2001年)
12 リソースの共有をプログラマーに禁じる20世紀型の著作権に抵抗して、リチャード・ストールマンは1983年にソフトウェアの自由化を求める運動を始めた。これと同時期に始まったコピーレフト運動と、サイバー法学者のローレンス・レッシグが提唱したクリエイティブ・コモンズ(Creative Commons)が策定したライセンスによって、オープンソースの開発は可能になった。
13 協力的な制作モデルが、今日の開発モデルに与えた影響については、Eric S. Raymond, *The Cathedral and the Bazaar*, ed. Tim O'Reilly (Sebastopol, CA: O'Reilly & Associates, 1999)(『伽藍とバザール』エリック・S・レイモンド著、山形浩生訳、ユニバーサル・シェル・プログラミング研究所、2010年)を参照。
14 Khoi Vinh, "Conversations with the Network," in Talk to Me: *Design and Communication Between People and Objects* (New York: Museum of Modern Art, 2011), 128-31.
15 Hugh Dubberly, "Design in the Age of Biology: Shifting from a Mechanical-Object Ethos to an Organic-Systems Ethos" *Interactions* 15, no. 5 (2008), 35-41.
16 Paola Antonelli, "Design and the Elastic Mind," in *Design and the Elastic Mind* (New York: MoMA, 2008), 19-24.
17 Luna Maurer, Edo Paulus, Jonathan Puckey, and Roel Wouters, "Conditional Design Manifesto," *Conditional Design*, April 3, 2015, http://conditionalde-sign.org/manifesto.
18 英国の数学者ジョン・ホートン・コンウェイが、1970年に「ライフゲーム」というセル・オートマトンを制作した。このコンウェイのゲームは、創発や自己組織化に関する議論でしばしば引用される。
19 Brenda Laurel, "Designed Animism," in *(Re) Searching the Digital Bauhaus* (New York: Springer, 2009) 251-74.
20 Brett Victor, "A Brief Rant on the Future of Interaction Design," Worrydream.com, April 3, 2015, http://worrydream.com/#!/ABriefRantOnTheFutureOfInteractionDesign. ブレットは、記事内でiPadのインターフェイスを例に取り、手を使うことによる触覚の豊かさを犠牲にしているとの皮肉をこめて「ガラス越しの絵」と呼んだ。
21 Ray Kurzweil, *The Singularity Is Near: When Humans Transcend Biology* (New York: Viking, 2005). Hans Moravec, "Robots, After All," *Communications of the ACM* 46,no. 10 (2003), 90-97.
22 Keetra Dean Dixon, "A Little Knowledge and Other Minor Daredeviling,".(2013年4月12日、サンフランシスコ、雑貨店TYPOでのプレゼンテーションにて)

SECTION ONE
RELATED WORK (1960s-1970s)
関連作品

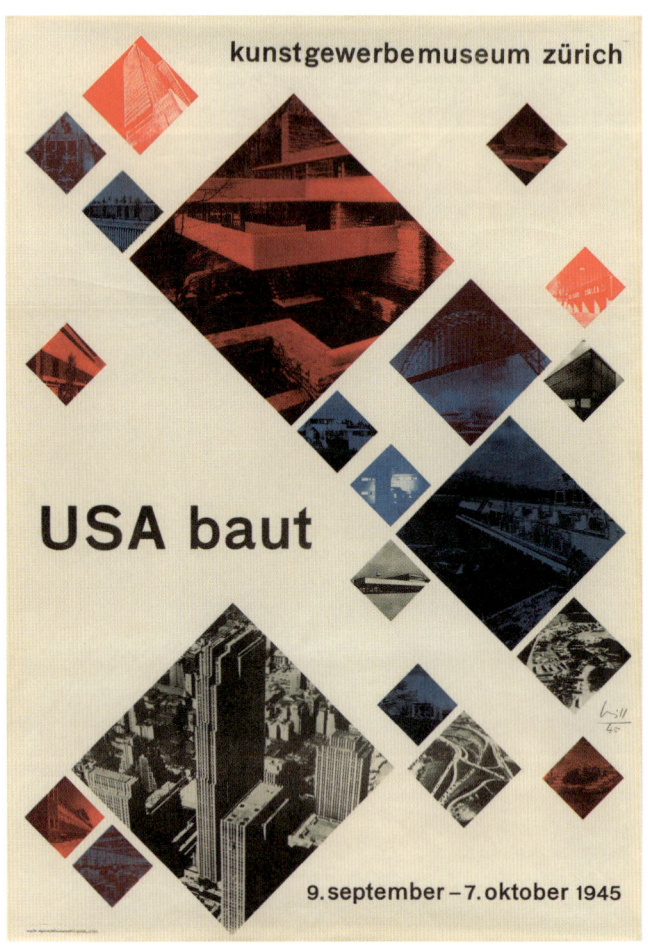

未来を築くデザインの思想

マックス・ビル ｜ USA baut ｜ 1945年

ビルは正確さ、秩序、構造を重んじたが、プロジェクトの中心に人間を据えることを決して忘れなかった。1928年に『バウハウス』誌の編集者から送られてきたアンケートに、ビルは次のように答えている。「社会的な観点において、人間にとって最も必要なものは、個人の自由である。…だからこそ、技術は非常に重要なのだ。技術は人々を解放してしかるべきだが、政治システムは、人々をむしろ技術に服従させようとする」

ラジスラフ・ストナル ｜ Sweet's Catalog Service（1941-60年）の誌面

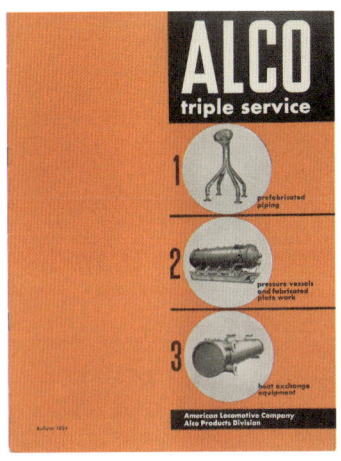
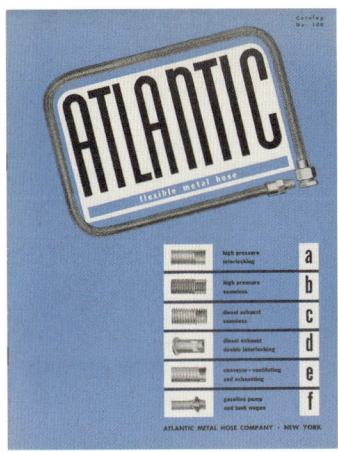
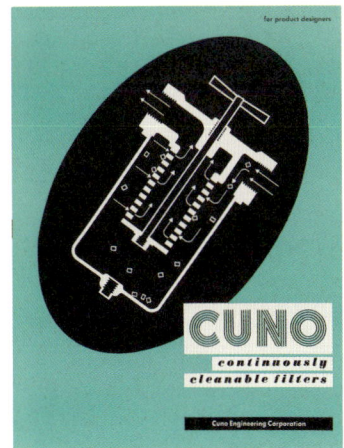

関連作品

上段左から時計回りに、ALCO Triple Service、Atlantic Flexible Metal Hose、Cuno Continuously Cleanable Filters for Product Designers。ストナルは Sweet's Catalog Service のために制作した作品を、戦後の工業化時代において、情報を最も効果的に編集するための実験台とした。ストナルはその著書『Visual Design in Action（実践するビジュアルデザイン）』で次のように述べている。「産業が新たに情報デザインのダイナミックなシステムを求めているのに、従来からの非機能的なアプローチはそれに応えることができない。すばやい知覚のためには、機能的な情報フローが必要なのに、従来型のアプローチはこの要件を満たしていない」

カール・ゲルストナー │ 『Compendium for Literates: A System of Writing
（知識人のための抄録：ライティングのシステム）』│ MIT Press │ 1974年

「抄録」のブックカバーには以下のように書かれている。「構造的な基準によるシステムは、そう遠くない未来に、電子制御のためのパラメータを提供する——それがコンピュータ・タイポグラフィだ」。ゲルストナーはその生涯、幾度となく、タイポグラフィとコンピュータに魅了されている様子を見せた。1980年代にIBMのために仕事をしていたとき、著名なコンピュータ科学者のドナルド・クヌースが開発した、フォント作成用のコンピュータプログラムMetafontに関する記事を読んだ。数学的にプログラムされた字形というコンセプトに興味をそそられて、ゲルストナーはクヌースに連絡を取り、IBMのためのオリジナルのタイプフェイスを共同開発した。クヌースは前向きだったが、時間的な制約のため、プロジェクトは最終的には実現しなかった。

ソル・ルウィット ｜ ウォールドローイングのためのプラン ｜ 1969年

関連作品

その生涯を通じて、ルウィットは1270点を超えるウォールドローイングを制作した。プロセスのパラメータや命令（インストラクション）が、フォルムの宣言としてのコンセプトを作り上げた。今日でもルウィットの指示に従えば、各個人の主観をプロセスに持ち込みながら、ウォールドローイングを成立させることができる。

031

スチュアート・ブランド | 『Whole Earth Catalog: Access to Tools
（ホール・アース・カタログ：ツールへのアクセス）』| Portola Institute | 1970年

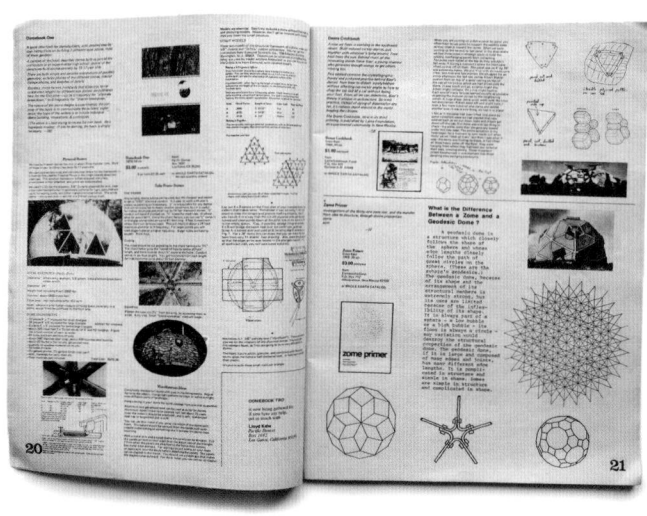

ブランドはアマチュアの力を信じていた。IBMのセレクトリック・コンポーザ（デスクトップ・タイピング・システム）を使って制作した『ホール・アース・カタログ』はデスクトップパブリッシングの先駆けであると、ブランドは「神としての私たち」[1]で述べている。

1　Stewart Brand, "We Are as Gods," Winter 1998, http://www.wholeearth.com/issue/1340/article/189/we.are.as.gods（2015年7月1日にアクセスした記事による）

ウィム・クロウエル ｜ アムステルダム市立美術館のためのポスター ｜ 1968年

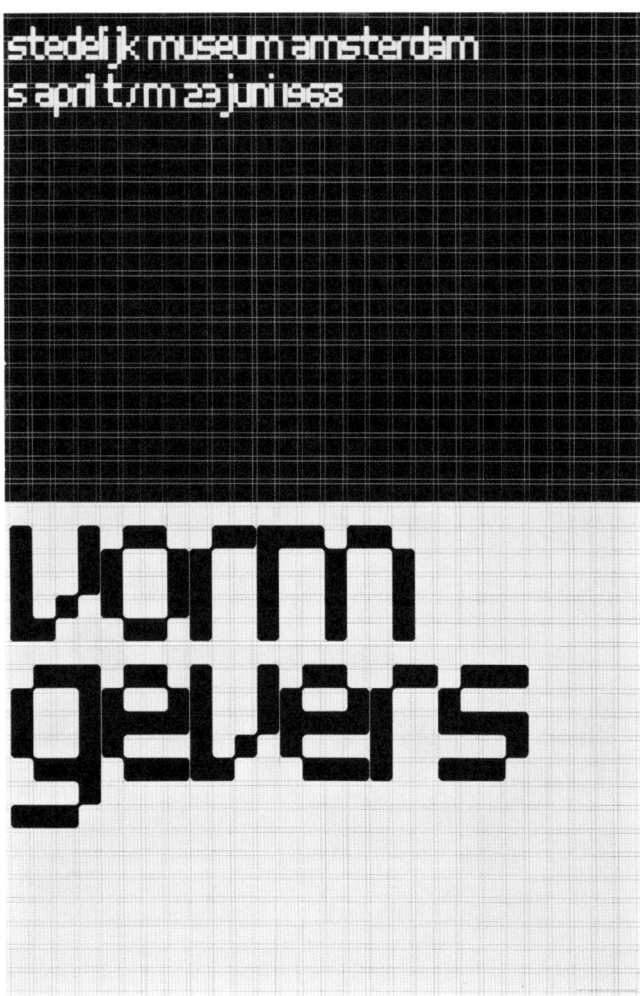

関連作品

モダニストのクロウエルは、形態（フォルム）を導き出すものとしての素材に目を向けた。クロウエルのアプローチの構造的な緻密さは、コンピューティングの限界に向かっていた。画面の自然なグリッドは、クロウエルが属していたスイス・スタイルのグリッドによる方法論に、まさにぴったりだった。

SECTION TWO
RELATED WORK (1980-2000)
関連作品

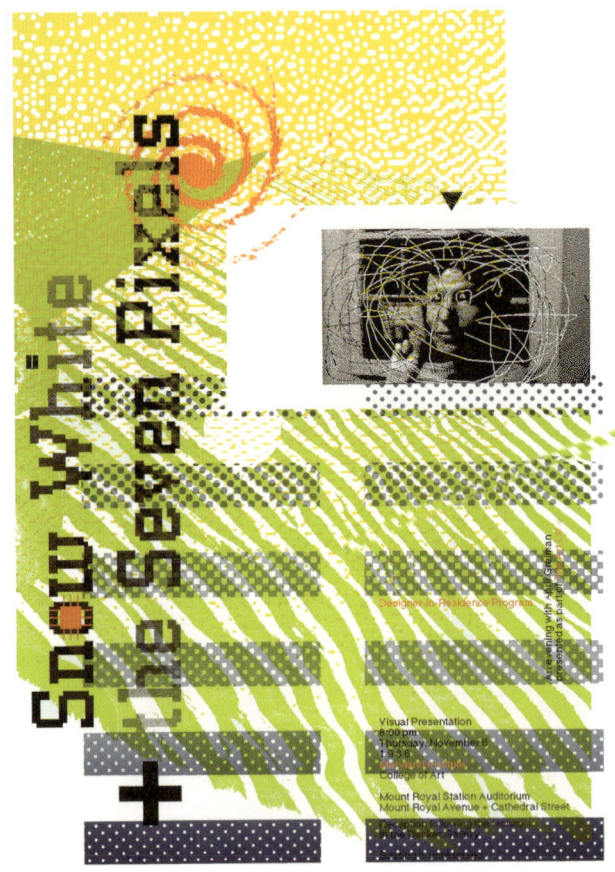

未来を築くデザインの思想

エイプリル・グレイマン | Snow White + the Seven Pixels, An Evening with April Greiman （白雪姫と7人のピクセル、エイプリル・グレイマンとの夕べ）| 1986年 | ボルチモアのメリーランド・インスティテュート・カレッジ・オブ・アート（MICA）でのプレゼンテーションのためのポスター

グレイマンは、スイスのバーゼル造形学校（the Schule für Gestaltung Basel）でアルミン・ホフマンとウォルフガング・ワインガルトに学んだ。1980年代のグレイマンの作品は、米国のニューウェーブ・デザインに通じていた。多くのデザイナーがコンピュータは役に立たない技術だとして無視したり、あるいはコンピュータがデザインの技術に及ぼす影響に恐れていた時代に、グレイマンは積極的にコンピュータを活用した。

1 | ミュリエル・クーパー | Self-portrait with Polaroid SX-70（ポラロイド SX-70 を持つ自画像）| MIT | 1982 年頃 | MIT の Visible Language Workshop にて、ビデオ画像を印刷したもの
2 | ミュリエル・クーパー、ロン・マクニール | Messages and Means（メッセージと手段）| MIT | 1974 年頃 | 講座のポスターとして、MIT の Visible Language Workshop で印刷された
3 | ミュリエル・クーパー（デーヴィッド・スモール、イシザキ スグル、リサ・ストラウスフェルドとの共作）| 『Information Landscapes（インフォメーション・ランドスケープス）』から採ったスチール写真 | 1994 年

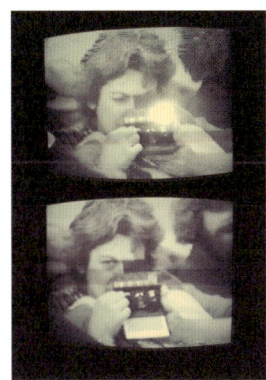

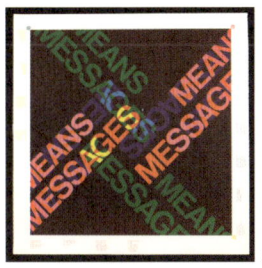

関連作品

アバンギャルドなワークショップ組織やバウハウスの先覚者たちの影響を受けて、クーパーは大量生産とマスコミュニケーションから生まれた方法論を徹底的に調査し、それに抵抗した（ワルター・クロピウスとジョージ・ケペッシュは、その当時はケンブリッジにいた）。しわくちゃのセーターを着て、古い眼鏡をかけて、素足のままで、クーパーは男性中心社会だった MIT のメディアラボに乗り込み、スクリーンを非線形な情報環境として再定義した。

1 | クランブルック・アカデミー・オブ・アートの大学院生たち | 『Emigre（エミグレ）』10 | 1988年
2 | ルディ・バンダーランス | 『Emigre（エミグレ）』11 | Ambition/Fear（野心／おそれ）| 1989年

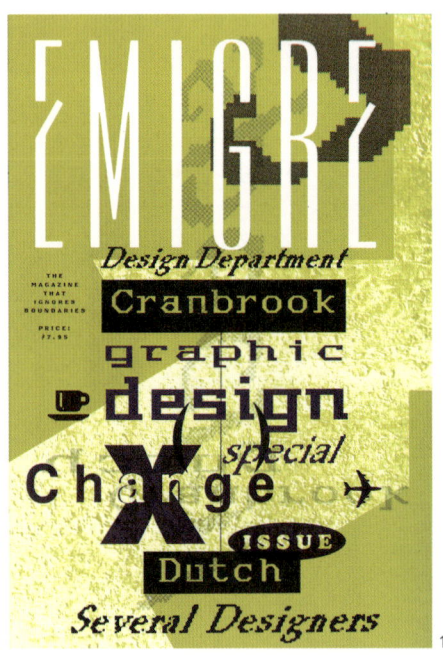

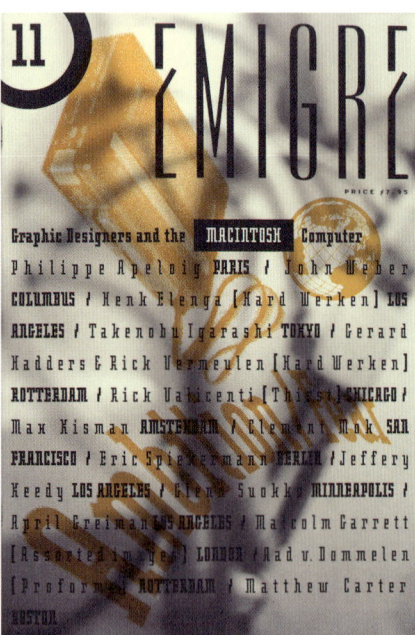

1 | この特集号は、学生たちがデザインしたもので、クランブルックの学生たちとオランダのグラフィックデザイン・スタジオの間での交換プログラムを探求している。キャサリン・マッコイの指導の下で、当時のクランブルックはポストモダニズム的思想のインキュベーターとなっていた。
2 | 『Emigre』誌のこの号は、新しく登場したマッキントッシュに対するグラフィックデザイナーたちの反応を特集している。レイアウトでは、ウォレン・レーラーの著書『French Fries（フレンチフライ）』の文字とタイプフェイスの組み合わせに刺激を受けたバンダーランスが、インタビューごとに異なるタイプフェイスを割り当てた。その結果出来上がった、濃密に組まれたレイアウトは、デザイン界がパーソナルコンピュータに感じた興奮を示唆している。

ズザーナ・リッコ ｜ Oakland ｜ 1985年

```
ABCDEFGHIJKL
MNOPQRSTUV
WXYZabcdefgh
ijklmnopqrst
uvwxyz
0123456789
ÆŒæœ!?&@*
¢$¥€£%ºTH©®†#
()[]{}""''";:.,
```

関連作品

1980年代の解像度の粗いコンピュータ画面とドットマトリックス・プリンタ向けのビットマップ書体デザインとして、リッコは Emperor、Oakland、Emigre を開発した。コンピュータの限界に抵抗するのではなく、その限界を逆手にとって、リッコはコンピュータに適した、しかも意表をつく形態（フォルム）を生み出した。リッコは、『Emigre（エミグレ）』誌の2号で初めて自分のタイプフェイスを使い、第3号からはタイプフェイスの広告も始めた。1985年、リッコとルディ・バンダーランスは、エミグレ・フォントを売り出した。

037

P・スコット・マケラ ｜ 『Redefining Display（ディスプレイを再定義する）』のイラスト ｜ 1993年

教会の聖職者、アーティスト、オートバイ整備士、配管工が描かれている。マケラはこのイラストで、ディスプレイを見ている人々を従来のコマ割りや枠線から切り離して、荒々しく混沌とした場所——そこではすべてが同時に起きる——へと向かわせている。

LettError のエリック・ヴァン・ブロックランドとジュスト・ヴァン・ロッサム | Beowolf | 1989年

関連作品

当初、ヴァン・ブロックランドとヴァン・ロッサムは「ランダムなフォント」というコンセプトを、第1号にして唯一の『LettError（レットエラー）』誌で提案した。そのアイデアの基となったのは、当時の最先端だった PostScript の技術を用いた実験だった。コンピュータのそつのない画像に不完全さを付け加えるために、偶然性（ランダムネス）のプログラミングを試みていくうちに、RandomFont は次第に Beowolf へと変身していった。

SECTION THREE
RELATED WORK (2000-Present)
関連作品

コイ・ヴィン ｜ Wildcard（ワイルドカード）｜ 2014年

ヴィンはスティーヴ・メサーロシュとチームを組んでこのブラウザを作った。ネットワーク・コミュニケーションに関するヴィンの専門知識を反映して、Wildcardはcardsという新たに登場したばかりのインタラクション・パラダイムを用いている。cardsはコンテンツあるいは機能の単一ユニットであり、現実世界のトランプや葉書に似た、簡潔な視覚的フォーマットで提示される。ユーザーは必要なものだけをウェブから引き抜くことができ、より高速で、モバイルに最適化した環境が実現されている。

ダバリー・デザイン・オフィス（DUBBERLY DESIGN OFFICE）
the TrustTheVote Election Technology Frameworkを視覚化したもの | 2014年

TrustTheVoteプロジェクトの使命は、信頼性の高い、最新の選挙用テクノロジーを開発し、これを米国の選挙管理当局がオープンソースの土台として使えるようにすることだ。Open Source Election Technology Foundationと協力して、ダバリー・デザイン・オフィスはプロジェクトの構成要素を設計しドキュメント化した。

プロジェクトの中で最初に着手されたもののひとつ、VoteStreamは、選挙データをオープンデータに変えるものだ。ダバリーはこの仕事を通じて、行政機関が情報を公開するという、大きな時代の流れを支援するとともに、現行のシステムを改善するための見通しを立てた。

関連作品

041

ケイシー・リース | A Mathematical Theory of Communication（通信の数学的理論）| 2014年

未来を築くデザインの思想

リースは私たちを絶えず取り囲んでいる情報——電波、マイクロ波、衛星など——と戯れ、その情報を何千ものユニークな画像に変換するためのアルゴリズムを用いた作品を制作している。このプロジェクトの名称は、クロード・シャノンの著書から採った。

ベン・フライ | Deprocess（脱プロセス）| 2006年

関連作品

2004年の作品「Disarticulate（解体する）」の最新版として、2006年開催のクーパー・ヒューイット・デザイン・トライエニアルのProcessing展示会のために制作された。リースによる2003年のプロジェクト、「Articulate（連結する）」から引用した、コードの流れ（シーケンス）の連続と反復を視覚的に解釈した。

コンディショナルデザイン ｜ Four Long Lines（4本の長い線）｜ 2009年

未来を築くデザインの思想

この実験のために、コンディショナルデザインのメンバーは、以下の原則に従った。紙からペンを離さずに、1時間半で1本の線を描く。最長で5秒間は停止してもよいが、ペンを紙から離してはならない。他の線と交差してはならない。

ホーコン・ファステ｜Body Extender（訳注：extendは「延長する」「拡張する」の意）｜
PERCRO（訳注：Perceptual Robotics Laboratoryの略称、"perceptual robotics"は
「知覚的ロボット工学」の意）｜サンターナ大学院大学、ピサ、イタリア｜2007年10月

関連作品

外骨格ロボットは、遠隔操作またはバーチャル操作を行なう際に、力の感覚を伝えるために用いられる。適切に実装されたロボット的なインターフェイスは、バーチャルまたは遠隔操作の世界に没入するための、信頼できるインタラクション──触覚、力のフィードバック、仮想世界における存在感──を提供する。さらに外骨格ロボットは、ロボットの直観的知覚をユーザーの肉体と頭脳の延長として伝え、人間の認識力のメカニズムを調べるための直接的なツールとなる。また、自律的に理解して学習することができる、さらに高い知性のインターフェイスシステムを開発するためにも活用できる。

1｜**キートラ・ディーン・ディクソン**｜the New York Times Sunday Book Reviewのためのレタリング｜2014年
2｜**キートラ・ディーン・ディクソン**｜編集用のレタリング・アウトテイク｜2015年
3｜**キートラ・ディーン・ディクソン**｜Create React（「反応する」を創る）｜2015年

未来を築くデザインの思想

1｜JavaScriptを使ってIllustratorの字形からパターンを作り、それを手作業で仕上げている。
2｜JavaScriptを使ってIllustratorの頂点の間をつなぐことで造形した。選んだ形状は手作業で融合し彩色した。
3｜JavaScriptを使って生成的パターニングを開発し、それを字形に適用した。

キートラ・ディーン・ディクソン（J・K・ケラーとの共作）｜Amazing Mistake（驚くべき間違い）｜2010年

関連作品

ディクソンはIllustratorでJavaScriptを使って、最大の形状を作るスピードを速め、Illustrator特有の美学を増幅してこれを表現した。この作品の場合、スクリプトを使ってランダムに彩色した割れ目の入った字形に、ブレンドツールを適用している。

047

| 1890 | 1900 | 1910 | 1920 | 1930 | 1940 | 1950 |

ラジスラフ・ストナル ｜ 1897–1976

ブルーノ・ムナーリ ｜ 1907–1998

マックス・ビル ｜ 1908–1994

ミュリエル・クーパー ｜ 1925–1994

ウィム・クロウエル ｜ 1928–

ソル・ルウィット ｜ 1928–2007

カール・ゲルストナー ｜ 1930–

アイバン・E・サザランド ｜ 1938–

スチュアート・ブランド ｜ 1938–

アラン・ケイ ｜ 1940–

シャロン・ポーゲンポール

エイプリル・グレイマン

ブレンダ・ローレル

TIME LINE
年表

— 各デザイナーの存命期間
● 本書に収録した著作物が出版された年

| 1960 | 1970 | 1980 | 1990 | 2000 | 2010 | 2020 |

| 1943–
| 1948–
| 1950–
ルディ・バンダーランス | 1955–
ヒュー・ダバリー | 1958–
P・スコット・マケラ | 1960–1999
ズザーナ・リッコ | 1961–
パオラ・アントネッリ | 1963–
ジュスト・ヴァン・ロッサム | 1966–
ジョン・マエダ | 1966–
エリック・ヴァン・ブロックランド | 1967–
コイ・ヴィン | 1971–
エド・パウルス | 1971–
ルーナ・マウラー | 1972–
ケイシー・リース | 1972–
ベン・フライ | 1975–
ルール・ウッターズ | 1976–
ホーコン・ファステ | 1976–
キートラ・ディーン・ディクソン | 1977–
ジョナサン・パッキー | 1981–

1960年頃のメインフレーム・コンピュータ。
IBMは1964年に最初の一般使用向けのコンピュータシステム、System/360を発表した。

SECTION ONE

デジタルを構造化する

STRUCTURING
THE DIGITAL

1960年代から70年代のデザイナーは、
大量生産とグローバルな消費者主義の
加速から生まれた大量のデータに
対処するためのシステムを考案した

バウハウスの遺産と、続くスイス・スタイルの発展に影響を受けて、ラジスラフ・ストナル、マックス・ビル、カール・ゲルストナーは、効果的なデザインを行うために、緻密なプログラムによる方法論を追求した。彼らのプロジェクトは、第二次世界大戦後の企業が求めたもの——視覚的な統一感、組織化されたデータ、ユニバーサルコミュニケーション——に応えるものだった。ビルとゲルストナーは、このプロジェクトを通じて、たとえ理論上であっても、発展途上のメインフレーム・コンピュータと数学は合流できると考えた。この時期に登場したメインフレーム・コンピュータは、当初は非常に特殊で限られた人だけが扱う機械だったが、その後、極めて高価ではあるが多目的に使えるツールとなった。先見性のあるアーティスト、ライター、科学者、デザイナーたちはコンピュータに関心を持つようになった。スチュアート・ブランドは、デスクトップパブリッシング（DTP）のプロジェクトである「ホール・アース・カタログ」を主導して、より持続可能なライフスタイルという、もうひとつの選択肢を求めてハックしたり試行錯誤する人々に力を与えた。クロアチアのザグレブを中心に展開されたニュー・テンデンシーズ（New Tendencies、「新しい傾向」の意）と呼ばれる芸術運動は、コンピュテーションが芸術や社会に及ぼす影響を探索するための展覧会や会議を開催した。コンセプチュアル・アーティストのソル・ルウィットは、芸術を可能性に溢れる場とするために、完成品を超えた先に目を向けた。同時に、ウィム・クロウエルやアイバン・サザランドのようなデザイナーとプログラマーは、初期のコンピュータ画面上でインタラクションと美学を研究した。システムに対する愛情に駆り立てられたデザイナーたちは、コンピュータに手を伸ばし、やがてそれを手放せなくなった。

Ladislav Sutnar

ラジスラフ・ストナルは20世紀の大量で混沌としたデータを、シンプルで秩序だったものにまとめようとした。他の戦後ヨーロッパのデザイナーたちと同様に、ストナルは伝統的な装飾から離れて、工業化された社会にふさわしい、機能的なデザインの原則を確立した。チェコ出身の構成主義者であるストナルは、バウハウスの巨匠たちとともに、既存の近代主義の原理を、初期の情報デザインの原則へと変換した。ストナルは米国に移住した後、システムに基づく数々のイノベーションを実現した。その一例が、括弧を使った市外局番の表示である。ストナルは1939年に国際博覧会のチェコ展示館の資料を取りまとめるために、チェコスロバキアからニューヨーク市に旅立った。ところがストナルが海外に滞在している間に、母国にヒトラーが侵攻したのである。ストナルは妻子をプラハに残したまま、ニューヨークに足留めされて、ニューヨークで自分の事務所を経営する傍ら、スウィーツ・カタログ・サービス（Sweet's Catalog Service）で情報調査のディレクターをしていたクヌート・ロンベルグ-ホルムと組み、カタログデザインを見直した[1]。ストナルとロンベルグ-ホルムは大量の情報を格子、グラフィックアイコン、タブ付けシステムなどを用いて整理し、そのノウハウを出版して知識の共有化を図った。テクノロジーの進歩と戦後経済の大発展が効率的なコミュニケーションを求めていることを、ストナルは見抜いていた。次のエッセイは、ストナルが1961年に発表した先駆的な著書『Visual Design in Action（実践するビジュアルデザイン）』に掲載されたものだ。その中でストナルは「今日求められているスローガンは"速く、より速く"である。つまりそれは、より速く生産して、配送して、コミュニケートしなければならない、ということだ」と述べている。

1 — デジタルを構造化する

VISUAL DESIGN IN ACTION

実践するビジュアルデザイン

ラジスラフ・ストナル｜1961年

新しいタイポグラフィが拡張する未来[2]

1─新しい需要が求める新しい手段_____速く、より速く[1]

1/a_____［大量生産：根本的要因］：──グラフィックデザインとタイポグラフィの進歩を理解するためには、その進歩をもたらした要因を考察しなければならない。この進歩のおかげで、ダイナミックでビジュアルな情報デザインが、これまでにないほど強く求められるようになったが、急速な進歩が見られたのは、ここ30年間のことだ。この進歩を生んだのは、私たちの生活のもうひとつの側面である大量生産と呼ばれる工業技術の発展であり、デザインが進歩するのと同じ時期に、同じように急速に変化し拡大した。

1/b_____［マスコミュニケーション：直接的要因］：──大量生産は大量流通がなければ不可能だったし、大量流通は大量販売がなければ不可能だった。大量販売はコミュニケーションの技術が進化し、新しい形にならなければ不可能だった。コミュニケーションの技術が使われたのは、新聞、雑誌、ラジオ、テレビであり、製品とそのパッケージも対象となった。私たちの生活を構成する基本的な要素が変化したことは、他の分野にも波及した。現代の学校、店舗、ショッピングセンターなどの建築に、視覚的な方向性と個性を与えるシステムを作るために、建築家はグラフィックデザイナーを必要としている。教育者は視覚に訴える教材を求めているし、ジェット機のパイロットにしてみれば、見やすいタイポグラフィがなければ、緊急時に計器板をすばやく確認することができない。

1/c_____［より迅速なビジュアルコミュニケーション：必要性］：新たな手段は、加速する工業のテンポに合ったものでなければならない。そのためにグラフィックデザインは、情報伝送のスピードを上げるために、より高いパフォーマンスを持った標準(スタンダード)を開発せざるを得ない。さる本のタイトルに

もあるように、電子計算機に十分かつ適切に対応するために、今日求められているスローガンは「速く、より速く」である。つまりそれは、より速く生産して、配送して、コミュニケートしなければならない、ということだ。

2―伝統的なものだけでなく"近代的"なものの否定
「飾りのないものこそ最も美しい」（ウォルト・ホイットマン）[ii]

2/a＿＿＿＿＿＿［ほとんどのアプローチは機能的ではない］：産業が新たに情報デザインのダイナミックなシステムを求めていることを考えれば、従来型の、非機能的なアプローチが不十分であることがよくわかる。情報をすばやく認識するためには、機能的な情報フローが必要なのに、従来型のアプローチはこの要件を満たしていない。そのために必要な条件は――/a/――関心と視線を引きつけるために、目に見えるものに興味を抱かせて――/b/――読んで理解する速度を上げるために、視覚的配置を簡素化して――/c/――順序を明確にするために視覚的な連続性を保つ。

2/b＿＿＿＿＿＿［不十分な従来型のアプローチ］：――従来型のアプローチは恣意的なルールに基づいている。印刷の父、アルドゥス・マヌティウスが理想としたのは「印刷物はおしなべて、題名も本文も飾り罫も、いくらか銀色がかった灰色であること」だった。しかし、これでは単調で魅力がない。ルネサンス時代の形式主義的なルールでは、本のタイトルは中心線上に置かれたので、左右対称の静的な印象だった。あまりに静的なので、こうしたやり方は拒絶してしかるべきである。また、19世紀に流行ったファンタスティックな書体を配置するやり方は不合理なのでやめるべきだし、アメリカの建築にありがちなゴテゴテした飾りも無意味で間違っている。

2/c＿＿＿＿＿＿["近代的"アプローチは構成的でない]：――「近代的」アプローチは、単なる装飾のお決まりの方法に基づいたものでしかない。機能を重視する立場から見れば、シノワズリー（訳注：ヨーロッパで17世紀後半から19世紀前半に流行した中国様式）のようなお飾り以外の何物でもない。装飾的な効果のことしか考えていないからである。「近代的」アプローチでは新たなニーズに応えることができない――形式主義的で、センチメンタルで、ファッショナブルで、思わせぶりだが、所詮は表面的な目的しか持たない、短命な流行でしかない。今取り組んでいるデザイン作業の本質に、何ら建設的な寄与をしない。

3 ― 現代デザインの背景 _____ 「美は機能を約束する」
（ホレーショ・グリーノウ）

3/a _____ ["新しいタイポグラフィ"]：――現代のグラフィックデザインとタイポグラフィの確かな土台が存在する。それは1920～30年代のヨーロッパが開拓したアバンギャルド――基盤の変化をもたらした革命としての芸術運動――の遺書を直接受け継いでいる。その運動は当初「構成主義的（constructivistic）」と呼ばれていたが、それは「構成されている」あるいは「論理的構造を有している」という意味で、即興や個人の感性の産物とは対立するものだった。構成主義はまた、「機能的なタイポグラフィ」とも呼ばれた。「機能を実現するためのデザイン」という考えを重視し、形式主義的なルールや芸術のための芸術とは対照的だった。その後、商業慣習への無関心を捨てて、旧式で古臭い表現からも脱却すると、構成主義は「新しいタイポグラフィ」として認知されるようになった。構成主義は今でも、想像力に富む実験の活力であり、イノベーションや新技術の発明を支え、ビジュアルコミュニケーションの新しい可能性を明示している。

3/b _____ ["新しいタイポグラフィ"の基礎]：――1929年、カレル・タイゲは自身の信条として、新しいタイポグラフィの特徴を以下のように定義した[iii]。――/1/―― 因襲からの解放。――/2/―― 幾何学的な簡潔性。――/3/―― 印刷素材との対比。――/4/―― 機能的に不要な、いかなる装飾も排除すること。――/5/―― 写真に対する嗜好、機械化された活字の組み付け、三原色の組み合わせを優先すること。そして最後に：現代は機械の時代であり、タイポグラフィの目的は実用本位であることを認識して受け入れること。これらの点はヤン・チヒョルトが、その著書『Eine Stunde Druckgestaltung（創造的な印刷デザインのためのレッスン）』のフレームワークとして引用している。

3/c _____ ["新しいタイポグラフィ"の社会的影響]：――1934年、ストナルのグラフィック作品の展覧会の開会式の式辞で、タイゲはグラフィックデザイナーが担う新しい社会的機能を明確に述べ、同時に自分が置かれている環境に言及した。通訳を交えて、タイゲは次のように率直に語った。――/1/―― 私たちの世界は、今日の世界であり、明日の世界に向かう途上にある。――/2/―― 私たちの仕事は良い意味での公僕であり、より高い文化的水準の進歩的発展を目指すものである。――/3/―― 私たちの仕事は、グラフィック編集者、グラフィック建築家、グラフィック企画者となることだ。機械化さ

れた印刷の進歩的な手法を理解して取り入れて、印刷工場のエキスパートと協力し合わねばならない。タイゲはその例外として、いくつかの視覚詩「モンタージュタイポグラフィ（montagetypography）」を取り上げて、それが詩人の仕事に似ていると述べた。そして、タイポグラフィは実用本位で行われるものではあるが、現代タイポグラファーの仕事は、その思考方法とアプローチの点から、ジャーナリズムや建築プランナーといった「過渡期の芸術というカテゴリー」にたとえることができる[iv]。

4―現代の情報デザインの原則　　　　　　　「デザインは、構造の定義のプロセスである」（K・ロンベルグ-ホルム）

4/a　　　　モホリ＝ナジ・ラースローは1947年の著作『Vision in Motion（動く視覚）』の1章を割いて、「デザインすることは、職業でなく姿勢（アティテュード）である」ことを論じた。新しいタイポグラフィの価値が末永く続くように、その本来の意味を信じようとする真摯な努力は、あやふやな模倣によって妨げられてきた。人を驚かせるだけの広告は、この運動の背後にある押しつけがましいモラルを嘲笑した。それでも、新しいタイポグラフィが次第に発展していくことは止められなかった。今日流布している誤解を避けるためにも、新しいタイポグラフィの本物の起源に随時目を向けることが必要だ。こうした知識と今日的な経験に支えられて、全世界的に通用する健全なデザインの原則を定めることができるだろう。

4/b　　　　［基本的なデザイン原則の定義］：――具体的な問題を解決する際の要件に沿って、デザインのさまざまな側面は、機能、フロー、フォームという、相互に作用する3つの原則に集約することができる。機能、フロー、フォームは以下のように定義できる：――「機能」とは、具体的な目的または目標を達成することによって、実用的なニーズを満たすクオリティである。――「フロー」とは、構成要素の関係を時間的・空間的シーケンスに整理することで、論理的ニーズを満たすクオリティである。――「フォーム」とは、サイズ、余白、色、線、形状という基本的要素について、美的ニーズを満たすクオリティである[v]。

4/c　　　　［新しいデザインの統合］：――これら3つの原則に基づいて考えると、デザインは、人々の理解を深めるために何かをひとつにまとめ上げるプロセスだと解釈できる。さらに、デザインの持つさまざまな側面は、機

能対フォーム、実用性対美しさ、合理対非合理という極性に分解して分析できるだろう。この点に関して言えば、これらの極性の対立を新しいデザインに統合して解決することが、デザインの機能のひとつであることは間違いない。

5―米国の新しいタイポグラフィ＿＿＿＿＿＿＿＿＿「進歩は私たちにとって最も重要な製品である」(ゼネラル・エレクトリック)[vi]

5/a＿＿＿＿＿＿["新しいタイポグラフィ"は定着した]：――初めてこの国を訪れた人は誰もが、印刷物の量と、グラフィックデザインとタイポグラフィの多様性に驚かざるを得ないだろう。抽象芸術の開拓者としての「エコール・ド・ニューヨーク」は、今や国際的にも認められている。「エコール・ド・ニューヨーク」は、その疑いようのない功績により、歴史ある「エコール・ド・パリ」のライバルとなった。そして今、「米国の新しいタイポグラフィ」を目指す一派も急速に台頭し始めた。ヨーロッパの先行事例に触発されながら、ビジュアルコミュニケーションの分野で数多くの新しい成果を上げている。

5/b＿＿＿＿＿＿[歴史の中には見つからない解決]：――人間の飛行を予測したレオナルド・ダ・ヴィンチの発想が、今日の航空機研究に何らかの影響を与えたことを示すのは難しい。同様に、「伝統主義」や「自由主義的保守」が、米国の新しいタイポグラフィのさらなる発達に対して、いかなる影響を与えるかを判断することも難しい。ブックデザインの分野でさえ、感情的な偏見、惰性、慣例主義がデザインの進歩を妨げている。書物の構造的形状は、何世紀もの間変化しなかった。それでも、新しいデザイン基準のダイナミズムと現代デザインの原則は、このブックデザインの分野で活路を見出している。しかし、現在でも役立つ、過去から学ぶべき教訓がひとつだけある。それは、滅びつつあるように見える、綿密で洗練された職人技(グラフツマンシップ)である。

5/c＿＿＿＿＿＿[イノベーションのためのチャンスはユニークである]：――米国では、印刷物によるコミュニケーションが素晴らしく多様で複雑であり、そのことがこの国のデザイナーに比類ないチャンスを与えている。何百ページもの雑誌、何千ページものカタログは、米国ならではのものであり、莫大な広告費が使われていることの証である。仕事量が多いということは、複製して再生産する手段も多くあるということだ。チャンスが大きくなればなるほど、イノベーションを受け入れることをためらって、日和見主義に陥る危険も増す。デザインの解を示すためには、知的で偏りのない思考で臨むしか

ない。つまり、ニーズを徹底的に分析して、そのニーズに応えるためのデザインと製造の手段を、広く研究し続けなければならない。

6 ― グラフィックデザインの未来の進歩　　　　　　　　「明日は、今日の経験の総計から生まれる」（ボリス・レオニードヴィチ・パステルナーク）[vii]

6/a　　　　［ニーズは明白かつ緊急である］：――世界が小さくなるにつれて、私たちは相互に依存し合っているという新しい感覚が明確になってきた。それとともに、世界中の人々が理解できるようなビジュアル情報が必要となってきた。さまざまな新しい種類のビジュアル情報、シンプルな情報システム、改善されたフォームや技術も必要になる。情報の処理や統合、伝達のための機械装置の開発も緊急の課題である。こうした進歩は、国内消費者向けのビジュアル・インフォメーションのデザインにも影響を及ぼすだろう。

6/b　　　　［原則に合意すれば進歩は早まる］：――明日の進歩へ至る道を行くならば、まず基本的原則に合意して、さらにその適用の範囲を拡大していく必要がある。そうすることで、自然科学は急激に発展した。――ユークリッド幾何学の公理、ニュートンの法則、物理学におけるアインシュタインの理論など、枚挙にいとまがない。――しかし、これがグラフィックデザインの場合では、しゃれた仕掛け、短命に終わったコントラディクトリーモード（ギミック）（訳注：contradictory、「矛盾した」の意）、復活したエモーショナル・スタイル（訳注：emotional、「感情的な」の意）、思わせぶりな新しいフォールス・スタイル（訳注：false、「見せかけ、ウソ」の意）、目新しさを優先した書体、確実に結果が得られる「安全な」フォーマットの組み合わせなど、すべてはあっという間に忘れ去られるだろう。

6/c　　　　［進歩は、私たちの完全性に比例するだろう］：――私たちは科学技術の急激な進歩――昨日の発明が今日の日常になる――を即座に受け入れた。同様に、今日の新しいグラフィックデザインの可能性に満ちた進歩が作り出す、デザイン業界の新たなボキャブラリは、明日にはもう常識となっているだろう。クリエイティブな活動に携わる人々が、自分が本当に世の中の役に立っているのだと感じることができるのは、誠実さや率直さといった人間的な価値観を慮（おもんぱか）り、自分の作品の存在意義を信じ、未来の発展につながるような新しい実験のためには実利を度外視する人々を信じるときだ。

ラジスラフ・ストナルの作品が掲載された雑誌の見開きページ (*Design and Paper: Number 13, Controlled Visual Flow*, 1943)。ストナルは、見開きページをそのまま活用することを試みた先進的なデザイナーの1人である。

現代の世界では、私たちはより速く移動し、より早く生産する。
私たちの精神(マインド)はよりすばやく反応しなければならない。
しかも四方八方から同時に反応を求められるので、
それに対してすぐ反応を返さなければならない。

ラジスラフ・ストナル『Visual Design in Action(実践するビジュアルデザイン)』1961年

1 ストナルの米国移住とロンベルグ-ホルムとのコラボレーションについては、次の文献を参照のこと。
Steven Heller, "Sutnar & Lönberg-Holm: The Gilbert and Sullivan of Design," *Graphic Design Reader* (New York: Allworth, 2002), 177–85.
2 このエッセイの形式は、ストナルのオリジナルのレイアウトに沿ったものである。

i　W. J. エッカートとレベッカ・ジョーンズによる本の題名(1955年)。
ii　Walt Whitman, Leaves of Grass, 1855.(『草の葉　初版』ウォルト・ホイットマン著、富山英俊訳、2013年)
iii　カレル・タイゲ、現代建築物と芸術に関する書籍の作家および雑誌の編集者。
iv　"Sutnar and New Typography," Teige; Panorama Magazine, Prague, January 1934.
v　"Catalog Design Progress," Lönberg-Holm and Sutnar, 1950.
vi　宣伝文句
vii　*This Week Magazine*, August 7, 1960.

Bruno Munari

ブルーノ・ムナーリは、芸術とデザインは人を結びつけ、人に奉仕するべきだと考え、排他主義を拒絶した。ムナーリは展示会の観客に、目の前の作品に積極的にかかわることを望んだ。ムナーリは画家、彫刻家、グラフィック・アーティスト、工業デザイナー、作家として活躍した。20世紀初頭、ムナーリはフィリッポ・トンマーゾ・マリネッティが主催する未来学者のグループのメンバーだったが、マリネッティらの運動がファシストに共感を示し始めたため、第二次世界大戦後は彼らから距離を置いた。1948年、ムナーリはイタリアのコンクリート・アート運動の設立を手助けした。ムナーリが関心を持ったのは、コンクリート・アートが見る側との相互作用(インタラクション)に積極的だったからだ。これがきっかけとなって、ムナーリはニュー・テンデンシーズ運動に参加した。この運動に参加していたデザイナー、アーティスト、エンジニア、数学者、科学者たちは、1960年代のメインフレーム・コンピュータに刺激を受けて、芸術と科学の橋渡しをする技術的美学を育むために尽力した。彼らは世間の気まぐれな消費者気質に嫌気がさして、コンピュータこそ、より有益な20世紀の視覚文化の鍵となるメディアだと考えた[1]。1962年、ムナーリはニュー・テンデンシーズ運動の初期の姿のショーケースとなった、重要な展覧会を企画した。それがオリベッティ社が後援した、アルテ・プログランマータ、アルテ・チネティカ、オペラ・モリプリケート、オペラ・アペルタ(訳注:Arte programmata. Arte cinetica. Opera moltiplicate. Opera aperta:プログラムされた芸術、キネティック・アート、複製芸術作品(マルチプル)、開かれた作品)であった。この展覧会は、最初にイタリアとドイツのオリベッティのショールームで、次いで米国で開催された。このプロジェクトは、見る者の知覚に挑戦するものだった。たとえばいくつかの展示物は、鑑賞している人が動くにつれて視覚的に変化し、動的なクオリティを示唆した。"プログラムされた"展示部分は、ウンベルト・エーコが展示会のカタログで書いたように、今日的な意味でのアルゴリズム的ではなく、「計画性と偶然性の弁証法的思考による造形的実践」だった。エーコは序文で、アルテ・プログランマータが表現した「知覚の原動力」を称賛した。「美に対する喜びは、もはや(あるいは少なくとも)、完成した完璧な有機体を見て感じるものではなく、完成

途上の不確定なプロセスにある有機体を見て感じるものである[2]」。"プログラムされた"作品という概念は、ムナーリの展覧会を契機に最前線に躍り出て、続く数年間でニュー・テンデンシーズ運動が浸透していくだけでなく、アーティストとデザイナーがコンピュータと視覚研究の可能性を理解していくにつれて、さまざまな意味合いを帯びるようになった。

1 ― デジタルを構造化する

ARTE PROGRAMMATA

アルテ・プログランマータ

ブルーノ・ムナーリ | 1964年

あらゆる時代の芸術家が想像に実体を与えた伝統的な手法とテクニックに、私たちはみな慣れ親しんでいる。二次元あるいは三次元のイメージ（絵画と彫刻）は、こうした伝統的な手段で作られる。そのイメージは主観的で静的であり、唯一無二のものであり、完成形である。このことは、目に見える自然の複写、個人的な解釈や印象、様式化、デフォルメ、さらには抽象芸術のような、色彩やフォルム、ボリューム間の調和の創作の際にも当てはまる。

　表現する手法やテクニックが変化しても、芸術は常に同じである。手段を変えても、芸術は変わらない。また、芸術は手段ではなく、手段も芸術ではない。実際には、あらゆる創造的直観には、絶対的な感覚として、他のどんな方法よりも適した理想的な手段がある。それは何も、絵画や彫刻だけのことではない。

　時代が移り変わるにつれて、人間の感受性も変化する。静的で一意的かつ最終的なイメージには、現代の観衆の関心を引くのに十分な情報量が含まれていない。現代の観衆は、さまざまな情報源からさまざまな刺激が同時に発せられる環境で生きることに慣れているのだ。

　こうした環境から生まれたプログラムド・アート（Programed Art）の究極の目的は、単一的で限定的なイメージではなく、多様なイメージ、それもバリエーションが連続するイメージを創造することだ。こうした作品を"プログラミング"するとなると、技術的な問題とその限界のため、必然的に絵画や彫刻ではなくなる。アーティストは素材を選んだ上で、自分の芸術的直観を具現化するのに最もふさわしいと思えるやり方で、構造と動きと光を組み合わせる。結果的に、「良いデザイン」のルールを守ることで——魚は魚の形をしており、バラにはバラの姿と物質があるのと同じことだ——アーティストが作るものは最も自然な形になるのである。

　プログラムド・アートの作品では、動きと光を組み合わせることで、生き生きとした連続したイメージを作り出す。こうしたプログラムド・アートの基本的要素は、自由状態に置かれるか、もしくは幾何学的に整然としたシステムに則って、客観的に配置される。膨大な数の組み合わせが生み出され、時

には予測不可能な突然変異も起きるが、すべてはアーティストが意図したとおりにプログラムされている。

　このようにプログラムド・アートの作品は、それを見て考えるべきものであって、何か他のものを表現する物体(オブジェクト)ではない。それは、あるがままの「物事(シング)」として見なければならない。プログラムド・アートは出来事の場であり、創造力に溢れた未知の領域であり、連続するバリエーションの中に見える新たなリアリティの断片なのである。

鑑賞者には、作品そのものに没入するための余白をもっと提供しなければならない。
そのような作品こそ、"開かれている"と言える。
それは、見る人に合わせた芸術形式である。

ブルーノ・ムナーリ『Design as Art (芸術としてのデザイン)』1971年

1 ニュー・テンデンシーズ運動について詳しくは、Margit Rosen, *A Little-Known Story About a Movement, a Magazine, and the Computer's Arrival in Art*：*New Tendencies and Bit International, 1961. 1973* (Cambridge: MIT Press, 2011)を参照。
2 Umberto Eco, introduction, Arte programmata. Arte cinetica. Opera moltiplicate. Opera aperta. (Milan: Olivetti, 1962).

1 — デジタルを構造化する

未来を築くデザインの思想

Karl Gerstner

カール・ゲルストナーはデザインプロセスを「可能性の体系的な目録表（organized inventory of possibilities）」にマッピングした。ゲルストナーは、コンピュテーションがグラフィックデザインに及ぼす、可能性に溢れた影響力を認識していた[1]。学者としてのカール・ゲルストナーはマックス・ビルとパウル・ローゼの思想を受け継いだ。事業家としては、1959年にスイスのバーゼルに設立した広告代理店、ゲルストナー＋クッター（マルク・スクッター、宣伝のスペシャリスト）にスイス・スタイルのコンセプトを取り入れて成功を収めた。その一方でゲルストナーは、個人的な仕事としてコンクリート・アートを模索した。エージェンシーとして成功したゲルストナーは、IBM、フォード、医薬品メーカーのガイギー社といったクライアントの仕事をした。IBMがメインフレーム・コンピュータのヒット作であるSystem/360を発表したのと同じ1964年、ゲルストナーは『デザイニング・プログラム』を執筆した。さらに1972年には、『Compendium for Literates: A System of writing（知識人のための抄録：ライティングのシステム）』を出版した。この2冊ともに使われているのが、カタログ化したすべての可能な変数を体系的に構成していく、天体物理学者フリッツ・ツビッキーの形態学的方法である。ゲルストナーが説明したように、「デザインのプロセスは、選択という行為に集約される。それはすなわち、パラメータを横断的にリンクすることだ」[2]。スイス・スタイルのタイポグラフィの秩序ある簡潔性、コンクリート・アートの数学的な正確さ、プログラミングの手続き（プロシージャ）に関する知識——メインフレーム・コンピューティングが巨大な創造文化に浸透し始めた、まさにそのとき、ゲルストナーはこうした概念を取り上げたのだ。

a. 基本

1. 構成成分	11. 語（単語）	12. 略語	13. 語の集合	14. 併用	
2. タイプフェイス	21. サンセリフ体	22. ローマン体	23. ジャーマン体	24. その他の字体	25. 併用
3. テクニック	31. 手書きの	32. 製図した	33. 植字した	34. その他の方法で	35. 併用

b. 色彩

1. 色調	11. 明色調	12. 中明色調	13. 暗色調	14. 併用	
2. 色どり	21. 有彩色	22. 無彩色	23. 両者の混合	24. 併用	

c. 外観

1. 文字の大きさ	11. 小さい	12. 中位の	13. 大きい	14. 併用	
2. 縦・横の比	21. 細長い	22. 普通の	23. 幅広い	24. 併用	
3. 文字の太さ	31. 肉細の	32. 普通の	33. 肉太の	34. 併用	
4. 文字の傾き	41. 直立した	42. 傾斜した	43. 併用		

d. 表現

1. 読む方向	11. 左から右へ	12. 上から下へ	13. 下から上へ	14. その他の方法で	15. 併用
2. あき（字間・行間）	21. 狭い	22. 適度の	23. 広めに	24. 併用	
3. 形態	31. そのまま	32. 切断する	33. 投影する	34. その他の何か	35. 併用
4. デザイン	41. そのまま	42. 何かを省略する	43. 何かを置き換える	44. 何かを付け加える	45. 併用

ゲルストナー『デザイニング・プログラム』の中の「ロジックとしてのプログラム」の項に添付された**形態学的ボックスチャート**。

ゲルストナーの説明によると、「このチャートには評価基準として、左にパラメータ、右に関連項目が記載されており、これらに沿って印や記号を文字からデザインする。これらの評価基準は大雑把なものなので、作業が進行するにつれて、その精度を上げていかなければならない」

作業を説明する行為は、ソリューションの一環である。
基準がより正確で完璧であれば、作品もより創造的になる。

カール・ゲルストナー『Review of 5x10 Years of Graphic Design etc.』2001年

———

1 — デジタルを構造化する

DESIGNING PROGRAMMES

デザイニング・プログラム

カール・ゲルストナー｜1964年

格子(グリッド)としてのプログラム

　グリッドはプログラムなのだろうか？　詳しく考えてみよう。もしグリッドが比率を調整するシステムだとしたら、非常に優れたプログラムだと言える。方眼紙は（算術的な）グリッドだが、プログラムではない。これとは違って、ル・コルビュジエの（幾何学的な）モジュールは、もちろんグリッドとして使えるが、なによりもまず、それはひとつのプログラムである。アルバート・アインシュタインは、モジュールについて次のように言っている──「それは、悪しきを困難にし、善きことを容易にする比例尺だ」。このアインシュタインの言葉は、私が『デザイニング・プログラム』を書いた目的をプログラマティックに表現したものだ。

　タイポグラフィのグリッドは、活字、表、絵、写真その他の比率を調整するもの、つまり、未知なるアイテムxのフォルムを調整するプログラムである。その際に難しいのは、バランスを見出すこと、最大限の自由の下で最もルールにかなったものを見つけること、もしくは、最大の変動幅の下で普遍性の最大値を見つけることだ。

　私たちの広告代理店は、「動く(モバイル)グリッド」を考案した。そのひとつが前ページに掲載した、雑誌『Capital』用に作成したものである。

　基本となるユニットは10ポイント、すなわちリードを含む基本活字のサイズだ。文章と図版が入る領域は1,2,3,4,5,6列に分割されている。幅全体では58個のユニットがある。ふたつのユニットが列の間に置かれるとき、この58という数は合理的になる。いかなる場合も余りを出さずに割り切れるのだ。たとえば2列の場合は、58ユニットは2列×28ユニット＋2ユニット（列の間）で構成される。同様に、3列の場合は3×18＋2×2、4列は4×13＋3×2、5列は5×10＋4×2、6列は6×8＋5×2が、10ポイントのユニットで構成される。

　この理屈がわからない人には、グリッドは複雑に見えるだろうが、いったんわかってしまえば簡単に扱えるし、プログラムにしてしまえば、ほとんど無限に拡張できる。

コンピュータ・グラフィックスとしてのプログラム

次ページのイラストは、シリーズ201からのものだ。シュトゥットガルト工科大学のコンピューティング・センターのプログラマーだったフリーダー・ナーケが、1966年に制作した。ナーケはこう述べている。
「コンピュータによって生成されて、自動製図機器によって描かれた視覚的対象(ビジュアル・オブジェクト)は、人間が書いて機械が実行する、美的(エステティック)なプログラムの解(ソリューション)である。

1. （多少なりとも主観的な）選択のプロセスでは、人はそれなりに優れた視覚的対象を選び取る。具体的に言うと、不変の要素が単一あるいは複数の画像に現れるはずだ。以下の例においてそれは、同じ長さの水平または垂直の線である。

2. 次に、本人でも他の誰でもかまわないが、問題を徹底的に数式化することで、その問題を自動制作工程であるプログラミングに適したものにする。その際、人間の関与は補助的なもので、決定を下してはいけない。このことが意味するのは、そこから生まれるコンセプト（色、フォーム、完成度、選択、近接性、関係、緊張感、頻度など）が、すべて数学的な言語に翻訳されなければならない、ということだ。数学的な言語に定式化されるということは、問題をコンピュータが理解できるテキストに翻訳するということだ。この翻訳が「コンピュータのプログラミング」である。そのために、ALGOL60などの「プログラミング言語」が使われる。このプログラミング言語では、次のような文(センテンス)が書かれる。

 ≪for≫ i: = t ≪step≫ 1 ≪until≫ n ≪do≫
 ≪begin≫ x: = choose(mx, x1, x2); y: = choose(my, y1, y2)
 Z: =choose (mz, z1, z2); zeichne {x, y, z}.

3. 製図機器と連動している最新のコンピュータに配信されたプログラムは、プロセスが確実に自動的に遂行されるようにして、視覚的対象を完成させる。このプロセスで、こうした偶然生成機(チャンスジェネレータ)を活用することは重要だ。なぜならそれは、想像力やバリエーション、シリーズ化をシミュレートするからだ。プログラムを好きなだけ繰り返し実行できる——しかも、同じ結果が生じることは二度とない」。F. N.（フリーダー・ナーケ）

要約……本書が提供するのは、電子的にコントロールされた文字
——すなわち、そう遠くない未来のコンピュータプログラムのためのパラメータだ。

カール・ゲルストナー『Compendium for Literates: A System of Writing
（知識人のための抄録：ライティングのシステム）』1974年

未来を築くデザインの思想

動きとしてのプログラム

「すべての目に見えるものの構成要素は周期的である——つまり、自由にプログラムすることができるのだ」。このテーマについて論評を書く機会に恵まれたことは、私にとって喜ばしい。その機会を提供してくれた定期刊行誌『Graphic Design（グラフィック・デザイン）』から、以下の文章を抜粋した。しかしながら、「周期的」という表現を「連続的」に置き換えてある。そのほうがより適切で正確だからだ。

　数字は 1 – 2 – 3 – 4 – 5 – 6 – 7 – 8 – 9 – 10……と連続する。1と2の間のステップは、9と10の間とぴったり同じ大きさである。ステップはアドリブで次のように改良することができる：1 – 1.1 – 1.2……2。その際、1と2の間のステップは変化することはない。この数字に関する基本原理は、色彩についても当てはまる。色彩はその性質上、連続的だからだ。たとえば、白から黒へ10段階で連続的かつ均等に変化させていくことができる。ここで問題となるのは、計数ではなく計量である。計量するのは、ふたつの点の間の距離である。白から黒へ至る間には、10のステップがあるかもしれないし、たったの2ステップ、あるいは逆に200ものステップがあるかもしれない（人間の目はそれ以上識別できないだろう）。それでも、ある種の灰色は常に同じ位置を占めているだろうし、同様に、厳密に中間の陰影を持つ灰色は、黒と白の真ん中に位置しているだろう。

　しかし、白が次第に黒になるばかりでなく、いかなる色も他の色に変化していく。色彩は閉鎖系を形成しているのだ。しかも、色だけではなく、目に見えるものを構成する要素はすべて連続的である。いかなる形態も、別の形態へと変化していくことが可能なのだ。いかなる運動の形態（たとえば鳥の飛行など）も、形態の連続的な変化のプロセスである。なぜなら、いかなる運動も個々の形態＝フェーズに分解できるからだ——それを実行できるのが撮影フィルムだ。（1秒間に）24枚の静的ではあるが連続した写真を映写すると、運動の錯視を再現できる。

　私は東京在住の勝井三雄氏に、基本的な幾何学的形態が連続的に変化していく例を制作してもらった。勝井氏は三角形を「微妙に気付かれないほど微細に」円に溶け込ませた。

未来を築くデザインの思想

1 Karl Gerstner, *Compendium for Literates: A System of Writing* (Cambridge: MIT Press, 1974)の初版カバーにかかれていた宣伝文。
2 Karl Gerstner, *Review of 5 x 10 Years of Graphic Design* (Ostfildern-Ruit, Germany: Hatje Cantz, 2001) に寄せられた、マンフレッド・クロップリーンの序文より引用。

Ivan E. Sutherland

1963年、アイバン・サザランドは人間とコンピュータの関係を変えた。 MITで電気工学博士号を取得したサザランドは、グラフィカル・ユーザインターフェイス（GUI）を備えた初のコンピュータプログラム、Sketchpadを開発した。ヒューマン＝コンピュータ・インタラクション（HCI）の誕生だ。サザランドは、「Sketchpadのシステムは、人間とコンピュータが線描を介してすばやく会話ができるようにした。…かつては、コンピュータと対話するというより、コンピュータに手紙を書いているようなものだった」と説明した[1]。サザランドは、当時のMITリンカーン研究所で開発されたTX-2コンピュータの9インチディスプレイに、感光性のペンで直接、線を描いた。その結果わかったのは、ルールの組み合わせによって、描いたものをスクリーン上で操作できるということだった。ひとつのイメージにまとめたり、あちこち動かしたり、より複雑なイメージを作るためにコピーしたり、さらに後で利用するためにライブラリーに保存できるのだ。これらの作業はすべてリアルタイムに実行できて、プログラムの専門知識のない一般ユーザーも容易に行うことができた。サザランドはSketchpadによって、コンピューティングという城の扉をエンジニアとデザイナーに開放したのである。サザランドはこの発見を「Sketchpad：A Man-Machine Graphical Communication System」というショートフィルムにまとめた。このショートフィルムは、コンピュータ研究者の間では古典的名作とされている[2]。コンピュータ支援設計（CAD）プログラムと、オブジェクト指向プログラミングは、このサザランドが提唱したアイデアから生まれたものだ。

THE ULTIMATE DISPLAY

究極のディスプレイ

アイバン・E・サザランド | 1965 年

　私たちが住んでいるこの現実世界の特徴を、私たちは長く慣れ親しむことで熟知するようになった。この現実世界との関わりを実感しているからこそ、その特徴を予測できる。たとえば、モノの落ちる場所、よく知っているモノを別の角度から見たときの形、摩擦に抵抗しながらモノを動かすのに必要な力などを予測することができる。その一方で、私たちがよく知らないものとしては、荷電粒子にかかる力、不均一場の力、非射影的な幾何変換の影響、高慣性で低摩擦の運動などが挙げられるだろう。その点、デジタルコンピュータに接続されたディスプレイは、現実世界では実現できないコンセプトを知る機会を与えてくれる。それは、数学的な不思議の国を映し出す鏡である。

　今日のコンピュータ・ディスプレイは、種々の機能を持っている。点を描く基本的な機能しかないものもあるが、一般に市販されているディスプレイには、線を描く機能がビルトインされている。単純な曲線を描く機能も役に立つ。入手可能なディスプレイの中には、ごく短い線分を任意の方向に描いて、文字やもっと複雑な曲線を描くことができるものもある。これらの機能には歴史があり、その用途も知れ渡っている。

　同様にコンピュータは、ある領域にさまざまな色をつけた画像を作ることもできる。ノールトンが開発した動画作成用プログラミング言語 BEFLIX は、画面内の領域を塗りつぶした画像を作成する、コンピュータの能力を示す優れた例である[i]。しかし画面上を人間が直接塗りつぶして描くことのできるコンピュータは、今はまだ市販されていない。今後、そうした画像を描くことのできるディスプレイ装置が登場するだろう。こうした新しい機能を使いこなすためには、多くのことを学ばなければならない。

　今のところ、コンピュータに入力するための最も一般的な手段は、タイプライターのキーボードである。タイプライターは安価で信頼性が高く、簡単に伝達できる信号を作成する。オンラインシステムの利用が進めば、タイプライターのコンソールの利用も増えるだろう。未来のコンピュータユーザーは、タイプライターを使ってコンピュータと対話するに違いない。となれば、タイプの打ち方を知らなければならない。

他にもさまざまな手動で入力する装置が可能である。ライトペンやランド研究所のタブレット（ランド・タブレット）のスタイラスペンは、ディスプレイに表示された項目を指示したり、コンピュータへの入力データを描いたり、印刷したりするのに役立つ。これらのデバイスを通じてコンピュータとの対話をスムーズに行う可能性は、模索の緒に就いたばかりである。ランド・タブレットを開発したシンクタンク、ランド研究所は現在、レジスタの内容の変化を出力し、さらにフォーマットの位置変更の指示や移動操作を確認できるデバッグツールを運用している。ランド研究所の技術を使えば、画面上に出力された数字を上書きするだけで好きなように変更できる。画面に表示されたレジスタの内容を他に移動させたい場合は、それを指し示して移動先へ"ドラッグ"するだけでよい。ユーザーがコンピュータと対話できる、このようなインタラクションシステムを備えた機器には驚きを禁じ得ない。

　さまざまな種類のノブとジョイスティックは、進行中のコンピューテーションのパラメータを変更するのに役立っている。たとえば、3軸のジョイスティックを使えば、透視図の視野角を簡単に変更できる。ライト付きのプッシュボタンも役に立つ。音声入力も無視できない技術だ。

　多くの場合、コンピュータのプログラムは、人間が画像のどの部分を指し示しているかを知らなければならない。しかし二次元の画像は、画像のパーツを隣接関係から順序付けることは不可能である。したがって、ディスプレイの座標を変換して、指示されたオブジェクトを見つけるのは、時間のかかるプロセスとなる。しかしライトペンは、ディスプレイ回路が指示されたアイテムを転送する時点に割り込んで、自動的にそのアイテムのアドレスと座標を指示することができる。ランド・タブレットやその他の特殊な位置入力装置の回路も、同様の機能を発揮する。

　プログラムが実際に知る必要があるのは、人間が指示している構造が実際にメモリのどこにあるのかだ。自身のメモリを持つディスプレイの中で、ライトペンの応答は、ディスプレイファイル内のどこに指示されたものがあるかを示すが、それは必ずしもメインメモリ内である必要はない。さらに困ったことに、人間が指示した部分のさらに内側の部分も、プログラムは認識する必要がある。これほどまでに深い入れ子構造が必要とされるのに、それを計算できるだけのディスプレイ装置は、まだ存在していない。アナログ・メモリによる新しいディスプレイが、ポインティング能力を全く備えていないのも当然だろう。

他のタイプのディスプレイ

　ディスプレイの役割が、コンピュータメモリ内に作られた数学の不思議の国をのぞく虫眼鏡だとしても、できる限りさまざまな役目を果たしてもらわなければならない。私が知る限り、嗅覚や味覚を備えたコンピュータ・ディスプレイが真剣に提案されたことはない。優れた音声ディスプレイは存在するが、残念なことに、コンピュータに意味を持つ音を生じさせる能力はまだない。ここで説明したいのは、運動感覚的なディスプレイだ。

　ジョイスティックを動かすのに必要な力は、飛行機の操縦訓練装置であるリンクトレーナーを操作するときの力が、本物の飛行機を操縦する感覚に変換されるのと同様に、コンピュータによって制御できるだろう。このようなディスプレイを使えば、電場における粒子のコンピュータモデルが、運動中の電荷の位置を手動で操作するときにかかる力と、電荷の位置の視覚的表示を組み合わせることができるかもしれない。こうした入出力装置を使うことで、人間の視覚と聴覚にフォースディスプレイ（力覚表示）を付け加えられる。

　人体のほぼすべての筋肉の位置を、コンピュータは簡単に感知することができる。これまで、手と腕の筋肉だけがコンピュータ制御のために使われてきた。手と腕は巧みに動かすことができるので、これは自然な選択ではあるが、それでも手と腕の筋肉しか使わない理由はない。私たちは目も巧みに動かすことができる。将来、目の動きを感知してその意図を解釈する機械を開発することが可能になるだろう。視線という言語を用いて、コンピュータを制御することができるかどうかはまだわからないが、視点の位置によってディスプレイの表示を操作する、興味深い実験が行われることだろう。

　たとえば三角形を表示して、注視した角が丸くなるような実験が行われたとする。その三角形は、どのように見えるだろうか？　このような実験は、新たな機械制御の技術だけでなく、視覚メカニズムの解明にもつながるだろう。

　コンピュータの画面上に映っているオブジェクトは、私たちが通常慣れ親しんでいる自然界のルールに縛られなくてもいいはずだ。運動感覚的なディスプレイは、負の質量の動きをシミュレートするために使われるかもしれない。今日の視覚的ディスプレイを使えば、固体を簡単に透明化して「物質を透かして見る」ことができる。Sketchpadの「制約」のように、これまでは視覚的に表現できなかったコンセプトを実現できる[ii]。このようなディスプレイを使うことで、私たちは自然界を知っているのと同程度に、数学的現象を知ることができる。こうした知識を得られることを、コンピュータ・ディスプレイは約束してくれる。

究極のディスプレイは、コンピュータが物質の存在そのものを制御することができる空間である。そのような空間に表示された椅子には、実際に腰かけることができるだろう。手錠は拘束力を持ち、銃弾は殺傷力を持つだろう。適切にプログラミングすれば、こうしたディスプレイは文字通り、アリスが入り込んだような不思議の国となるのだ。

> Sketchpadシステムは、線を描くことで（キャプション以外の）文章入力を不要にし、
> マン‐マシン・コミュニケーションの新しい世界を切り開いた。
>
> アイバン・サザランド『Sketchpad: A Man-Machine Graphical Communication System
> （Sketchpad：マン‐マシン・グラフィカル・コミュニケーション・システム）』1963年

1 ― デジタルを構造化する

1　Ivan E. Sutherland, "Sketchpad: A Man-Machine Graphical Communication System," AFIPS Conference Proceedings 23 (1963): 8.
2　16mmフィルムのデジタルコピーを、Youtubeで見ることができる。

i　K. C. Knowlton, "A Computer Technique for Producing Ani-mated Movies," in *Proceedings of the Spring Joint Computer Conference* (Washington, D.C.: Spartan, 1964).
ii　Sutherland, "Sketchpad—A Man-Machine Graphical Communication System," in *Proceedings of the Spring Joint Computer Conference* (Washington, D.C.: Spartan, 1963).

未来を築くデザインの思想

Max Bill

マックス・ビルは、芸術と数学、直観と秩序の間のギャップを埋めた。マックス・ビルはスイス出身の芸術家で、コンクリート・アートの分野で先駆的な役割を果たした。商業デザインの分野でも、出版、広告、展覧会、製品開発などを通じて、その地位を確立した。ビルのデザインに対するアプローチは、まず規則(ルール)を体系化した後に、その制約から生じる形態(フォルム)の組み合わせを発展させいく、というものだった。その要となったのは、数式である。この組織立った緻密なアプローチは、21世紀のデザイナーたちの生成的(ジェネラティブ)な作品を予見していた。ビルのアプローチは、アルゴリズムが一般的なテーマになる前に、アーティストとデザイナーがすでに厳密なルールベースの方法論を探求していたことを示している。ビルがバウハウスという影響力の強い学校に通ったのはわずか2年間だが、バウハウスが理想とした機能性と簡潔性は、ビルの作品に深く浸透した。ビルは学位を取ることなく1929年にチューリッヒに戻り、自分の事務所を開設して、芸術と商業作品の両方に取り組んだ。工業デザイナーとしてのビルは、商業的な利益だけを追求する形態を嘲笑し、美しい形態(ディ・グーテ・フォルム)を擁護した。ビルは1952年に出版した名著『Form（形態）』の中で、そうした「正直な形態」は、一時的な流行スタイルではなく人間のニーズに応えるものであり、より広範な文化に呼応する意見を醸成するものである、という自分の信念を述べている[1]。これに続いて、「個人の表現と発明そのものが、秩序の原則の下に内包されているからこそ、芸術は生まれる」ということが、自分の実践にとって最も重要な原則だとビルは断言している。

STRUCTURE AS ART? ART AS STRUCTURE?

芸術としての構造？
構造としての芸術？

マックス・ビル｜1965年

芸術は基本的に発明として定義することが可能だと言っていいだろう。表現手段の発明は、まだ知られていない感覚的・形式的な可能性を秘めた領域に踏み込むための、最初の推進力だ。

　これは、芸術は何か新しいものを前提とする、という感覚である。アイデアの新しさ、テーマの新しさ、形態の新しさ。この種の新しさは、ふたつの方法で達成できる：(a) 個人的な方法——アーティストの知的・心理的構造にその起源がある；(b) より一般な方法——形態の客観的な可能性を実験することに根拠を置く。極端なケースである (a) は、いわゆる「アート・アンフォルメル（非定型の芸術）」、もしくは素材のネオダダ的な組み合わせにつながっていくだろう。それに対して (b) は構造につながる。一方は、個人的に解釈された「自然な」状態にある素材であり、もう一方は、最終的に均等に図式的に適用される構造の法則である。

　不定形な素材が自然な状態で内部構成——それ自体の構造——を持ち得るとしても、この種の構造を考察の対象から排除することはできる。なぜなら、不定形な素材の内部構成は、それが絵画であれ彫刻であれ、美や視覚に関する議論の対象になり得ないからだ。

　構造の法則は、全く異なる。構造の法則は、美に関する議論の対象になり得る。なぜなら、構造の法則は基本的には秩序の法則であるからだ。結局のところ、芸術＝秩序なのである。言い換えれば、芸術は自然の代用品でも、個性の代用品でも、自発性の代用品でもない。芸術がそういうものであるならば、代用品に秩序と形態の情報を伝える限りにおいて、芸術は芸術たり得るのである。秩序は芸術の特性であるからこそ、構造の法則によって、芸術は秩序に依存し始める。

　ここで疑問が生じる。構造の法則、秩序の法則とは何なのだろうか。科学の分野で理解されているように、それは芸術に関する手段なのだろうか。だとすれば、構造と芸術の境界はどこにあるのか。

　まず、極端なケースから始めよう。統計学的な意味で、一様に分布したものが平面を覆っているとする。または、均一のネットワークが空間に拡がっ

ているとする。これは、果てしなく一様に拡大し得る秩序である。このような秩序を、ここでは構造と呼ぶ。しかしながら芸術作品においては、空間であれ平面であれ、この構造には限界がある。選択しなければならないという意味で、ここに美に関する議論の基盤がある。それは、美学的に実現可能な構造の拡張である。実際、任意に拡張できる構造に制約を与えるこの選択を通じてのみ、検証可能な議論の基盤の上で、認識できる秩序の原則が理解できるようになる。

しかし、選択するだけで、言い換えれば限界を設定するだけで、芸術作品の創造に十分だろうか。こうした疑問を生じさせる主な理由は、ピエト・モンドリアンが、個人的で様式的なあらゆる表現を排除する過激な試みを始めて以来、極端なまでの単純化が追求されるようになったことだ。加えて、表現方法が提供する美的情報が急激に減少したことも原因だ——場所を特定したり計測したりできなくても、秩序を表現したり提示したりできなくても、美を偽った何ものかが生み出される。美的な質(クオリティ)は、極端な単純化や客観性に後退し始めており、最終的には新しさと発明の否定に帰着してしまうだろう。

しかし発明は常に、新しい問題の発見を前提とする。新しい問題を発見できるかどうかは、個々人にかかっている。芸術は、個人的な努力なしでは考えられない。客観化された構造なしに、秩序を実現することは不可能である。

このことは、個人の表現と発明そのものが、構造の秩序の原則に内包され、その秩序から新しい法則性と新しい形式の可能性が生じたときに芸術は生まれ得る、ということを意味している。

こうした法則性と発明は、個々の事例においては律動(リズム)として現れる。律動は、構造を形態に変える——つまり、芸術作品の特別な形態は、一般的な構造から律動的な秩序により生じるのである。

1 ― デジタルを構造化する

思考は、人間の最も本質的な特徴である。
思考から芸術作品が生まれるように、思考は感情的な価値に秩序を与えることができる

マックス・ビル『Die mathematische Denkweise in der Kunst unserer Zeit
(我らの時代の芸術における数学的思考法)』1949年

1　Max Bill, Form (Basel: Karl Werner, 1952), 7-11.

未来を築くデザインの思想

Stewart Brand

スチュアート・ブランドは、ヒッピーの情熱を技術革新と融合した。生物学、デザイン、写真を学んだ後、1968年に友人とともに『ホール・アース・カタログ（全地球カタログ）』という、ツールと技術を解説する雑誌のプロジェクトに参加した。ブランドは一般の人々に知識を提供することで、人々が社会に直接かかわり持続可能で積極的な社会を築けるようにすることを目指した。その知識には、コンピュータの潜在能力を解き放つことも含まれていると、ブランドは考えた[1]。『ホール・アース・カタログ』が出版されたのと同じ年、ブランドはダグラス・エンゲルバートの「すべてのデモの母」を支援した。エンゲルバートはこの実験で、マウス、ハイパーテキスト、ワードプロセッシング、テレビ会議など、今では仕事の現場で定番となったコンピュータの先進的な活用法を示して世を驚かせた。1972年、彼は「パーソナルコンピュータ」という新たな用語を作った。また1984年には、WELL（Whole Earth 'Lectronic Link）という電子会議システムを設立し、技術解放運動に関する全世界的な議論を巻き起こした。1990年代になると、ブランドの友人で同僚だったケヴィン・ケリーが『ホール・アース』の実績を踏まえて、テクノロジーと文化の究極のハブと呼ぶべき『ワイアード（Wired）』誌を創刊した。ブランドのハッキング、メイキング、ケアリング、シェアリングというコンセプトが強力に結びついたビジョンを理解すれば、それが現代のデザイン文化の基礎を成していることがわかるだろう。

1 ― デジタルを構造化する

WHOLE EARTH CATALOG

ホール・アース・カタログ

スチュアート・ブランド｜1968年

目的

私たちはいわば神なのであり、そうであることに慣れたほうがよい。今のところ、政府、大企業、学校、教会などが、遠く離れた場所から行使している権力や威光は、大衆が実際の利益に気付きにくくすることに成功している。こうしたジレンマと利権に対抗して、親しい仲間たちによる個人的な力(パワー)の領域が広がりつつある。その力とは、個人が自身から学び、インスピレーションをかき立てるものを発見し、自分を取り巻く環境を整えながら、同じ興味を抱くさまざまな人と一緒に冒険するためのものだ。こうしたプロセスを支援するツールを見つけ出して推薦するのが、『ホール・アース・カタログ』なのだ。

機能

『ホール・アース・カタログ』の機能は、評価とアクセスの手段となることだ。『ホール・アース・カタログ』を利用すれば、手に入れる価値があるモノを知り、どこでどうすればそれを手に入れられるかを、もっと簡単に知ることができる。

掲載されているアイテムは、以下の観点から選んだものだ。
1) ツールとして役に立つ
2) 自分で学ぶのに適している
3) 高品質または低コスト
4) まだよく知られていない
5) 通信販売で簡単に入手できる

1 Fred Turner, *From Counterculture to Cyberculture: Stewart Brand, the Whole Earth Network, and the Rise of Digital Utopianism* (Chicago: University of Chicago Press, 2006)を参照。

Wim Crouwel

ウィム・クロウエルはディスプレイ用の機能的な書体を開発して、タイポグラフィ界に衝撃を与えた。クロウエルは1963年に学際的なデザイン事務所Dutch studio Total Designを設立する以前は、表現主義の画家だった。クロウエルはスイスの、それも特にバーゼル派のタイポグラフィに影響を受けた。格子を多用した作品——アムステルダム市立美術館のために制作した作品が特に有名だ——に熱心に取り組んだので、同僚から「グリドニク（Gridnik）」とあだ名を付けられた[1]。1965年、ドイツの展示会を訪れたクロウエルは、活字をデジタイズする初の機械を目にした。その技術に驚くと同時に、ギャラモン書体による印刷物の見苦しさにうんざりした彼は、「書体に合わせたデジタル機器」を開発するのではなく「デジタル機器にふさわしい書体」を開発すべきだと主張した。その結果は論争の的となった。水平線、垂直線、小さな対角線に限定して構成した実験的な書体、New Alphabetは、クロウエルが特にブラウン管向けに開発したものだ。各文字は隙間のないグリッド上で、水平および垂直に整列している。伝統を重視するタイポグラファーには嫌われたが、タイポグラフィの愛好家たちは、New Alphabetのほとんど判読不可能なフォルムを受け入れた。20世紀初頭の前衛的なデザイナーのように、クロウエルは機能的な機械にふさわしい美学を追求した。「機械」はもはや、20世紀初頭の大量生産工場の象徴ではなく、コードという直接的で明確な言語を象徴するものとなった。

1 ― デジタルを構造化する

未来を築くデザインの思想

NEW ALPHABET　CRT技術を用いた初期のデータ・ディスプレイ画面向けにウィム・クロウエルがデザインした実験的なアルファベット、1967年

グリッドの中に興奮できるものを創造するためには、
私は常に自分自身を理性的に見つめなければなりませんでした。
私はそれを、サッカーのピッチにたとえてきました……
ラインに合わせて、その内側で素晴らしい試合を行わなければならないのです。

ウィム・クロウエル『Etapes（エタップ）』誌によるインタビュー、2007年

―――――

1 ― デジタルを構造化する

TYPE DESIGN FOR THE COMPUTER AGE
コンピュータ時代の書体デザイン

ウィム・クロウエル｜1970年

　タイポグラフィはこれまで常に、その時代の文化的な様相を反映してきたが、今日のタイプフェイスとタイポグラフィのデザインは、現代社会ではなく過去を反映したものにすぎない。私たちは電子メディアと現代の表現形態について考えなければならない。今日のタイポグラフィをデザインするために提案されたアプローチ——セルまたはユニットのシステムに基づいたものだ——は、いろいろと議論され、その実例も示されている。

　レオナルド・ダ・ヴィンチは、書体デザイナーとしては大物ではなかったかもしれないが、文字を構造的な枠組みに取り入れるという先駆的な試みを行った人物である。ダ・ヴィンチに続いて多くの人々が、個々に独立した記号として文字を分析し、基本的な形態に落とし込もうと繰り返し試み、いくつかの成果も生まれた。ダ・ヴィンチの場合は建築家として、対象をシンプルな原理に還元する必要性を感じたのだろう。さらに言えばこれは、彼が感性の高い芸術家であったことに影響を受けている。

　人間の手によって慎重かつ丁寧に作り上げられたものを構造的に捉えて再現しようとする試みは、実のところ、書体の発展のために多大な貢献をすることはなかった。人間の生産力はその時々の要求を楽々と満たすことができたので、さらに先の可能性を見ている人たちはいつも孤独な存在だった。経済的に言えば、ニーズがなかったのだ。

　ところが今や20世紀も後半となり、経済的な必要性から、1秒間に数千字ものスピードで印刷する機械が作られる時代となった。もしダ・ヴィンチが1969年に生きていたら、組版装置の開発と、さらには組版装置向けの活字の改良に大いに貢献したことだろう。時代の潮流に極めて敏感であったダ・ヴィンチならば、その時代にふさわしい——たとえば初めて月に人間を送った宇宙船にふさわしく、先進的な——書体を考案したはずだ。

　私としては今のところ、コンピュータやCRT（ブラウン管）搭載システムが軍事目的から生まれたという事実を無視することにしている。私がレオナルド・ダ・ヴィンチに言及したのは（彼も恐るべき兵器を設計したけれども）、タイポグラフィの発展は常に時代——技術、経済、芸術、文化——と密接に関連し

てきた、ということを示唆したかったからだ。フェニキア人は粘土板に文字を刻み、ローマ人は大理石に碑銘を刻み、中世の人々は挿絵入りの羊皮紙を用い、ルネサンス時代の人々は軟質の鉛活字を使い、古典主義者は鋼に活字を彫った。時代ごとにそのニーズに合致して、その総合的な文化様式を反映する字体が存在したのである。

　しかし、この傾向は、現代には当てはまらない。現代の活字は総じて古臭く、時代に合っていない。たとえば、レーザー光線の技術を応用して空間に文字を映し出すことも、まもなく可能になるだろう。私たちはあまりにも長い間、印刷用の文字をその形態そのものにおいてのみ捉えてきた。また私たちはあまりにも長い間、この美しい文字を書き記すことに時間を費やしてきた──学校では手書きでノートをとり、美術学校ではカリグラフィーやデザイン文字の描き方を学んだ。過去のものを写すことに熱中するあまり、自分が生きている時代について考えることを忘れてしまった。毎日使っている文字の美しさに目がくらんで、その文字について客観的に考察することができなくなってしまったのだ。幸いなことに、手で文字を書くということは消滅しつつあるスキルである。将来、手書きは、単にすばやくメモ書きするためだけのものになるだろう──書いた本人にとってだけ価値のある、書いた本人にしか読めないものとして。真にコミュニケーションを取るためのものとしては、その役割はすでに終わっている。

　したがって、現代の文字の字体は、手で書いたり描いたりした過去の字体に基づくものであってはならないだろう。これから生み出される字体を決定するのは、コンピュータに慣れ親しみ、コンピュータを利用して生活する方法を知っている現代人だ。また同様に、現代の字体は、現代の芸術──その美的価値に対する解釈は急速に変化し、これまでとは全く異なる意味を持ちうる──によって決定づけられるものでもある。また、私たちはそれをまだ部分的にしか目にしていないが、誰もが感じ取り、参加している現代の文化様式も、字体を決めるだろう。現代は、刷新を求める衝動が強い時代なのだ。

　コンピュータを動かしているのは、イエスかノー、0または1の、極めて単純なシステムだ。コンピュータのメモリは、プラスあるいはマイナスの電荷を持つセルを組み立てたものである。これらのセルの集合体は、有機体の組成や社会全体の構造によく似ていて、新しい字体の開発の出発点となり得る。これが文字であるべきか絵文字(ピクトグラム)であるべきかはわからないが、ここで話題としているのは、原則として意思伝達のための記号(コミュニケーション・シンボル)である。あらゆる形態の記号はこれらのセルによって構成され、空間的な記号までも組み立てることができるだろう。コンピュータには単に二次元的な「アウトプット」だけでな

1──デジタルを構造化する

091

ウィム・クロウエル、New Alphabet の初期のスケッチ（1965年頃）。大胆な対角線の運筆が見て取れる。

く、三次元的なアウトプットもできる可能性があるのだ。セルをあるパターンでつなぎ合わせれば、そのパターンの構築が記号の形態を決めることになる。

　現在蓄積されている形態の中にも、セルのシステムに対応する多くの表現を見つけることができる。最も明確な例は現代建築であるが、その基礎となっている原則は、数多くの小さなユニットの組み合わせで形態を形づくっている、ということだ。たとえば、ハニカムチューブの建築、コンラッド・ワックスマンによる建築学的研究、バックミンスター・フラーによるジオデシックドーム、モントリオール万博の集合住宅ハビタットなどがある。どのようなコンピュータ支援システムを利用しても、セルの原理を出発点とするのが正しいように思われる——パピルス用の刻印、羽根ペン、彫刻師の工具がそうであったように。

　セルという形態はパターンの配置にとって重要な要素であるが、私は便宜上、「点（ドット）」という表現を用いる。古典的な字形をこのドットで構成してみると、ある現象に気付くことだろう。それは古典的な字形の文字をドットで描くことも、スクリーンに表示することもできないということだ。古典的な文字の外観とこの表現方法は相容れないのだ。1センチあたりのドット数を20ではなく400に増やしたとしても、原理的には何も変わらない。一見きちんと表現されているように見えても、スクリーニング（訳注：ドットによる表現変換）が行われている。この結果は、あからさまではなくても屈辱的だ！古典的な字形にはそぐわないのだ。

　もうひとつ例を挙げ、比較してみよう。鋳鉄の技術が開発された19世紀、この技術を用いれば、肉眼ではオリジナルと見分けがつかないほどの複製を何でも作成できることを人々は喜んだ。こうして、美しい木彫りや彫刻の装飾が、建物を飾るために複製されるようになった。しかし、それが間違ったアプローチであることは、すぐに明らかになった。同様に、私たちはボドニ書体やギャラモン書体を複製することをやめるだろう。それは、間違いなのだ！

　コンピュータの動作原理に巧みに適応させたセルのアセンブリ（集合）は、特定の記号言語（サイン・ランゲージ）を作るのに役立つだろう。セルの均一性という性質を考慮すると、セルに等しい形態、つまりセルの形をそのまま拡張したような形態がおそらく記号言語には最も望ましいだろう。また、可変するタイポグラフィという側面から見ても、この形態は望ましい。考えられるあらゆる組み合わせが全方向的に可能だ。さて、さらに理解しやすいように、ここでは使用するいくつかの語彙を取り決めておきたい。

まず、複数のセルが組み合わさって形成する記号を、「核（ニュークリア）」と呼ぶ。この核が組み合わさって形成する言葉や概念—これを「ユニット」と呼ぶ。そしてこのユニットが、「コミュニケーション」を形成するのだ。コミュニケーションはユニットを組み立てたものであり、ユニットは核を組み立てたものである。したがって、コミュニケーションに形を与えるのが、タイポグラフィであると言うことができる。この核のシステムによれば、タイポグラフィは極めて明確に定義される。このタイポグラフィの構築は、おそらくもっと自由になり得て、三次元のレベルまで開発することが可能だろう。一方で、その形態の外見は、従来のタイポグラフィよりも組織的で調和的である。セルの形態が核の形態を決定し、核の形態がユニットの形態を決定し、ユニットの形態がコミュニケーションの形態を決定すると仮定するならば、タイポグラフィはおそらく等しい各辺で規定される二次元または三次元のサイズを持つだろう。ある特定の活字記号、すなわち特定の核のサイズの大小は、これに組み込まれたセルの数が増減することを意味する。

　その結果、自由に引かれた曲線は、サイズが拡大・縮小するたびに、原理的には、その形を変えることになる。ここで再び「原理的には」という言い方をしたのは、1センチメートルあたり400個のセル（すなわち400のドット数）は、肉眼で見ることはほぼ不可能だからだ。しかしながら、あらゆるサイズの記号において、その意味は変わらないものの、形態に容認し難い変化を起こすという事実は残る。90度または45度のすべての直線を核の構築の基礎とすることは、このことを見込んだものだ。この方向は変化せず、セルの構造で最も標準的である。他の角度——たとえば60度または30度——の直線も可能性としては同様に機能すると考えていいだろう。

　字体の複製と図の複写、このふたつを結びつけられるかどうかを議論するための基盤として、ある字体を2年前にデザインした。そもそも長年にわたって、図はドットを大量に打つことで複写されてきた——もっとも、この場合、さまざまなサイズのドットが用いられたが。図の場合、必要とされるよりもはるかに高解像度（ドットが高密度）である場合のみ、等サイズのドットを用いて複写することができる。これは、印刷技術の進歩の問題である。図と書体を同じレベルで扱うことができるのが理想であろう。タイポグラファーには、自分の意のままにできる可能性が無数にある。図とテキストの完璧な統合も、やがて実現されるだろう。

　"完全な"タイポグラフィはいつか実現されて、空間的次元まで担うようになるだろうが、そのためには簡潔なグリッドを作らなければならない。これらのグリッドは、建築における構造と同じようなものだと考えるとよい——

1 ― デジタルを構造化する

建築の場合、住宅建設用のユニットを指定通りに設置することができる。グリッドとは目に見えない線のネットワークであり、その中に記号と図が指定通りに設置される。コンピュータは空間的な数値計算を行うことができるから、このタイポグラフィは三次元も処理して、近い将来、空間のどの方向からも見ることが可能になるはずだ。それはちょうど、すでにホログラフィが見せてくれているものに近いだろう。

　レーザー光線を使ったタイポグラフィ——そうなっても、「タイポグラフィ」という用語は果たして存在するだろうか。

1　ウィム・クロウエル、『Etapes(エタップ)』誌によるインタビュー、2007年2月、YouTube、https://www.youtube.com/watch?v=I5y3px4ovxE（2016年9月20日アクセス）

Sol LeWitt

ソル・ルウィットは、制作よりもコンセプトを重視した。ルウィットはミニマル・アートとコンセプチュアル・アートの創始者であり、一連の作品の原動力としてのパラメータを確立した。ルウィットは1950年代にニューヨークで短期間、グラフィックデザイナーとして活動した。最初に『セブンティーン』誌の仕事をした後、I. M. ペイの建築事務所で働いた。ルウィットにとっては楽しい経験ではなかったが、タイポグラフィに魅力を感じるきっかけとなった。1968年、ルウィットは彼の名を広めたウォールドローイングの最初の作品を制作した。この作品で、ルウィットは具体的なガイドライン、すなわち、壁に平面作品を描く方法を第三者に指示するためのダイアグラムを開発した。もっと技術的な用語を使って説明すると、ルウィットは芸術作品を制作するプロセスをコード化することで、形態(フォルム)の具現化からコンセプトを切り離したのである。プログラマーがコンピュータが従うべき一連のステップを作成するように、ルウィットは人間がたどるべきステップを制作した。しかしルウィットはわざと文章を曖昧にして、指示を実行する人間が独自の決定を下せるように、意図的に指示の中に間(スペース)を設けた。結果として、各人のウォールドローイングに対する解釈はユニークなものとなった。それぞれの解釈には、論理と直観のせめぎ合いを見ることができる。

1 ― デジタルを構造化する

DOING WALL DRAWINGS
ウォールドローイングを行う

ソル・ルウィット｜1971年

　アーティストは、ウォールドローイングを考案し、その計画を立てる。その計画を実現するのは、作図者である（アーティスト自身が作図者となることも可能だ）。計画は（それが書かれたものにせよ、話されたものにせよ、描かれたものにせよ）、作図者によって解釈される。

　計画の一部は、作図者が決定を下す。各人にはそれぞれに個性があるから、たとえ同じ指示を受けても、異なる解釈をして、異なるやり方で実行する。

　アーティストは、自分のプランがさまざまに解釈されることを許容しなければならない。作図者はアーティストのプランを受け入れた上で、自分の経験と知識に照らして内容を再構成する。

　作図者が結果に対してどのように寄与するかはアーティストにはわからない。それはたとえアーティスト自身が作図者であってもだ。たとえ同じ作図者が2回同じ計画で行った場合でも、ふたつの異なる芸術作品が出来上がるだろう。同じことを2度できる人間などいないのだ。

　アーティストと作図者は協同して、芸術を創作する。

　人はそれぞれ描き方が異なり、言葉の解釈も異なる。

　描かれた線も言葉もアイデアではない——アイデアを伝達する手段である。

　計画通りに描かれる限り、ウォールドローイングはアーティストの芸術作品である。これに対して、作図者がアーティストになった場合のドローイングは、作図者の芸術作品になるが、それはオリジナルのコンセプトのパロディにすぎない。

　作図者は計画に従う際に、間違いを犯すかもしれない。すべてのウォールドローイングには間違いが含まれているが、それも作品の一部である。

　計画はひとつのアイデアとして存在するが、最適の形態にする必要がある。ウォールドローイングのアイデアだけでは、ウォールドローイングというアイデアそのものと矛盾する。

　明確な計画を立てても、ウォールドローイングが完成しなければ意味がない。計画もドローイングも、その両方が同じように重要なのである。

> アーティストがコンセプチュアルな芸術形式を用いるということは、すべてが前もって計画・決定されているということであり、制作(エグゼキューション)は形式的な仕事にすぎない。アイデアが芸術を作る仕組み(マシーン)となるのだ。
>
> ソル・ルウィット『Paragraphs on Conceptual Art
> (コンセプチュアル・アートについてのパラグラフ)』1967年

ソル・ルウィット　ニューヨーク近代美術館で開催されたソル・ルウィット展の展示の様子（1978年2月3日〜4月4日、写真：キャサリン・ケラー）

1 ― デジタルを構造化する

マッキントッシュ・コンピュータ
この初期のデスクトップコンピュータは、大衆にコンピュテーションをもたらした。
エイプリル・グレイマン、ズザーナ・リッコ、P・スコット・マケラのようなデザイナーは、
このイカレた新しい機械を手に入れて、その潜在能力を我が物とした。

SECTION TWO

中央処理への抵抗

RESISTING
CENTRAL PROCESSING

スティーブ・ジョブズが初代の
マッキントッシュ・コンピュータを世に送り出したのは、
1984年のことだった。この目新しいだけのツールは
全く役に立たない、と思う人たちもいたが、
多くのデザイナーは、その直感的な
GUI（グラフィカル・ユーザインターフェイス）を
一目見ただけで、自分も所有しようと買いに走った

デスクトップパブリッシングとマルチメディアは、1980年代から90年代にかけての流行語(バズワード)になった。レーザープリンタとビデオカメラは、デザイナーの制作ツールとなり、試行錯誤とユーザーテストを可能にした。大量生産に代わる選択肢が、突如可能になったのだ。そのことを詳細に検討したのが、ミュリエル・クーパーがMITで主催したVisible Language Workshop（可視言語ワークショップ）であった。書体のデジタル化は、書体のデザインに大きな変革をもたらした。LettError（レットエラー）のジュスト・ヴァン・ロッサムとエリック・ヴァン・ブロックランドは、書体が静的なフォルムからパラメータの集合に変化すると何が起こるかを調べ始めていた。高価な機材や専門家が不要になったので、ズザーナ・リッコ、P・スコット・マケラといったデザイナーは——スイス・スタイルのモダニストたちは大いに狼狽するのだが——従来の形態(フォルム)を越えたビットマップ形式や、柔軟で多層的で混沌としたイメージに目を向けるようになった。大量販売によってパーソナルコンピュータが米国中に広まったため、GUIの先駆者であるコンピュータ科学者のアラン・ケイは、プログラムコードを書く個人による社会がやって来ると主張した。ケイは一般市民がコンピュータメディアをコントロールするべきだと訴え、人々がコンピュータを使って自分の使う素材や道具を作り出すよう勧めた。そこから、今日になっても未だ続く、専門性にかかわる論争に火が付いた——デザイナーはコーディングを学ぶべきなのか？

Sharon Poggenpohl

シャロン・ポーゲンポールは26年間に渡って、優れたデザイン誌『Visual Language（ビジュアルランゲージ）』（1987〜2013年）の編集に携わった。その間に彼女は、シカゴ工科大学のデザイン・プログラムで博士号を取得し、香港理工大学でインタラクションデザインのプログラムを立ち上げた。1983年──スティーブ・ジョブズが初代マッキントッシュを発表する前の年──、ポーゲンポールは、デザイナーはコンピュータと組むべきだと主張した。ポーゲンポールはこのエッセイで次のように説明した。「サイクルは変化する。アイデアを考えろ。コンピュータは、選択肢となる形態(フォルム)を生み出す。私たちは評価して選択する。継ぎ目(シーム)はさらにはっきりとする。時間は短縮される。可能性の領域は拡大する」。ポーゲンポールは、テクノロジーがコミュニケーションを根本的に変えうることを理解していた。変動する環境に適応するためには、デザイナーはコンピュータに習熟して、研究に必要な知識を身に付けなければならない。コンピュータという両刃の剣を使いながら、芸術と科学の橋渡しとなって、デザイン分野の未来のために有効なスタンスを築かなければならない。ポーゲンポールはそのキャリアを通じて、グラフィックデザインの専門家たちの間にしばしば浮上する反知性主義的な主張に対し、一貫して反対の声を上げた。また、『Visual Language』誌のリーダーとして、デザインの大学院教育をたゆまず前進させることで、その言葉を実行することにも成功した。

2 ── 中央処理への抵抗

CREATIVITY AND TECHNOLOGY

創造性とテクノロジー

シャロン・ポーゲンポール | 1983年

デザインと、新しいビジュアル・コンピュータ技術とのギャップが拡大している。次の3つの問題が、そのギャップを埋めることを難しくしている。コンピュータ科学者たちの態度、グラフィックデザイナーの役割と専門職としての目的の曖昧さ、そして次世代のデザイナーを育てるべき大学教育の停滞。

問題1：コンピュータ科学者たちの態度

コンピュータとその利用を巡って、神秘主義が渦巻いている。確かに、その専門用語が少なからず障壁となっている。コンピュータも、簡単に使えるようにはなっていない。大学のコンピュータ科学の部門で一般的なのは、「まず用語を覚えなさい。話はそれからだ」という態度である。

コンピュータ科学者はデザイナーを無視しがちだ。コンピュータ科学者には技術的な優位性がある——自分たちのホームグラウンドで勝負しているようなものだ。デザイナーたちは試合に参加することすらできない。結果として、強力なデザインツールが、ビジュアルデザインの素人たちの手に握られている。デザインに関する知識を持たない人たちがそうしたツールを使い、コンピュータに無知なデザイナーたちが自らの責任を放棄するとき、ビジュアル的な価値は、一体どうなってしまうのだろうか。

問題2：グラフィックデザイナーの役割の曖昧さ

デザイナーは、グラフィックデザインの定義をきちんと決められないままである。自分の立ち位置を決められなければ、どんな新しいリソースを手に入れても、次にどの方向に進めばいいのか決められるわけがない。グラフィックデザイナーは自分の活動を、次のいずれかのものとして定義できるだろう。言葉によるアイデアを視覚的なフォームに翻訳する翻訳家、複製芸術を生み出す技術的専門家、商業美術を通じてアイデアを売る心理学者、適切な方法で空間の秩序を整える美的専門家、コミュニケーションの問題の解決者。ほ

とんどの定義に共通しているのは、視覚的な魅力と「印刷」である。それがグラフィックデザインの領域を、偏狭で限られたものにしている。

問題 3：デザイン教育

大学のデザイン教育では、学生たちにコンピュータを創作活動に活かす方法を教える必要性が、明確に認識されている。しかし、その目的の達成を阻む障害は極めて大きい。基本的な器材を購入する資金が不足していることが、そのひとつだ。学生がコンピュータ科学の学科に行ってコンピュータを使うことができれば、それが順当な解決策となるはずだが、実際には難しい。学生たちがわざわざ他の学科に赴いてアドバイスと支援を求めても、相手がデザインのことを理解していないので、確かな成果を得ることができない。

さらにもうひとつの障害は、コンピュータを使った経験があり、その新しい可能性を学生に伝えることのできるデザイン教育者がほとんどいないことだ。とはいえ、デザインとコンピュータサイエンスの両方に軸足を置くデザイン教育者がわずかながら存在し、そのわずかな人たちこそが、デザインとコンピュータの間のギャップに橋を架ける媒体(ヴィークル)となるのだ。

教育者が陥りやすい罠は、出来の悪い新入生にジェネラリストではなくスペシャリストのモデルを押しつけて教育し、それを飯のタネにすることだ。しかしながら教育者が興味を持って関与すべきは、現在の知識や限界を超えて専門を動かしていく「変化を生み出す者(チェンジ・エージェント)」を教育することだ。

専門と教育との間の緊張感は、生産的なものになるかもしれない。しかし、経済の先行きが不透明で、リスクを取ることに魅力を感じない保守的な風潮の下では、未来にふさわしい学生を育てるよりも、世間が大学教員に求めることさえ果たせばいい、という方向へ偏る傾向がある。

基本的にデザインは──
未知なるもの、もしくは目に見えないものを実在化するプロセスであり
──未来を描き出すものである。

シャロン・ポーゲンポール『Plain Talk: About Learning and a Life... in Design
（率直に語る：学ぶことと人生と……デザインについて）』2003年

難題に取り組む

デザインはこの困難な課題を引き受けて、デザインの実践と新しい技術とのギャップを埋めることができる。しかしそのためには、デザイナーは方向転換しなければならない。スペシャリストからジェネラリストへ——特殊で孤立したオブジェクトではなく、プロセスをデザインする方向へ。そうすれば私たちは有利なスタートを切ることができる。なぜなら、視覚的なシステムとビジュアルランゲージを取り巻く問題を理解しているからだ。

新しい戦略の必要性

グラフィックデザイナー教育にもっと熱心に取り組む必要がある。主に建築家と工業デザイナーが発展させてきた、戦略を練って問題を解決するやり方を取り入れて、グラフィックデザイナーの直観的なスキルを補完しなければならない。デザイナーが複雑な問題に取り組むためには、より強力な戦略が必要となる。

- 古い解決案に盲目的に従うのではなく、情報に基づいてデザインすることを学ぶにつれて、リサーチ能力がますます重要になってくる。情報を土台とすることで、問題をユニークな視点で厳密に定義できるようになる。そのことは人間のニーズや技術的可能性を考察し、ビジュアルランゲージを拡大する方法を考案するのに役立つ。
- コミュニケーション理論と知覚心理学の観点から、デザイン問題を分析する必要がある。
- コンピュータに習熟する必要がある。既存のプログラムのユーザーレベルから、新しいビジュアルプログラムを設計できるレベルまで、さまざまな習熟度を選択できる。
- チームで活動することは、デザイン教育にとって重要である。なぜなら、複雑なプロジェクトでは、1人で仕事をすることはないからである。
- 最後に、大学という比較的プレッシャーのない環境では、学生に敢えてリスクを取って難しいデザインプロジェクトに取り組むことを奨励して、先例を模した平凡なものを作るのではなく、重要なコミュニケーションの課題などに取り組むようにする必要がある。

グラフィックデザインは移行期に入りつつある。こうした過渡期は困難だが、刺激的でもある。実際、現在のコミュニケーションデザインを取り巻く環境は、すでに変化しつつある。かつては苦労して書籍にまとめた情報が、今では流動的なコンピュータ環境の中に存在している（密接かつ相互に関係するアイデアのネットワーク、すなわち多次元的グリッドが、書籍の直線的な文字列に置き換わったのだ）。私たちの情報を適切に照合・合成する能力は、コミュニケーション問題を解決するための情報基盤を強化する。情報は以前ほど手の届かないものではなくなっている。コンピュータに習熟していれば、より簡単にアクセスできる。

　コンピュータは、デザイナーが形態（フォルム）にかかわる環境を変化させる。もし、デザインに神秘的な奥義があるとしたら、それはデザイナーが「形態」を生み出すことだろう。デザイナーは視覚的な実体をゼロから創造する。想像したものを物理的に実体化できるのだ。「形態」を創造するためにはビジュアルな感性が必要だが、それは時間をかけて培った、知性と手作業を合体させたものだ。デザイナーは作るように考える。行動、フィードバック、評価、調整のサイクルはシームレスである。視覚的な存在が形を得るまでには、相当な時間がかかることもある。デザイナーはアイデアを形にする前に、アイデアを編集することを学ぶ。発展させていく際にあまりにも面倒で複雑な経路があれば、それを取り除く。コンピュータはこうした一連の予測行動を劇的に変える。コンピュータは何百もの選択肢を徹底的に検証することができる。根本的に異なる形態のアイデアや、形態の微妙な変化を提示する。

コンピュータは味方

サイクルは変化する。アイデアを考えよう。コンピュータは、選択肢となる形態を生み出す。私たちは評価して選択する。継ぎ目はさらにはっきりとする。時間は短縮される。可能性の領域は拡大する。インタラクティブなコンピュータシステム上で、いかなるタイプフェイスも意のままにできると想像してみよう。簡単な指示を出すだけで、文字上で実行される操作を指定し、変化を起こすことができる。分解したり、歪ませたり、傾けたり、太さを変えるたりすることができる。ロゴタイプのあらゆる組み合わせを、簡単にチェックすることができる。私たちを縛っているのは、私たちの想像力だけだ。視覚的なゲームを行うときも、コンピュータが大いにサポートしてくれる。私たちは、新しくてより優雅な形態を見つけられるだろうか。その問いに答えるのはまだ時期尚早である。

優れたデザインの質は、システマティックに拡大することができる。デザインはますます、モノのシステム——書籍、標識、シンボルなど——と関連づけられていくだろう。もう一度言う——コンピュータは私たちの味方だ。私たちが視覚的(ビジュアル)なプログラムを定義できるという点において、私たちは他のプロジェクトに自由に移ることができるし、手間をかけてシステムを構築する必要もない。しかしこうした自由は、創造的な成果に対する判断に負担を課すことになるだろう。それは、創作にかける時間と、実行にかける時間の配分を変化させる。

<div align="center">**選択するのは私たちデザイナーだ**</div>

デザイン環境で起きているこうした変化を無視することはできるが、そうなると多大なリスクを負うことになる。デザイナーがいようがいまいが、変化は急速に進行中だ。結局、選択するのは私たちデザイナーなのだ。コンピュータが私たちから創造の主導権を奪うことはない。コンピュータは私たちを解放するのだ。

<div align="center">────────</div>

<div align="center">疑問に対して何らかの答えを出すためには、

研究の土台となっている根拠を分析して総括することができなければならない。

シャロン・ポーゲンポール『Design Research, Building a Culture from Scratch

（デザイン研究、ゼロから文化を築く）』2010年</div>

April Greiman

1986年、エイプリル・グレイマンは、コンピュータについて懐疑的な東海岸のグラフィックデザインの大御所たちに向けて、コンピュータが本当に価値あるツールであることを示す、精力的なデモンストレーションを行った。『Design Quarterly（デザイン・クオータリー）』誌から執筆の依頼を受けたグレイマンは、前払いされた原稿料でMacVisionを購入した。MacVisionはソフトウェアとハードウェアを組み合わせた機材で、グレイマンはこれを使って、ビデオカメラから静止画像を取り込んだ。MacVisionとドットマトリックス・プリンタを使って、グレイマンは依頼された記事を入念に作成した[1]。出来上がった『Design Quarterly』誌のページを広げると、ありきたりな回顧録のようなものではなく、画像と文章が多層的に描かれた、グレイマンの等身大ヌードのポスターが現れた。この密度の濃いポスターは、芸術とデザインの境界について問いかけながら、グレイマン自身のテクノロジーとのかかわりの歴史をたどっている。

グレイマンはコンピュテーションに怖気づくことは決してなかった。TEDカンファレンス（TED = Technology, Entertainment, Design）の開会式でアラン・ケイの講演を聞くと、1984年に最初のマッキントッシュを購入した[2]。グレイマンのテクノロジーに果敢に挑む姿勢が及ぼす影響力は無視できないが、グレイマンは単なるハイテクマニアではない。ウォルフガング・ワインガルトに師事し、ニューウェーブスタイルを米国に紹介する中心人物となった。グレイマンの表現力豊かなハイブリッド・デザインは、デジタルとフィジカルを結びつけることで、人間のありようの普遍性を探求した。ネットワーク文化が私たちの暮らしに浸透するはるか以前に、グレイマンは色彩と象徴表現と神話学を通じて人々を結びつけるために、芽吹いたばかりのテクノロジーを活用した。

proton . neutron . electron . moron . milli . micro . nano . pico . kilo . mega . g
s l e e p . i n . n o t h i n g n e s s

未来を築くデザインの思想

the spiritual double

live where you can.

. order . chaos . play . dream . danance . make sounds. feel . don't wor-
ry . be happy

2 — 中央処理への抵抗

DOES IT MAKE SENSE?
そこに意味はあるのか？

エイプリル・グレイマン | 1986年

私はアンドレアスとイギリス庭園で歩いている——私は秩序とカオスの（二重性の）概念について話をする。するとアンドレアスは私に、最新の哲学的なねじれについて話してくれる——カオスは単に人間／精神が創り出したもので、実は存在していないのだと。私はそのことについて考えて、言う……フラクタル幾何学のコンピュータモデルを見れば、構造を持たずに出現するモノ、たとえば雲や山も、実際には秩序立ったプロセスであることがわかる。表面的には不規則で混沌としているように見えるけれど、細かく分解すればするほど、ますますモジュール的に整然としてくる。私たちが、それらを有限なものとして知覚すればするほど、内在する秩序がより鮮明になってくる。

1　April Greiman, "Think About What You Think About" (lecture, San Jose State University, February 7, 2012), https://www.youtube.com/watch?v=Ek5mu1wY8c0.（2016年9月20日アクセス）
2　April Greiman, interview by Josh Smith, *idsgn*, September 11, 2009, http://idsgn.org/posts/design-discussions-april-greimanon-trans-media/.

Muriel Cooper

可視言語ワークショップ（the Visible Language Workshop、VLW）——1985年にMITのメディアラボ（Media Lab）の一部となった——を20年間にわたって主導してきたミュリエル・クーパーとその教え子たちは、デザインとプロダクションの間の壁を——文字通り——取り壊した。ワークショップが始まってすぐに、使い勝手の悪い部屋の設計にうんざりしたクーパーの学生たちは、夜にこっそりと集まって、自分たちの作業部屋と隣接するプリプレス作業室との間の壁を壊してしまった。その結果設置することができた、オフセットプリンタ、コピー機、そして後に置かれるコンピュータのおかげで、学生たちはデザインのプロセス全体に渡る制作機器をいじくり回せるようになった[1]。クーパーは以下のエッセイで、大量生産の限界が見えてきたときに何が起こるのか、という問いを呈している。テクノロジーが制作のツールをデザイナーの手に直接ゆだねるとき、一体何が起きるのだろうか？　クーパーは科学で用いられているような、反復的で直観的なアプローチでデザインする方向に進んだ。印刷メディアがコンピュータ画面に取って代わられるにつれて、クーパーの研究はインターフェイスデザインに集中していった。1994年のTEDカンファレンスで、クーパーは新しい種類のインターフェイス——"information landscape（インフォメーション・ランドスケープ）"——を発表して絶賛された。クーパーのインターフェイスを利用すれば、画面上の非線形（ノンリニア）な情報環境を飛び回りながら、意味あるものを構築することができる。メディアラボの所長だったニコラス・ネグロポンテは、次のように断言した——「クーパーは銀河宇宙的な発想で、不透明な長方形が積み重なる平坦地を破壊した」[2]。画期的なプレゼンテーションの3カ月後、クーパーは68歳で急死した（訳注：死因は心臓発作だった）。

COMPUTERS AND DESIGN

コンピュータとデザイン

ミュリエル・クーパー | 1989年

新しいグラフィック言語

今日のパーソナルコンピュータは機能的なツールであるが、旧来のツールを模倣している。しかし、次世代のグラフィックコンピュータは、以前はバラバラに分かれていた専門家向けのツールを統合することができるだろう。同時に強力なネットワーク、帯域幅の増加、処理能力の拡大、印刷から電子コミュニケーションへの移行が、広範な産業界の基盤になるだろう。電子コミュニケーション環境における主要なインタラクションは、視覚になる。従来のグラフィックデザインの技術（スキル）は、今後もディスプレイとプレゼンテーションにとっては重要だろうが、爆発的に増大する情報を組織化して絞り込むためには、新しい学際的な専門家——静的・動的な言葉とイメージの統合に習熟している人たち——が必要とされるだろう。

　歴史を通じて、デザインとコミュニケーションは、その時代のテクノロジーとともに発展してきた。新しいメディアはそれぞれ、私たちの現実感を拡張するとともに、それ以前のメディアにおける言語や慣習を参照しながら適応し、そこから新しいメディア固有の機能が探求され、定着していった。たとえば印刷の揺籃期には、羊皮紙に書かれた既存のカリグラフィーの文字が模倣（エミュレート）されていた。タイポグラフィは手書きの筆跡をモデル化したものだった。図画や彩色などの装飾は、修道士の手法を真似ながら、印刷されたページに手書きで加えられていた。

―――

VLW（ビジュアルランゲージ・ワークショップ）の目標：
私たちは、新しいメディアの本性（ほんせい）を特徴付けるであろう、
新しいデザインの特徴・原理・語彙を、調査・研究する。

ミュリエル・クーパー、エレン・ラプトンとのインタビュー、1994年

産業革命以降、印刷技術や情報を伝達する技術が広く用いられたことで、情報を広範囲に拡散することが可能になった。デザインとコミュニケーションは多くの分野と深く関連・重複していたので、マスコミュニケーションの需要に応えるかたちで急激に発展した。具体的には、グラフィック、タイポグラフィ、イラストレーション、写真、映像、展示、インテリア、産業、環境などの分野でデザインが発展した。これらの業界は慣例や機能の点で重複している面もあったが、それぞれ独自の方法で、物理的な制約と取引の特徴に適合していった。たとえば、タイポグラフィ、写真、印刷は複写のためのツールに、スライド、フィルム、ビデオプロジェクションは音と映像の同期化ツールに、音響制作は、再生とミキシングのためのツールにそれぞれ統合されていった。こうしたさまざまなメディアのためのツールは、研究と市場テストを連綿と続けたことで、その機能に磨きがかけられ、広く普及して多くの人が利用するものとなった。同じことは、各デザイン分野で用いられる慣習や言語、制作手法、コミュニケーションのパターンにも当てはまった。

　人間が読んだり話したりする自然言語は、次第に慣習——それは、人間の知覚に対する本能的な理解と、イメージと言葉の二次元化を結びつける規則だ——を生み出すメッセージへと翻訳されていく。現実はメディアの制約によるフィルターを通じて構成され、人間の思考方法を変化させてきた。ページ、フレーム、テレビの縦横比、展示ホールの物理的な空間、製造手段などの制約が、聴衆または利用者がメディアとどの程度対話できるかを決定した。多数の聴衆とのコミュニケーションを可能にするのは、経費のかかる複雑なメディアチャネルだ。そうしたチャネルを伝統的に支配するのはごく少数の人々——米国ならセールスや広告を動機とする人々、他の国なら政治的利益に動かされている人々だった。この規模になると、情報のフィルタリングと編集は、経済によるコントロールの結果である。かつてH・J・リーブリングが皮肉ったように、「出版の自由は保証されている——自分の出版社を持っている人には」というわけだ。

　この意味で、デザインは双方向的(インタラクティブ)で再帰的だ。対象を明確にし、ゴール主導型である。プロセスの始めと終わりは明確に定義され、概念には明確さと結論が求められる。このことは、メディアと聴衆、もしくはユーザーとの対話が進化することを制限し、大衆に合わせて一般化した解決策が求められるようになる。このやり方は、芸術と研究にかかわる諸問題を熟慮して解決しようとする、より直観的、もしくは進化的なアプローチ——常に試行錯誤・改良を繰り返しながら、叙情的な飛躍を促すアプローチ——とは真逆である。

表現のフロンティアは、市場の制約には邪魔されない。アーティストとデザイナーは、実験的な著作物を限定版として出すことで、印刷と大量生産の時間的・空間的制約を乗り越える。固着化した関係が君臨する状況を打破しようとする努力によって、装丁、ページ、構成、パッケージの素材、読者(オーディエンス)の参加などに関する伝統が破られていった……。

　アーティストとデザイナーは、しばしば自分自身が著者やプロデューサーとなって、大量生産の限界を打破しながら、アイデアのあらゆる側面をコントロールする自主性を身に付けた。アーティストや美術大学が設立した自主出版センターには、商業用の印刷所にある一般的な複写機器が設置され、限定版を出版するための代替手段を提供した。ますます高度になる組版、印刷、製本の機能を備えたゼログラフィ（電子乾式複写技法）、コンピュータ組版、予約不要のコピーセンターは、限定版というかたちで、オンデマンド印刷による安価な自主出版を実現した。さらに、高解像度組版と結びついたデスクトップパブリッシングは、大量生産のパラダイムに挑戦するようになった。

ツール、そしてメディアとしてのグラフィックコンピュータ

新たなメディアとしてのコンピュータの歴史は、新しいものが古いものを模倣していくパターンを踏襲している。黎明期の段階では、情報をアナログ－デジタル間で相互変換するコンピュータの能力は、人間の思考と同じ程度の速度でしかなく、大量のデータをメモリに保存できる、速くて効果的なツールではあったが、それまで専門家が使ってきたツールの多くを模倣したものにすぎなかった。初期のデジタル・ペイント・システムも、人間の手によるアナログな筆遣いを模したものだった。現実の油画や水彩画の語法(フィジカル)、振る舞い(ランゲージ)が、デジタルの世界の表面をニスのように上塗りした。

　コンピュータグラフィックス、画像処理、コンピュータビジョン、工学ロボティクスは、膨大な計算能力を必要とするので、予算が豊富な研究の場だけでしか使われていなかった。数学が物理的なプロセスをモデル化し、複雑で科学的なデータを視覚化し、宇宙旅行をアニメーション化し、飛行をリアルタイムでシミュレートするツールを可能にした。大型で非常に高価なメインフレーム・コンピュータは、1970年代には産業界を支配し、その後も多くの企業や組織のシステムで重要な役割を果たしている。

　コンピュータが高価な高解像度のグラフィックアートに強みを発揮することは、すぐに明らかになった。コンピュータを活用したタイポグラフィとレイアウトは、ビジュアルコンピュータによって並行して発達していった。デ

ザイナーのための優れた作業環境が開発され、以前から求められていた言葉と画像の統合が実現した。これらの機械が有していた創造的なポテンシャルは、すぐにデザイナーとアーティストを魅了した。予測通り、出来上がった作品は従来とあまり変わらなかったが、それまでの物理的な道具では不可能であった、ほぼ無限にすばやく変換していける機能を活用することができた。「クローニング（訳注：多様なバージョンを展開していくこと）」やカラーマトリックスの変更機能といった、新しいデジタル技術がすぐに開発された。しかし、機器を使いこなすのは簡単なことではなかった。オペレーターの支援、研究の現場ではプログラマーの支援が必要とされ、1時間単位で使用料金を支払わなければならなかった。プログラミングを学び始めたのは、意識が高く、根性と先見の明のある少数の人たちだけだった。その一方で、多くのプログラマーがグラフィックスに関する個人的なアイデアを実験し始めていた。これらのツールが創造的な分野に移行していくのは、時間の問題だった。こうした印刷前工程のツールを結合することによる対費用効果は、グラフィックアートとコミュニケーション業界の創造的な部門ですぐに発揮された。

　この段階では、「ユーザーフレンドリー」という言葉はまだ聞かれなかった。何人かの献身的なデザイナーが、グラフィックコンピュータの未来の可能性を理解し、インターフェイス・グラフィックスのデザインを始めた。大部分の作品は静的（スタティック）で、従来の印刷デザインの原則に則ったものだった。多くの作業は、生産性と効率性が支配する、事務処理の「自動化」のために行われた。しかも作品には難があった。なぜなら、ほとんどの機器の解像度や処理スピードは十分ではなく、印刷による品質にそこそこ近い程度のものしかできなかったからだ。グラフィックアートのシステムはオフセット技術の生産モデルに従っていたので、タイポグラフィは画像から切り離されたままだった。新聞のレイアウトや編集システムでは、生産サイクルの最終段階で、ようやく画像と文章が統合されていた。

私には使命があった——デザインは生きる道だった。
私が影響を受けたのは、ヴァルター・グロピウス、ジョージ・ケペッシュ、
ハーバート・リード、さらに遡って当時はまだ存命だったジョン・デューイだ。
また、フランス版ガートルード・スタインとも呼ぶべき
マルセル・デュシャンは、とりわけ重要だった。

ミュリエル・クーパー、エレン・ラプトンとのインタビュー、1994年

インプットとアウトプットのシステムも可能にはなったが、コストがかかった。いくつかの実験的なプロトタイプは、外界からリアルタイムにイメージを取得し、完成した画像として印刷することができた。コンピュータのプログラム能力が、統合化された画像処理ツールやアンチエイリアス処理されたタイポグラフィと組み合わさることで、これらのプロトタイプは独創的なアーティストとデザイナーのための完璧なグラフィックス環境を示唆した。

パーソナルコンピュータは1970年代後期に教育とビジネスの市場に導入された。コンピュータを活用した教育、自動化されたペーパーレスオフィスという目標が、その土台を築いた。ワードプロセッサとスプレッドシートは、直接操作でき、使いやすく、従来の業務を生産的に達成する模範例となった。テレビゲームは、双方向(インタラクティブ)グラフィックスの可能性を劇的に表現した。技術の発達と、産業界の競争によって、専門家向け、一般消費者向け双方の市場が飽和し、メモリの価格が下がったことで、色彩、グラフィックス、タイポグラフィの解像度と入出力装置が大幅に改善され、パーソナルコンピュータは手に入りやすく役に立つものになった。「入出力装置(インプット・アウトプット)」とは、プリンタやスキャナのようなツールのことで、これを使えば画像、文章、音をデジタル化して、外の世界からコンピュータ内に取り込むことができる（インプット）。そしてコンピュータは印刷、スライド、ビデオテープといったかたちで、その「ハードコピー」を提供する（アウトプット）。

アップル社製のレーザープリンタ「レーザーライター」と優れたタイポグラフィが組み合わさったことで、ほとんど意図せず、デスクトップパブリッシングが突如出現した。初めての、まともに使えるグラフィックデザイン・ツールを備えたマッキントッシュは、すぐにグラフィックデザイン用のコンピュータとなった。なぜならマッキントッシュの合理的な作業環境は、プロフェッショナルの仕事の速度を上げ、タイポグラフィのコストを削減したからだ。マッキントッシュは既存のデザインツールの操作パターンや目的を模倣する一方で、制作過程の流れを一変した。デスクトップパブリッシングは過渡期の現象であり、生産手段を専門家だけでなく素人の手にも渡すことで、グラフィックアート業界を変革した。デスクトップパブリッシング業界が一夜にして開花し、コンピュータ・ユーザーや、小規模な印刷事業を起業した人向けの雑誌、書籍、ワークショップを生み出した。コンピュータ専門誌やビジネス誌がデザインに関する記事を掲載し、デザイン専門誌は読者にコンピュータの情報を提供した。専門性と制作過程のあり方が大きく変わる兆しは、コミュニケーションに対する、新たな学際的アプローチをもたらした。

コンピュータが時間とお金の節約に役立ち、実験的なツールをコスト的に可能にしたことは確かだが、人々のデザインに対する考え方を変えつつあるかどうかは、まだはっきりしていない。少なくとも今のところは、コンピュータは創作と実験のための時間を生み出し、冒険好きな人々が三次元画像とアニメーションが交錯する分野に、先頭を切って踏み込むことを可能にした。

　多くのデザイナーが企業や教育機関のコンサルタントとなって、適切なシステムの構築を支援し、トレーニングプログラムを設定した。しかし、デザインにかかわる問題としてコンピュータそのものに取り組んでいるデザイナーはまだ少ない。そうした少人数だが成長しつつあるグループは、デザインとプログラミングの知識を組み合わせて、新しいデザインの役割、未来、手法を発展させ、デザイン業界を支える重要な人々に影響を与え始めた。

統合と相互作用

　いかなるスケールであれ、メディア・ミックスは複雑なことであり、メディアの性質を変化させて修正することもある。一部のマスメディアは、他のメディアの特徴を取り込んでいる。アニメーション、映画、テレビは、静的であり動的でもあるコミュニケーションメディアの良い例である。テレビコマーシャルでは、字幕と音声を同時またはズラして組み合わせながら、同じ情報を伝えることが多い。このような情報を重複させるやり方は、強調したい要点を複数の異なる時間フレームで伝えることができると同時に、ハンディキャップのある視聴者の役に立つことにもなる。声に出して読んだ商品名は、読むのにかかった時間だけしか聞こえず、読んだ人の声以上の表現はできない。サウンド・ロゴや楽曲は、音響を忘れ難い聴覚的な商標へと拡張するために開発された。グラフィカルでビジュアルな商品名には持続性と、複雑で象徴的で比喩的な関連性があり、音声メッセージには不可能な表現力があって、見る人の脳裏に刻み込まれる。聴覚的・視覚的メッセージが一緒に組み合わされると、非常に強力なメッセージとなる。近年のロックビデオやキャンペーン・コマーシャルがその好例だ。

　しかし出版やエンタテインメントの世界では、規模の大小や、伝統的か実験的かという違いはさておき、視覚的コミュニケーションは閉鎖的で受動的である。印刷物の執筆とデザインには、始まりと終わり、そして明快でブレのない直線的構造がある。しかも、締め切りのない出版はない。読者が関与できるのは、時と場所を決めることくらいである——いつ、どこで、読むか、見るか、掘り下げるか、暴き出すか、斜め読みするか、飛ばし読みするか。

映画やアニメーションの企画・制作は、トーキー化して以来、本質的にマルチメディアである。動的ではあるが、そのインタラクティブな機能は限られている。ビデオテープは視聴者に、本や雑誌をめくるのと同じような「めくる」機能を、早送りをしている場合に限って与えている。オーディオテープとビデオテープレコーダは、限定的ではあるが、視聴者が個人的なニーズに合わせて再構築できるよう、ゼロックス機のように比較的簡単に抜粋・編集できる。ビデオカメラとテープレコーダの所有者には、著作者の世界が開かれているのだ。

　家庭用テレビゲーム機のコントロールされた対話に刺激されて、視聴者はテレビを見るときにも、常に支配力を求めるようになった。コードレスのリモコンは、すばやいチャンネル切り替えを可能にし、同時性の感覚を引き起こす。視聴者は十数本の番組を同時に視聴することができ、しかも話の筋がわからなくなることも、コマーシャル1本見逃すこともない。数多くのケーブルテレビ局の存在は、視聴者とコミュニティがコントロールしたほうが、もっと面白い番組ができることを示唆している。ビデオのレンタル・販売ビジネスという現象は、視聴者にコマーシャル抜きの番組作りを可能にした。ヤッピー（訳注：都会で専門職に就いている若者）の土曜の夜の買い物袋には、週末に見るビデオテープが必ず入っている。子どもの学校教育や文書仕事のために購入したコンピュータにモデムを取り付けて、原始的だがインタラクティブで活発な掲示板を利用したり、ビデオテキスト・ショッピングをしたり、株式の売買を行っている人たちもいる。

デザイン統合の先例と先駆者

　マルチ画像と視聴覚デザインは、演劇やパフォーマンスに極めて近く、実際これらを取り込みながら、フィルムとスライド、音響と音楽などのメディアを統合することが多い。パフォーマンスと同じように、マルチ画像や視聴覚デザインも、多様な技術の複雑なマネジメントを必要とする。その際に基盤となるのが、事前に設定された共通の時間枠内で同期したスコアやスクリプトだ。これまたパフォーマンスと同様、三次元空間に強く依存しているので、フィルムやビデオテープでは十分に記録しきれない。

　デザインの歴史の中に、クロスメディア的思考の実例は豊富に存在するし、他の芸術形式にも先例がある。オペラ公演は、大勢の視聴者に向けたリアルタイム・マルチメディア・イベントだ。映画『アマデウス』——大ヒットしたが、話はかなり脚色されている——で、モーツァルトはオペラ『ドン・ジ

ョヴァンニ』の革新的な楽節を次のように説明する——20人の歌手が一斉にそれぞれのセリフを歌うが、全体としては首尾一貫したメロディとメッセージがあって、その場面の意味と登場人物の人間関係を説明するのだ、と。バウハウス、未来派、ロシア・アバンギャルド、ダダ、超現実主義、50年代のハプニングのパフォーマンス・アーティスト——彼らは皆、よりインタラクティブ性の高い体験を求め、コミュニケーションメディアの融合を模索した。

　モホリ＝ナジ・ラースローは「未来の社会では写真を撮れないことは、文字を読み書きできないことに等しい」と述べた。モホリ＝ナジの見通しは全体論的だった。モホリ＝ナジにとって写真と映画は、抽象的で形式的な問題——写真と映画の静的・動的側面、そして写真と映画の文章との関係——を探求するためのものだった。モホリ＝ナジはその著書『Dynamic of the Metropolis（大都市のダイナミズム）』のために図形表記的なスコアを考案し、視覚と言葉によって、異なる時間フレームの音と動画を印刷メディアで相互に関係づける手段を探求した。実際、そのスコアはちょっとしたメタ芸術であり、モホリがコンピュータを使っていたのではないかと想像してしまうほどだ。ギオルギー・ケペッシュは著書『Language of Vision（視覚言語）』[3]で、芸術、テクノロジー、デザインには関連性があり、変化する現実を反映するためには、その言語を一新する必要があると、強く主張した。

　カール・ゲルストナーは芸術とデザインの世界を股にかけて活躍したDas Freundes+（訳注：ダス・フロインデス・ブルス、"友人たち＋"の意）のオリジナルメンバーであり、残念ながら絶版となった名著『Designing Programmes（デザイニング・プログラム）』（1963年）を執筆した（訳注：その後2007年に再版された）。ゲルストナーは、デザインはプログラムされたシステムであり、唯一無二の作品というよりは結果として生じたプロセスであるという考えから、この『デザイニング・プログラム』でデザインの構造を研究した。この著作は長らくひそかに違法コピーされて読み継がれてきたが、今やあらためて注目され始めている。『デザイニング・プログラム』はグリッドに対するオマージュだけでなく、人間界と自然界のあらゆる形態（フォルム）に浸み込んだ思考法——それは特に未来のコンピュータデザイン＆アートにふさわしいものだ——を教えてくれる。

　芸術とテクノロジーに関する文献は実験的な研究に満ちていて、人間の体験とテクノロジーの関係を分析している——そこで機械は被験者、恊働者、もしくはアンチヒーローである。オスカー・シュレンマーの舞台作品『The Triadic Ballet（トリアディック・バレエ）』と、光と音の相互依存的生成を目指したルートヴィヒ・ヒルシュフェルト＝マックの画期的な作品『Reflected-Light Compositions（反射光による構成）』はいずれも1922年にバウハウスで制作され

MITでのグループミーティングに参加するミュリエル・クーパー。クーパーはよく裸足になることで悪名が高かった。1970年代。

たものだが、これらの作品に続いて、ジョン・ケージやオットー・ピーネ、フィリップ・グラス、そしてロバート・ウィルソンといったアーティストが、アート＆テクノロジーの世界に多くのイノベーションをもたらした[4]。創造力に溢れた新しい世代が、アイデアと観客と機械を結び付けるツールを拡張し続けた。パーソナルコンピュータと関連する電子装置は、これらの複雑な関係を表現力豊かに探索していくための、新しく強力なツールとなった。

次世代のコンピュータ・ワークステーションは、グラフィック、建築学、エンジニアリングのいずれの分野においてもデザインの専門家のためのものとなり、その結果、こうしたデザイナーと他の分野の専門家が使うツールは統合され、デザインの専門家たちに大きな試練と変化がもたらされるだろう。テクノロジーが進歩して統合されると、結果的に電子コミュニケーション環境のメディアが統合されて、マルチメディアのワークステーションが職場や家庭に登場する。技術的機能が向上していければ、電子コミュニティ全体に、マルチメディア情報がスムーズに流れていくだろう。

コンピュータの世界における比喩(メタファー)として、物理的環境を視覚化してモデル化するというアイデアは暫定的なものだ。コンピュータという平面的で未知の世界に、人々を心地良く導くための方便としては、うまくいくかもしれない。フォルダやゴミ箱といったアイコンはプログラムを表現していて、ユーザーをプログラムの別の場所に移動させることで、現実の世界のモデルと結び付ける。しかし実際、それは現実の世界ではなく、アイコンという比喩の動かし方を習得してしまうと、ある時点でそれは、現実の事務用キャビネットを探し回るのと同じくらい退屈になる。そのときユーザーは、コンピュータというメディアは現実世界のものではなく、抽象化の力を提供するものであることを理解するのだ。コンピュータがより強力になって、テレビ会議で人々の映像をリアルタイムで送るようになると、職場のコミュニケーションに関する複雑な問題が生じるだろう。職場と家庭が同じ場所にあるという、昔の概念がよみがえってくるのだ。産業革命以前は、人々は家庭内もしくは家庭のそばで働いていて、仕事と家庭生活はそれほど分裂したものではなかった。コンピュータとネットワークは、在宅しながら働くことを可能にする。しかし、他者とどのように交流するかは、ほとんどすべての仕事にとって重要であり、在宅という勤務形態を現実に持続可能にするためには、他者との相互関係(インタラクション)の問題を解決しなければならない。

情報が電子化して、デザイナーとアーティスト、
作家とデザイナー、プロとアマチュアの境界線が消滅するとき、
再制作(リプロダクション)とデザインの間の境界線も曖昧になるだろう。

ミュリエル・クーパー『ミュリエル・クーパー回顧展』のパンフレットより、1994年

2 ── 中央処理への抵抗

1　クーパーがMITで教えていた時期に行われた議論については以下を参照。
David Reinfurt, "This Stands as a Sketch for the Future," *Dexter Sinister*, October 23, 2007, http://www.dextersinister.org/library.html?id=122.
2　Nicholas Negroponte, "Design Statement on Behalf of Muriel Cooper" (presentation, Chrysler Design Awards, 1994). なお、「不透明な長方形が積み重なる平坦地を破壊した」とは、「四角い図面を何枚も机上に広げるようなやり方を時代遅れにした」といった意味であろう。
3　邦訳書は『視覚言語──絵画・写真・広告デザインへの手引き』グラフィック社、1981年。
4　このエッセイの原版では誤って、「オスカー・シュレンマーのバレエ・メカニーク(1923)」としている。

未来を築くデザインの思想

Zuzana Licko &
Rudy VanderLans

　ズザーナ・リッコが1984年に初めてマッキントッシュ・コンピュータの前に座わったとき、リッコはそれをまるで自分のもののように抱きしめた。自分の机の上にある、たったひとつの小さな機械を操作しながら、リッコはデザインと制作(プロダクション)がひとつの完璧なプロセスに統合される可能性を確信していた。パートナーのルディ・バンダーランスとともに、リッコは「エミグレ（Emigre）」と名付けたフォントと雑誌を世に出した。リッコはフォントのデザインに注力し、バンダーランスは雑誌の編集を進めた。2人は「新・原始主義」を名乗った。粗くて美しくない字体しか作れないコンピュータに、デザイン業界の権威(エスタブリッシュメント)たちがほとんど有用性を認めていなかった時代に、リッコはフォントのデザインを直接コンピュータ上で始めた。リッコは幼い頃に、生物数理学者(バイオマスマティシャン)だった父親からコンピュータの手ほどきを受けていたし、バークレーでは入門レベルのプログラムの授業に参加した。そのバークレーで研究をともにしたのが、インターフェイスデザイナーのアーロン・マーカスだった。リッコはコンピュータ画面と初期のプリンタの低解像度という制約をむしろ楽しんで、その結果生まれたビットマップの美学を真に革新的だとみなした。新しいメディアで古典的な形態(フォルム)の再現を目指すような後ろ向きな努力よりも、その方がよほどましだと考えたのだ。リッコが初期に作ったビットマップ方式のタイプフェイスである、エンペラー、エミグレ、オークランドはデザイン界に衝撃を与えた。これらのタイプフェイスは、読み難くて汚らしくて作りが雑だと酷評されたが、商業的な成功を収めたことで、その美的パワーを立証した。リッコはその後の書体デザインの大流行の先頭に立った。デジタルテクノロジーのおかげで、専門的な知識と多額の経費という長年の障害が解消される時代が来たのだ。

AMBITION/FEAR

野望／恐れ

ズザーナ・リッコ、
ルディ・バンダーランス｜1989年

　マッキントッシュに標準搭載された、ヘルベチカを基にした太字、イタリック、アウトライン付き、影付きのフォントを見ると、多くのグラフィックデザイナーは思わず修正したくなって、T定規とゴムのりを取りに走ったものだ。いつ、どのようにコンピュータを使うべきかを知ることは難しい。なぜなら、私たちはコンピュータの機能を目の当たりにし始めたばかりだからだ。デザイナーの中には、コンピュータはありふれた方法の退屈さから救い出してくれる、創造力に溢れる救世主だと考える人もいれば、従来の制作過程を効率化するための新しい技術として活用する人もいる。このエミグレの抱える11番目の問題について、世界中の15人のグラフィックデザイナーにインタビューし、この新しい技術を日常業務に取り入れるというフラストレーションのたまりがちな作業を、どのようにこなしながら仕事を進めているかを話し合った。

　コンピュータテクノロジーは、一層の専門化と統合化を進めるチャンスを与えている。今日、特定のニッチをマスターするためには、周辺的な知識やスキルは、以前ほどには必要ない。たとえば書体デザイナーに必要なのは、創造的なマインドであって、もはやパンチカット（訳注：デザイナーが制作した文字を一字ずつ金属版に刻んでいく仕事）に習熟していなくてもよい。その一方で、コミュニケーションが向上すれば、専門分野間のさらなるクロスオーバーも可能になるだろう。デザイナーは制作とデザインのあらゆる局面をコントロールすることができる。外部の植字工や色分解業者は必要ない。文章、画像、レイアウトのすべてを同じメディアで制作し、文章の編集とレイアウトの構成を同時に行う機能は、デザインと執筆スタイルの両方に影響を与えるだろう。今やたった1人で、出版に必要なすべての役割——執筆者、編集者、デザイナー、イラストレーター——をこなして、さまざまな専門分野を統合し、一連の制作を合理化することが可能となった。

　以前はバラバラだった専門分野が統合されたので、コンピュータを使えば、デザイン作業をシームレスに行うことができるようになった——ちょうど、子どもが経験を通じて学んでいくように。実際、コンピュータ技術はグラフィ

ックアートの世界を未来に向かって量子的に跳躍させたので、デザイナーは最も始原的なグラフィックのアイデアと手法に立ち戻らざるを得なくなった。コンピュータで作った最初のアート作品が、古代人が洞窟に描いた素朴な壁画に似ていたのは、驚くべきことではない。始原的なアイデアに立ち戻ったことで、私たちはデザインを創造的に遂行するための、基本的な前提条件を再考するようになった。活版印刷が登場して以来忘れられていた興奮と創造力を、デザインのあらゆる側面に取り戻したのである。そして以前は当然のものと考えていた、デザインの基本原則の再評価に直面した。

コンピュータを使うことで、フォントの組み合わせ、大きさ、間隔などの選択肢をすばやくコストをかけずに評価できるようになった。しかしながら、制作過程で節約された時間は、しばしデザインの見直しに費やされる。したがって今日のデザイナーは、デザインの基本をしっかりと理解して、あらゆる選択肢の中から、理知的に峻別していくことを学ばなければならない。

コンピュータを使うようになったことで、さまざまなメディアを統合する能力を備えた、新しいタイプのデザイナーたちが登場した。彼らはかつてデザインの各専門分野をつなぐ調整役を務めていたが、デジタル技術のおかげで専門分野間のクロスオーバーが可能になり、自分自身で表現活動ができるようになった。そのような新しい分野のひとつが、デジタルフォントのデザインである。カスタムメイドの書体は、日々生じるアプリケーションの要求に応えて、1字1字作成されている。特定の用途向けの字形を安価に作成できるようになったことで、よりパーソナライズされたタイプフェイスを作成できる可能性も高まりつつある。

コンピュータ技術によって、出版と情報伝達はより速くより安価に行えるようになり、より少数の読者に、より効果的に届けられるようになった。もはや一般大衆市場を相手にする必要はない。すでに、少数の読者をターゲットにした、新たな雑誌や刊行物がどんどん生まれ始めている。多様性が高まり、製品を消費者の好みに合わせて調整できる可能性も高まったが、この選択肢の多さが、逆に私たちを疲弊させて、きちんと選択できなくならないようにしたい。コンピュータは情報を保存することが極めて得意だが、今日の情報の蓄積量のおかげで、膨大なデータバンクから知識を抽出するという、極めて骨の折れる作業が必要となった。生の情報に意味があるのは、その全体にアクセスできる場合に限られる。

データが電話回線経由で送られて、コンピュータ端末でアクセスできるようになると、文章と画像の保存や送信が物理的なものではなくなってくる。デジタルデータは簡単に修正可能であり、所有権と著作権の線引きは難しくな

った。著作権侵害の問題は、プログラム開発、書体デザイン、イラストレーションの分野ではすでに顕著になっている。たとえばデジタルメディアを利用しているイラストレーターは、作品をクライアントに提出する際に、ディスク版ではなくハードコピーで提出する。自分のイラストが複製・操作されて、受け取るべき使用料を払われることなく、不当に掲載されることを恐れているのだ。データの所有権や、データを使用して改変する権利について、多くの疑問が──以前は話題にも上らなかった疑問が──持ち上がっている。

　しかし、何をもって、デジタルアートをアナログアートから美学的に区別するのだろうか。ほとんどの場合、それは私たち人間の知覚である。デジタル的に生み出された画像であっても、本質的に「コンピュータらしい」ものはない。マッキントッシュのようなローエンドのデバイスは、目に見えないところでシームレスに機能しているScitexシステム（訳注：大規模なデジタル印刷システム）のようなハイエンドのものに比べると、強固な固有のスタイルを持っていない。このことは、単に私たちがコンピュータの素人であることを示しているにすぎない。最上位機種のコンピュータはきめ細かくプログラムされていて、エアブラシやカリグラフィーのような伝統的技法を真似ることができるが、マッキントッシュのような普及タイプの機種では否応なく、オリジナル性の高い、ときには見たこともないようなものが出来上がってしまう。ビットマップの粗さを見たときの違和感は、キャンバスに描かれた油絵の質感ほどには押し付けがましくないが、ビットマップに不慣れなせいで、メディアとメッセージを混同してしまうのだ。今日のツールを使ってグラフィック言語を創作することは、古風な技術スタイルを忘れて、デザインの基本原則を思い出すことである。

　今はデザイナーにとって、おそらく最も刺激的な時代だろう。デジタル技術はまだまだ未知数ではあるが、結局のところ、謎こそが想像力を解放する最大の刺激なのである。

未来を築くデザインの思想

———

マッキントッシュ・コンピュータが発売されたのは、
私が大学を卒業した年でした。私たち（ルディと私）は学割を利用して注文しました。
大学のダンスホールにマッキントッシュを
受け取りに行った日のことを、今でも覚えています。
ダンスホールの中は、マッキントッシュが山積みになっていました。

ズザーナ・リッコ、『Etapes（エタップ）』誌とのインタビューより、2010年

Alan Kay

コンピュータ科学者のアラン・ケイは、コンピュータは全く新しいメディアであり、人間の思考パターンを根本から変えることができると考えていた。マーシャル・マクルーハンの影響を受けていたケイは、1960年代にはすでに、コンピュータの力を我が物とするためには、コンピュータ科学者に限らず、すべてのユーザーがコンピュータの使い方に習熟するべきだ、と主張していた。他人のための素材やツールを作るには、コンピュータの表示を理解できるだけではなく、コンピュータに指示を与えることができなければならない。ケイはこの目標を胸に抱いて、1968年にイリノイ州で開催された大学院生の会議で、ダイナブック（Dynabook）の概略図を示した。それは小型のモバイルコンピュータで、子どもでもプログラムを組めるほど簡単な言語を使うものだった。ケイの学友たちは、このアイデアをばかばかしいと思った[1]。しかし彼は、非専門家が利用できるコンピュータを作る活動を続けた。1970年代初期には、後に多大な影響を及ぼすことになるゼロックス・パロアルト・リサーチセンター（Xerox Palo Alto Research Center、略称PARC）の設立に加わり、オーバーラップウィンドウ方式を利用したGUIを開発した[2]。1979年、ケイのダイナブックの概念モデルに沿った、この新しく象徴的なインターフェイスシステムは、若かりし頃のスティーブ・ジョブズを虜にし、アップル社の数々の一般消費者向け商品——Lisa、Macintosh、そして後にはiPad——の発想の原点となった。この種の製品は、パーソナルコンピューティングというケイのビジョンには合致していたが、ケイの究極の信念——一般人がプログラムを書けるようにすること——をかなえるものではなかった。グラフィックデザイナーは今もこの可能性と戦っている。デザイナーにとってコンピュータは、単に制作のためのツールとして使うだけで十分なのだろうか？　それとも、コンピュテーションのプロセスにもっと深くかかわるべきなのだろうか？　ケイの有名な言葉、「未来を予測する最善の方法は、未来を発明することだ」は、あらゆる分野のデザイナーたちに対して、コンピュータを使いこなす能力を身に付けるように呼びかけるものだ。そうしてこそ、コンピュータという、私たちの生活をますます支配しようとするメディアに対して、人間の側から影響を及ぼすことができるのである。

USER INTERFACE: A PERSONAL VIEW

ユーザインターフェイスに関する個人的考察

アラン・ケイ | 1989年

　ユーザインターフェイスのデザインの夜明けが本当に始まったのは、コンピュータデザイナーが、エンドユーザーもちゃんと頭を使っているということだけでなく、エンドユーザーがどのように頭を使っているかをよく理解することが、インタラクションのパラダイムを完全に変える、ということに気付いたときだった——ここで私は、そのことを議論したい。

　この視点の大転換は、60年代後半の多くのコンピュータ熱中者——特にARPA研究所の研究者たちの間で生まれた。誰もが自分自身を刺激してくれる道具(カタリスト)を持っていた。私にとって、それはFLEX——60年代後半にエド・チードルと私自身が設計した、初期のデスクトップパソコンだった。

　FLEXは先人の研究に負うところの多い機器だ。ポインティングデバイスとしてのタブレットと、テキストと動画グラフィックスとマルチウィンドウのための高解像度ディスプレイを備えていた。さらにオブジェクト指向の高水準エンドユーザ・シミュレーション言語を直接実行できた。もちろん「ユーザインターフェイス」も備えていたが、それはエンドユーザーに心地良さを感じさせるどころか、不快にする代物だった。最近になってFLEXの設計を見直してみたが、そのコンポーネントが先端的だったことに驚いた。先行の研究にアクセスする際に、すでにアイコンのような構造を使っていたのだ。

　しかし、素材の組み合わせが良くなかった。バラバラな材料でパイを焼くようなものだった。リンゴの代わりにボローニャソーセージを、小麦粉の代わりに砕いたシリアルを使うように。

　1968年の夏に作業を開始してから、ときおり、しかし幾度も、かなり気の利いた成果をあげることができた。最初の成果はイリノイ大学で開発した、小さなガラスだった。ガラスには光を放つ小さな点があり、文字を表示した。それは、最初のフラットスクリーン・ディスプレイだった。ディスプレイとして役に立つ程度まで画面を大きくできるか、値段を抑えられるかと、私と大学院生たちはいろいろ考えた。ディスプレイの裏面に収められるように、FLEXの基盤を小さくできるかも心配だった。このふたつの課題を解決できるのは、70年代後期または80年代初期だと思われた。その頃には誰もが安価で高機能

なノートブック型のコンピュータ——私はそれを「パーソナルコンピュータ」と名付けた——を手に入れられるようになるだろう。しかし私は、親近性(インティマシー)の問題について考え続けていた。

　私はマーシャル・マクルーハンの『Understanding Media (メディア論)』(1964年)[3]を読み、コミュニケーションメディアにとって最も重要なことを理解した。それは、メッセージを受け取るということは、本当はメッセージを復元することである、ということだ。つまり、メディアに埋め込まれたメッセージを受け取るためには、まず最初にメディアを内在化して、メディアからメッセージが現れるように「引き算」しなければならない。マクルーハンの「メディアはメッセージである」という言葉は、「メディアを使う人自身が、メディアにならなければならない」という意味なのだ。

　それは非常に恐ろしいことだ。つまり、人間は道具を作る動物であるだけでなく、その本質は、道具の使い方を学ぶことが人間を作り直す、ということなのだ。だから印刷された書籍の第一の「メッセージ」は、それが個人で入手可能であるため、現存する社会的プロセスから切り離されてしまう可能性があることだ。第二は、非象形文字の均質性——冷たさと言っていいかもしれない——が、それを読む人を、現実の生々しさや常識の奴隷状態から切り離して、もっと抽象的な領域へと駆り立てることだ——そこでは、簡単には視覚化できない観念を扱うことができる。

　聖書の解釈に明け暮れた中世を、今日的な科学重視の社会に変えるのに大きな役割を果たしたのが、印刷機だったということを軽視してはならない、とマクルーハンは主張する。なぜなら——ここが要点なのだが——印刷機が変革を起こすことができたのは、入手可能な値段の本を作ったからだけではなく、識字能力が人々の思考パターンを変えることができたからだ。

　マクルーハンの論考は曖昧で議論の余地もあるが、総じて強い衝撃を与えるものだと、私は今でも思っている。コンピュータはメディアなのだ！　私はそれまで常に、コンピュータはツール、あるいは手段(ヴィークル)であると、もっと弱々しい概念で捉えていた。マクルーハンが言わんとしたのは、パーソナルコンピュータが本当に新しいメディアであるなら、コンピュータを使うという行為自体が、人間文明全体の思考パターンを実際に変えるだろう、ということだ。テレビという電子的ステンドグラスの効力は、中世に逆戻りしたような同族的影響力にとどまっている、というマクルーハンの考えは確かに正しい。パーソナルコンピュータの強力なインタラクティビティと興味を喚起する力は、テレビが引き起こした受動的倦怠感を消滅させる反粒子のように思える。パーソナルコンピュータは書籍を凌駕する、静的な表現を越えた動的シミュ

レーションを実現し、新しい種類のルネサンスを確実に引き起こす。能動的なシミュレーターとともに成長し、ひとつの観点に縛られることなく、時代を映すあらゆる観点を比較検討できる人間は、どんな思想家になるだろう。私はシリコン（電子基板）の中でマクルーハンの比喩（メタファー）を実現しようと思い、ノートサイズのコンピュータというアイデアを「ダイナブック」と名付けた。

　マクルーハンの論考を読んだ直後に、私は学内で行われた、ごく初期のLogoというプログラミング言語の実験を見ようと、ワリー・ファーゼイグ、シーモア・パパート、シンシア・ソロモンのもとを訪ねた。子どもたちがプログラム（それも多くは再帰的なプログラムだ）を書いて、詩をつくったり、演算環境を創造したり、英語をビッグ・ラテン（訳注：「豚のラテン語」の意。英語の言葉遊びのひとつ）に変換するのを見て、私は驚嘆した[4]。また、子どもたちは紙屑籠ほどの大きさの新しい機器である「タートル」を、広げた厚手の洋紙（ブッチャーペーパー）の上で動かして、タートルに付けたペンでお絵かきをしていた。

　印刷物のリテラシーとLogoの類似性に、私は夢中になった。FLEXを設計している間も、コンピュータを本当にエンドユーザーのものにするためには、エンドユーザーがプログラミングできるようにならなければならないと考えていた。ところが実際に目の前で、子ども相手に、本物のデモが行われているではないか！　メディアを「読む」能力とは、他人が作った素材とツールにアクセスする能力である。メディアに「書き込む」能力とは、他人のために素材とツールを作る能力である。プログラミングができるようになるためには、その両方の能力を身に付ける必要がある。印刷物の場合、必要とされるツールは修辞である——実際にやってみて納得させなければならない。コンピュータで「書く」場合、必要なツールはプロセスである——シミュレートして決定しなければならない。

　コンピュータが単なる乗り物（ヴィークル）であるなら、高校生になるまで待って免許を取ればいいだけのことだ。しかし、コンピュータはメディアである。子どもの世界にも拡がっていかなければならない。そのためには、どうすればいいのか？　もちろん、ノートサイズで自分だけのものであるダイナブックを使うのだ。しかし、ダイナブックに書くだけでなく、誰もがそれを読めるようにするには、どうすればいいだろう？

　Logoの例を見てわかるように、ユーザーの特徴を考慮した特別な言語は、適当（ランダムバック）に作った言語よりも使い勝手が良い。パパートはどのようにして、子どもたちの思考の特徴をつかんだのだろうか？　それはジャン・ピアジェ——ヨーロッパ出身の認知心理学の大家——からだった。ピアジェの最も重要な功績は、子どもは誕生してから成熟するまで、いくつかの特徴的な知的段階（ステージ）

を経て成長していく、という理論を唱えたことだ。各段階の特徴に気を付ければ、子どもたちの得るものは大きいが、この段階が無視されると、その子は辛い目に遭うことになる。ピアジェは、運動感覚の段階、視覚的な段階、抽象思考ができる段階があることに気が付いた。たとえば、視覚的な段階にある子どもたちに、丈が低くてずんぐりしたコップに入っている水を、丈が高くて細いコップに注いで見せると、高くて細いコップのほうに水がより多く入っていると答えるという——目の前で水を入れ替えたにもかかわらず。

　パパートの成果を見て私が確信したのは、ユーザインターフェイスの設計がどのようなものであれ、それは学習としっかり結びついていなければならない、ということだった。また、ジェローム・ブルーナーも、学習は環境を整えて、段階を踏まえながら行なうのが最善であることを確信させてくれた。最初は運動感覚で学び、次に目に見える記号を通じて学び、最後に直観的知識を身に付ける。この直観的知識が身に付けば、あまり生き生きとはしていないかもしれないが、より強力で最大の思考力を発揮できる記号処理を可能にする。こうした考えから、私は何年もかけて、モンテッソーリ・メソッド、バイオリンのスズキ・メソッド、ティム・ガルウェイの『The Inner Game of Tennis（テニスのインナーゲーム）』といった、環境学習の先駆者たちを訪ねた。

　私がここで言いたいのは、私が人間的な要素にじっくりと目を向ける用意が整うと——特に、この問題の核心がブルーナーのマルチプル・メンタリティ・モデル（multiple-mentality model）にあることを納得した後——それまでに達成した作業が、知の景観を積極的に飾っていく、ということがわかったことだ。それはちょうど、モリエールの戯曲『町人貴族』の主人公が、自分がしゃべってきた言葉がすべて散文であったことに気付いたようなものだった。私は、突然マクルーハンの言葉を思い出した——「誰が水を発見したかは知らないが、それは魚ではなかったはずだ」。できる限り簡潔に自分に自分を認識させることは、意識の義務の一部であるから、私たちは常識的な自画像を大いに疑うべきである。あらゆる場面で誤解を招く、自分自身に対する常識的概念と衝突してしまうという、この「鏡の中の鏡」問題は、脅迫心理学を最新の科学にした——実際にはまだそうはなっていないかもしれないが。

　　　　私が一番好きなマクルーハンの言葉：
　「私たちは猛スピードで未来に向かって進んでいる
　　　　——バックミラーだけを見ながら」

アラン・ケイ『Predicting the Future（未来を予測する）』1989年

人間の認識機能は、「操作的」メンタリティ、「画像的」メンタリティ、そして「記号的」メンタリティで構成されているというブルーナーの説を認めるならば、いかなるユーザインターフェイスであっても、最低限こうしたメカニズムからの要求を満たさなければならない。しかし、どうやって？　まず認識すべきは、これらのメンタリティのひとつだけでは、思考して問題の解決を目指す精神活動の全領域で通用可能な、完璧な答えを出すことは不可能である、ということだ。ユーザインターフェイスの設計では、ブルーナーの螺旋型カリキュラムのアイデアのように、少なくともこれらのメンタリティを統合しなければならない。

　結局、60年代に行われた数々の研究が示したのは、主導権を握ったメンタリティ——特に問題を分析して解決するメンタリティ（ブルーナーの象徴的メンタリティと概ね同じである）——がいかにモード的なのか、ということだった。たとえば、ある人が5つの分析的作業に連続して従事した後に、ありふれた比喩的な問題を与えられると、その人は何時間もその問題を記号的に解決しようとして空回りしてしまう。3つのメンタリティの主な役割を考えれば、このことは当然だ。

　　行為的：自分がどこにいるかを知って、対応する
　　図像的：認識し、比較し、設定し、具象化する
　　記号的：推論を連鎖させて、抽象化する

以上のことから、私が目標を言い表すために作ったメインスローガンは以下のとおりである：
　イメージを操作して、シンボルを作る。
　このスローガンの意味は——ブルーナーが示唆したように——具体的な「画像を操作すること」を出発点あるいは土台として、より抽象的な「シンボルを作る」ことができる、ということだ。

　すべての材料は、すでに周囲にあった。ブルーナーやガルウェイといった他の分野の人々の理論的フレームワークが、私たちに伝えようとしていることに気付く準備はできていた。私が驚いたのは、それをまとめるために、かくも長い時間がかかったことだ。ゼロックスのパロアルト・リサーチセンターがブルーナーの3つのモデルを実現するチャンスを提供してくれた後ですら、私たちのグループは約5年間もの年月を費やした。数百人のユーザーが参加した実験を経てようやく、ブルーナーのモデルに合致し、実際に動く最初の実用的設計にたどり着いたのだ。

操作	マウス	行為的	自分がどこにいるかを知って処理する
イメージ	アイコン、ウィンドウ	図像的	認識し、比較し、設定し、具現化する
シンボル	Smalltalk言語	記号的	推論を連鎖させて、抽象化する

その原因のひとつは、理論というものが、アイデアを実際に生み出すことよりも、アイデアの良し悪しを確認することに向いているからだ。実際、「図像（アイコニック）プログラミング」といった分野では、アイコンを単純に記号として使用することを、理論が妨げた。なぜならアイコンを使って抽象的思考を行おうとする、悪魔の誘惑のような試みが強硬に進められたからだ。

　小さな問題は明確であり、フレームワークの中での位置づけも迅速に行われた。おそらく最も直観的だったのは、重複するウィンドウというアイデアだ。NLS[oN-Line System]には複数の区画（ペイン）があり、FLEXには複数のタイル状のウィンドウがあった。私が小さすぎると思っていたビットマップ・ディスプレイは個別のピクセルでできており、そこから画面を重ねて見せるというアイデアへ直ちにつながった。これに対してブルーナーのアイデアは、常に比較する方法がなければならないことを示唆していた。あちこち飛び回るという、図像的メンタリティの特徴から考えれば、できる限り多くのリソースをディスプレイ上に表示することは、障害物を取り除き、創造力と問題解決力を高めるための良い方法だった。マルチウィンドウを使う直感的な方法とは、マウスが指しているウィンドウを一番上に持ってくる、というやり方だった。このインタラクションは、いわゆる「モードレス」だった。アクティブなウィンドウはひとつのモードを構成している——あるウィンドウはペインティングキットを、別のウィンドウはテキストを担当する、という具合に。しかし、特にひとつの機能を終了させなくても、次のウィンドウに移ることができる。これこそ、私にとってのモードレスの意義だ。ユーザーは何かを取り消さなくても、好きなように次のことに取り掛かれる。モードレスの優れたインタラクションと、従来のシステムの煩わしいコマンドシンタックスを比較すれば、違いはすぐにわかる——すべてはモードレスにしなければならないのだ。こうして、「モードを取り除こう」という運動（キャンペーン）が始まった。

　Smalltalkのオブジェクト指向性は、極めて示唆的だった[5]。「オブジェクト指向」とは、オブジェクト自身が自分にできることを知っている、という意味である。抽象的で記号的な領域では、最初にオブジェクトの名前（もしくはオブジェクトを呼び出す、あらゆるもの）を書き、次にオブジェクトが理解できる何らかの動作を、オブジェクトに依頼するメッセージとして付け加える。ユーザインターフェイスの場合は、私たちはまず最初にオブジェクトを選択す

2　中央処理への抵抗

133

る。すると選択されたオブジェクトが、実行可能な動作のメニュー表を提示する。いずれの場合においても、私たちは最初にオブジェクト、次に依頼する動作を選択する。この非常にわかりやすいやり方で、具体的なものと抽象的なものを一体化するのだ。

　モードレスにするのが非常に難しい領域はごくわずかだが、そのひとつが基本的なテキスト編集である。どうすれば、10年間にわたって編集者を悩ましてきた「挿入」と「置換」という2つのモードを取り除けるのだろうか。いくつかの解決策がほぼ同時に示されたが、私が考えた解決策のヒントとなったのは、大人のプログラム初心者たちがSmalltalkのパラグラフエディターを作るのに苦労したことだった——私にとっては、ごく簡単なことだったのだが。私がある週末に作った、単純化に努めたパラグラフエディターのサンプルでは、複数の文字にまたがる選択操作を可能にすることで、挿入、置換、削除の区別を取り除くことができた。ゼロ幅の選択を可能とすることで、すべての動作を置換にすることができるのだ。つまり「挿入」は、ゼロ幅の選択を置換することであり、「削除」は、選択した部分をゼロ幅の文字列で置換することを意味する。私はわずか1ページのプログラムをSmalltalkで動作させて、勝利の雄叫びを上げた。ラリー・テスラーはこれを大いに評価した上で、彼の新しいGypsyエディターですでにこのアイデアを活用していること（ピーター・ドイッチュのアドバイスをもとに実装されたものだ）を教えてくれた。アイデアが次々にわいてくるときは、「創造性」だの「発明」だのといった建前はどうでもよくなってしまう。ゲーテも言ったように、最も大切なことは、発見のスリルを味わうことだ。どちらが先かを争うなんて、愚の骨頂だ！…

　コンピュータという新世界に突撃する勇者たちがつまずくのは、この驚異的な技術を使いこなすのが非常に難しい、という点だ。なぜなら、例によって、コミュニケートを簡単にするはずのユーザインターフェイスの設計が遅れに遅れているからだ。「コミュニケーション」がスローガンだというなら、何とどのようにコミュニケートすればいいのか？

私たちがコミュニケートする対象は：
- 私たち自身
- 私たちのツール
- 私たちの同僚その他の人々
- 私たちのエージェント

これまでパーソナルコンピューティングは、主に最初のふたつのコミュニケーションの対象に集中してきた。今こそ、「壮大なコラボレーション」の一翼を担うために、もっと幅広くコミュニケートしようではないか。自分自身と、自分のツールと、他の人々と、そしてますます重要になる相手である、エージェントたちと。コンピュータプロセスは、コーチとして、ガイドとして、そして秘書として活躍するだろう。ユーザインターフェイスの設計は、コンピュータで仕事をし、コンピュータで遊ぶという新しい生き方を成功に導くための重要な要因となるはずだ。こうした事柄が示唆するのは、「ネットワーク」は目には見えないが、自分の手元にあるハードディスクを介して経験したものとは能力も広がりもかけ離れていると「感じられる」ということだ。

　なるほど、探求すべき新しい問題はたくさんあるだろう。誠にありがたい限りだ。どのようにして、もう一度未知の海域を航行すればいいのだろうか。未来に向かうあらゆる道の中でも、最も面白い場所に連れて行ってくれるのはロマンチックな冒険だ。私はツールという概念が、人類にとって常にロマンチックなアイデアだと、ずっと信じてきた——剣から楽器、パーソナルコンピュータに至るまで。「未来を予言する最善の方法は、未来を発明することだ」——そう言うだけなら簡単だ。「もし、こうなったら、どんなにいいだろう」と夢見ることは、その夢を実現する力を生み出す。複雑なプロセスをマネジメントすることは、独力で剣を振るうヒーローほどには名声を得られないかもしれないが、文明の創造こそが、実現可能な本物の冒険物語なのだ。なんと刺激的な、未知なるフロンティアの探求なのだろう。いつだって、新世界を探索するための最強の武器は、私たちの2つの耳の間にあるものだ——もし、そこに詰まっていればだが！

コミュニケーションなくして、人間は存在することができない。
コミュニケーションは、人間の基本的な特徴のひとつであり、
コミュニケーションをより良く豊かにするためには、
私たちは常に進んで対価を払おうとする。

アラン・ケイ『Predicting the Future（未来を予測する）』1989年

未来を築くデザインの思想

1 M. Mitchell Waldrop, *The Dream Machine: J. C. R. Licklider and the Revolution That Made Computing Personal* (New York: Viking, 2001), 282-83.
2 初期のGUI開発者としては他に、ラリー・テスラー、ダン・インガルス、ダビット・スミスなど多数の研究者がいる。
3 邦訳は『メディア論——人間の拡張の諸相』みすず書房、1987年。
4 ワリー・ファーゼイグ、シーモア・パパート、シンシア・ソロモン、ダニエル・G・ボブローは、1967年に教育的なプログラミング言語のLogo（ロゴ）を開発した。
5 先駆的なオブジェクト指向プログラミング言語であるSmalltalkは、Java、Python、Rubyなど、現在使われているプログラミング言語に影響を与えた。

Erik van Blokland &
Just van Rossum

エリック・ヴァン・ブロックランドとジュスト・ヴァン・ロッサムが世のデザイナーたちに求めたのは、既製のソフトウェアの限界を越えて、自分たちのやり方でプログラムを組むことだ。この2人の書体デザイナーが指摘したように、自分のやりたいことを実現してくれるプログラムが存在しないならば、それは実は新しいアイデアかもしれない[1]。ヴァン・ブロックランドとヴァン・ロッサムは長年LettError（レットエラー）というチーム名でコラボレートしてきた。2人がこの名称を思いついたのは、オランダ、ハーグの王立芸術アカデミーでグラフィックデザインを学んでいるときだった。1990年にエリック・シュピーカーマンが最初のLettErrorタイプフェイスであるBeowolf（ベオウルフ）を、FontFontの目玉商品として発表した（FontFontは、シュピーカーマンがFontShopに新設したデジタルフォント・ライブラリーである）。Beowolfはいわゆる RandomFont（ランダムフォント）で、「フォントはコピーして大量生産するもの」という常識の先を見据えたものだった。当時は最先端だったPostScriptの技術を使って、ヴァン・ブロックランドとヴァン・ロッサムは、印刷するたびにフォントが変化するようにプログラミングした。そして、フォントという物体を非物質化して一連の命令に変えるという、衝撃的なデモを行った。この非物質化には、タイポグラフィの形態（フォルム）を革命的に変える可能性があることにLettErrorは気付いた。そして、「プログラミングによって支援されたデザイン」を自分たちのより広い方法論に組み込む実験を開始した。このアプローチでは、デザイナーはパラメータを具体的に設定し、それらのパラメータをランダムに変化させるようにコンピュータに命令することで、実現可能な多くのデザインソリューションをすばやく作り出す。LettErrorは今日も、こうした研究を続けている。1990年代以来、LettErrorは50を超えるフォントを生み出した。ヴァン・ブロックランドとヴァン・ロッサムの事業が商業的な成功を収めたことは、「プログラミングは、プログラマーに任せるにはあまりにも重要すぎる」という彼らの主張の正しさを証明している[2]。

2 ─ 中央処理への抵抗

IS BEST REALLY BETTER

ベストは本当にベターなのか？

エリック・ヴァン・ブロックランド、
ジュスト・ヴァン・ロッサム | 1990年

タイプフェイスのデザイン、組版、印刷は、常に「質」の向上を目指して発展してきた。15世紀初期の印刷技術と比べると、実に遠くまで来たものだと思う。今では、完璧に描かれたタイプフェイスを、1インチあたり最大5000ラインの解像度でフィルム上にデジタル出力できる。また、オフセット印刷では、完璧な入稿を行って、非常に滑らかな紙に多層の光沢仕上げを施すことすらできる——それも、15世紀のご先祖たちには理解できないほどのスピードで。技術的には、私たちはこれまでで最も巧みな印刷を、最も高い品質で実現することができる。しかし残念なことに、その結果は多くの場合、どうしようもなくつまらないものになってしまった。印刷物の品質、タイプフェイスの高解像度、印刷そのものの完璧さは、必ずしも、優れたデザインや明快なコミュニケーションに役立つものではないのだ。

こうした状況を受けて、私たちは文書（ページ）に活気を与えるようなタイプフェイスを開発することにした——この活気は、今日の印刷技術を使えるようになって以来、久しく失われていたものだ。

私たちのタイプフェイスは、デジタル的な輪郭に高解像度の歪みを与えたもので、ラスター化に要する時間も長く、これまでに開発されてきた大部分のデジタル書体とは対照的である。つまり、大部分の「滑らかで速い」ものに対して、「ぎこちなくて遅い」のである。

活字（タイプ）はこれまで常に変化してきた。グーテンベルグは木材の小片を削り出して、複製するページ全体を構成することから始めた。すべての文字は手作業で削り出され、ふたつとして同じものはなかったが、そんなことは誰も気にしなかった。グーテンベルグは筆記体を模したが、その理由は、それが当時入手可能だった唯一の字形の手本だったからである。グーテンベルグはすでに存在していた工程を発展させたにすぎないが、その工程をすばやく実行することに成功した。その後、熱した金属で活字を鋳造する技術を使って、大量の活字を比較的安価に作ることができるようになると、組み換え可能な活字の利点が活かされるようになった。それと同時に、この新しいメディアは、字形に活かされるようになった。印刷工のジャンバッティスタ・ボドニは、セ

リフ（訳注：文字の縦線の上限に飾りとして付ける短い水平線）を非常に細くしたので、木材で活字を作ることは不可能だった。人々が新しい技術の可能性を認識するまでには、常に時間がかかるのだ。

　今日のフォントが今のような方式になったのは、組み換え可能な活字として、それが未だに金属を溶かして作られているからだ。そのデザインはパンチカットのプロセスに基づいて、どの文字も、同一のコピーを無数に作ることのできる鋳型から作られている。金属による組版と同様、デジタル活字も「つぶれる」ことがあるかもしれない。皮肉なことに、デジタル活字には結果として、基線をそろえていない数字や小さい大文字といった古いスタイルがリバイバルした。活字の使用法は、いまだに1字ごとに異なる区画に分けられた、いわゆる活字ケースに基づいている。ある文字が必要なときは、他の文字と同一線上に置いて、語句や文章を作る。今日の活字ケースは、フォントとデジタルプリンタに置き換わった。

　私たちは伝統的な組版技法の経験を通じて、特定のタイプフェイスにおける個々の字形は、常に同じものに見えなければならないと思うようになった。この考え方は、技術的なプロセスの結果であって、その逆ではない。しかしながら、デジタル文字が印刷するたびに同じであることに、何ら技術的な理由はない。文字を定義する点を「ランダムな」方向にわずかにずらすことで、ある文字を印刷するたびに点と曲線がすべて変化するよう計算することは可能だ。PostScriptを使えば、こうした特徴を備えたフォントを作成することができる。それがBeowolf、この種の最初のRandomFontタイプフェイスだ（実際のところ、ドナルド・クヌースのほうが先にRandomFontにたどり着いたが、クヌースはその件に関しては寛大だった）。

　このとき使ったプログラミングを、私たちはランダムテクノロジーと呼ぶようになった。それは、読みやすさを保てる範囲内で、ラスタライザをランダムに動作させる技術だ。特定の輪郭またはビットマップを再形成する代わりに、RandomFontが求めに応じて輪郭を再定義する。こうすることで、それぞれの文字は印刷されるたびに異なってくる。文字の輪郭を定義するすべての点は、無作為の方向に移動する。移動する距離は、パラメータ次第である。たとえば、Beowolf 21は少々偏っており、Beowolf 22は皺っぽさが目立ち、Beowolf 23は明らかにイカレていた。

　このタイプフェイスの興味深いところは、個々の字形の偏りが全体的な統一感と、私たちが追求していたページの活気の両方をもたらしたことだ。4色印刷のために色分解をしていたときも、面白い副次的な効果を経験した。プリンタ（この場合はLinotronic）は同じ文字でも毎回異なる輪郭線を描くので、色

分解の結果、形状の一致しない4つの異なる色のフィルムができる。印刷されて出来上がった字形は、明るい色彩で縁取られるはずだ。

　RandomFontを使っているときに気付いたのは、タイプフェイスを固定化した字形としてではなく、コンピュータのデータとして扱えば、かなり変わった システムを作れるはずだ、ということだ。アイデアのひとつは、フォント・ファイルに自己複製する移動メカニズムを接続して、ウイルス・フォントを作ることだ。それはつまり、自己配信するタイプフェイスだ。自分の書体を知ってもらいたい、使ってもらいたい、若く野心的な書体デザイナーにとっては、大いに役に立つだろう。既存の書体製造業者は、この手の速攻の増殖拡散には太刀打ちできないだろう。見慣れたヘルベチカの書体をより望ましい書体に変えることができるようなフォント・ウイルスを作り出すことによって、世界中のコンピュータ・ユーザーのタイポグラフィに対する認識を変えることができるかもしれない――まさに、ポストモダニズムのタイポグラファーの逆襲だ。フォント・ウイルスの一例、Virowolvesはたった1日で世界中を巡り、ネット上でシェアウェアとして購入してもらうことで、書体デザイナーは報酬を得るのだ。もしくは、会議とミーティングの際にフォントを配るのもいいかもしれない。ただし、しばらくしたらミルクが酸っぱくなるように、ファイルがダメになる仕組みだ。完璧だったフォントが、時がたつにつれてランダムに崩れていくだろう。世の人々は結局は正規のコピーを購入せざるを得なくなるはずだ。急いだほうがいい。さもなければ、ウイルス・フォントが手持ちの他のフォントにも影響を及ぼすだろう。

　時がたつにつれて劣化するタイプフェイスをリリースすることもあり得る。ゆっくりと物語のベオウルフみたいな表情に変わっていって、ユーザーを怖がらせるのだ。文字の使用頻度に応じて、良く使用される文字が着古した服のような風合いに変わっていくのはどうだろうか。一方、本物の活版印刷並みの品質を望むとしたら？　もちろん、可能だ。誤植をするフォントはどうだろうか。特定の時間を決めて、多くの誤植をネットでつなぎ、フォントの（つまり人間的な）エラーをシミュレートするというのは？

　もっと多くのデータをタイプフェイスに組み込むことができたら、とても気の利いたフォントが出来上がるだろう。実際に役に立つアプリケーションはいくつもある。たとえば、インクを自動的に制御する情報を、データとして組み込むことができる。使用中の字体のサイズや印刷テクニックに対応して、自動的にスイッチをオンオフしたり、ユーザーの設定に従わせたりすることができる。オフセットで印刷する、テレビ画面に映す、木材などさまざまなものに投影するなど、その時々の状況に応じてフォントが自分の輪郭を

修正することもあるだろう。あるいは、タイプフェイスが気象データ、特に印刷を行う場所の直射日光の量などを検証して、最適のコントラストになるように自ら調整することもできるのではないか。

　RandomFontのアイデアは、他のあらゆる方面に適用できる。レターヘッドがいつも同じである必要はない。毎日、少しずつ違っていてもいいだろう。手紙や請求書をレーザーライター（訳注：アップルが販売していたレーザープリンタ）で印字すれば、ランダムなロゴや、自動的に変化するロゴ、ページを動き回るロゴなどを使うことができる。自社や通信相手についての話題、あるいは文字の特徴に関する興味深い話題をロゴに語らせることもできるのではないだろうか。動的なロゴは、固定されたロゴよりもはるかに多くの情報量を持っている。

　長年にわたってグラフィックデザイナーたち——特に、スイス・デザインやモダニズムの理念や哲学に賛同した人たちは、ロゴやタイプフェイスの外見は、しっかりと認知されるように調和の取れたものでなければならないと、主張してきた。私たちは、必ずしもその必要はないと思っている。企業のためのランダムなロゴを創作するということ——あわせてレターヘッドや、変化するロゴの土台となる形態を作ること——は、必ずしも認知の可能性を減退させるものではない。認知は同じ形態の単純な繰り返しから生まれるのではなく、何かもっと気の利いたもの、ぱっとひらめいたものから生まれるのだ。知人の声を電話で聞いたとき、たとえその人が風邪を引いていたとしても、それが誰かがわかる。急いで書かれた手書きの筆跡を読むこともできるし、それを書いているときのその人の精神状態までピンとくる。偶然性(ランダムネス)と変化は、印刷物に新しい次元を開くことができるのだ。

　タイポグラフィの中に偶然性を取り込むことは、革命的なアイデアではない。書体には常に標準化と整合性が欠如していたので、タイポグラファーは偶然性に対処しなければならなかった。そのひとつの例が、書体の寸法である。金属製の活字の場合、常に計測されたのは、タイプフェイス本体の大きさだった。フォトタイプとデジタル字体の場合は、測定すべき本体がない。エックスハイト（訳注：小文字の「x」の高さ）を測定する人もいれば、キャップハイト（訳注：ベースラインから大文字の上端までの高さ）を測る人もいた。コンピュータ業界はさらなる混乱を招いた。さまざまな国のソフトウェア開発者は、自国のタイポグラフィの基準と書体の寸法単位に基づいて、それぞれ独自のプログラムを開発してきた。問題が生じるのは、たとえば、米国で開発されたソフトウェアがヨーロッパで販売された場合や、ユーザーが米国の寸法システムに切り替えなければならないときだ。

2｜中央処理への抵抗

さまざまな既存の寸法システムを相互に変換処理するソフトウェア・プログラムはあるが、その変換は内部で実行される。そこで2センチメートルは必然的に、2.0001または1.9999センチメートルとして出力されてしまう。決して正確には機能しないのだ。偶然性は常に存在するだろう。書体やタイポグラフィの基準が全体として統一されることは決してないだろう。おそらく偶然性は、人間の行動の必然的な結果なのだ。グーテンベルグの文字は印刷されるたびに、わずかに異なって見えた。活字は磨滅・破損するので、紙の上に印刷された文字から受ける印象はさまざまだった。しかし印刷の出来上がりは総じて、人間のぬくもりを感じさせる生き生きとしたものだった。書体とタイポグラフィが発展していく途中の節目節目で、グラフィックデザイン業界は、印刷と書体の「品質」を向上させようとしてきた。その過程で、経済的・商業的思惑のために、多くの活力が失われた。多くの人々はコンピュータのことを冷たくて非人間的だと思っているが、そのコンピュータこそ、失われた数々の素晴らしさを取り戻してくれると信じたい。RandomFontは、こうした思想に応えるためのものなのだ。

―――

いかなる創造的な専門分野においても、ツールはプロセスに
影響を与え、間接的に結果にも影響を与えます。
私たちはその影響を知ろうと努め、もしそれが好ましいものでなければ、
ツールを変えようとするのです

エリック・ヴァン・ブロックランド、*Processing*とのインタビュー、2007年

1 Erik van Blokland and Jan Middendorp, "Tools," in *LettError* (Amsterdam: Rosbeek, 2000), 20-30.
2 同上

P.Scott Makela

1980年代中頃、デザイナーのP・スコット・マケラは、エイプリル・グレイマンのアドバイスを受けてMacを購入した。マケラは常に前向きで、決して後ろを振り返らない人間なのだ。マケラの熱っぽくて混沌とした作品は、当時広く流布していたスイス・スタイルのデザインとはかけ離れたものだったが、デザイン業界の名士たちは敬意を払った――マケラのスタイルは彼らの好みには全く合わなかったが。マケラはタイポグラフィの伝統という聖域も容赦しなかった。Emigre（エミグレ）フォントのためのタイプフェイスであるDead History（デッド・ヒストリー）を制作するために、マケラは既存のデジタル・タイプフェイス2種、Linotype Centennial（ライノタイプ・センテニアル）とアドビのVAG Rounded（ブイ・エー・ジー・ラウンデッド）を合体させたが、その際、エレガントさとか正確さは一切無視した。マケラが手がけて世間の注目を集めたプロジェクト、たとえばマイケル・ジャクソンの『スクリーム』のプロモーションビデオや、映画のタイトル文字――特に『ファイトクラブ』のものが有名だ――で、マケラはテクノロジーを駆使した衝撃的なマルチメディア体験を使って感性を氾濫させることで、1990年代初めのポストモダニズムの美学を定義した。マケラのマントラは、「4つの面すべてから流れ出なければならない」だった[1]。マケラは妻のローリー・ヘイコック――彼女自身、とても優れたデザイナーだ――とともに、有力な美術系大学院クランブルック・アカデミー・オブ・アートのグラフィックデザイン・プログラムを共同主催した。この有力デザイナー夫妻は学生たちに、デザインの原動力は「自分が個人的に執着していること」を重視することだと教えた[2]。

REDEFINING DISPLAY

ディスプレイの再定義

P・スコット・マケラ | 1993年

　リチャード・ラコッセ神父は、司祭館の自室の壁一面にコンピュータとその関連機器を設置している唯一の聖職者だ。デジタル化された本の透き通ったページがビデオの切り替えによって重なり合い、巨大な潜望鏡型プロジェクション用の布製スクリーンが明滅する。同僚がテレビ電話をかけてくると、その画像は向き合う距離によって大きさが調整される。ラコッセ神父の研究は、スクリーンの左手に赤いカーテンの絵が現れると中断される。やがて始まるオンラインの告解は、他の日常の業務と電子スクリーン空間を共有してはいるが、その画面は適度に暗く区別されている。

　これは新しい種類の電子オフィスの想像図(ファンタジー)だが、その兆し(シグナル)はますますはっきりと、強く、現実味を帯びてきている。最適なブロードバンド・光ファイバーと、テレビ、パーソナルコンピュータ、電話といった過激(アグレッシブ)なプログラミングを利用することで、ラコッセ神父が使っているようなシステムは、この10年が終わるまでには実用化されるだろう。技術大好き人間たちは、三次元コンピュータ・シミュレーション、いわゆるバーチャル・リアリティが実用化されて毎日アクセスできるようになることを待ち望んでいて、画面上で情報を組み立てるための新しい方法を工夫し続けている。バーチャル・リアリティが約束する、デジタルにどっぷりつかった生活が実現されたならば、仕事の計画を立てて実行するやり方、コミュニケーションの取り方、儀式や行事の行い方、余暇の過ごし方は、もはやそれ以前と同じではないだろう。しかしそれまでに、私たちはどのようにして、日常使う電子機器メディアのプログラミングと配信を選択するのだろうか。確かに、現在の画面上のファイルフォルダ、ゴミ箱、ウィンドウなどのアイコンは、ぎこちなくて限界を感じさせる。デジタル・プレゼンテーションのための新しいパラダイムは、空間体験と視覚的興奮の増大であり、それをもたらすためには、バーチャル・リアリティ用のゴーグル、手袋、スーツが必要である。

　もし、従来のオフィスを、コンピュータによる映像に置き換えることができれば、私たちは自分の頭の中の記憶、夢、ビジョンをよりよく示すことができるだろう。私たちはフォーマットを開放して、データの提示を柔軟にす

ることから始めたが、この種の逸脱について、誰もが異なる考えを持っている。日常業務のための快適な乱雑さを演出するために、コンピュータ画面を活用する人もいるだろう——多くの人にとって、乱雑なデスクは使い勝手がいいのだ。また、マスメディアの情報とアウトプットを画面上に並べる人もいるかもしれない。その際には、培養標本を作ろうとしている生物学者さながらの、実用主義と細心の注意をもって行うだろう。個人データの領域とテクスチャを柔軟に構成できるようになれば、私たちのワークステーションは現在よりも活発で快適になるだろう。

　自分自身の働き方に気付くことが、他の人たちのデータ処理のニーズを視覚化する助けとなった。毎日、私のマッキントッシュに6つのソフトウェア・プログラムを同時に立ち上げている間に、私はあちこちに電話をかける。ファックスと電子メールを送り、電子掲示版を大いに活用する。さらに、画質の悪い衛星テレビを見て、CDを大音量で楽しむ。新しいハードウェアのお許しが出ればすぐに、即時的で同時的な高解像度画像と、端末の間の文書転送を可能にするために、容量を追加する。複数のテレビ電話を途切れることなくスムーズに行いたい。画面上で、もっと大きな作業領域を確保したい。私が無意識に仕事机を整理するのと同じやり方で、目の前の電子情報を整理して自分流に加工したい。私のポケットの中身も、ソフトウェア・アプリケーション、休暇中に撮った写真、本のページのコピー、CNNの番組などと一緒に、コンピュータ画面上に映したい。これらの画像はデジタルであるにもかかわらず、私の日常生活の特徴を描写しているのだ。

　ここ（38ページに掲載）に描いた未来モデル（アレックスの助けを借りて完成したものだ）は、仕事部屋の壁が——教会の聖職者、アーティスト、オートバイ整備士、配管工それぞれに——どんな風になるかを、私が自分の主観に基づいて予想したものだ。各人が必要としているもの、秩序立てて考えていることが、デジタルを活用した仕事とコミュニケーションの空間を定義している。たとえば聖職者は、もっぱらある人物と会話しており、その人物に類似した画像が画面いっぱいに映っている。現在行われている会話に関連した文章が、画面上に直接映し出されている。アーティストはオンライン・サービスの助けを借りて、仕事に使うメディアを選んで取り入れている。電話をかけてきた人の顔は、左上隅にあるソフトな輪郭の円の内に表示されている。このイメージの基となったのは、日曜日の朝のテレビ礼拝に登場する、聴覚障害者のための手話通訳者だ。オートバイ整備士の女性は、画面の片側に自分の画像、仕事の資料、現在抱えているプロジェクトを集めて、もう一方の側では、パイプ切断機の詳細な画像に焦点を絞っている。配管工は今度の休暇に釣りに

2 ― 中央処理への抵抗

出かけるイメージを、大きな背景画像にしている。また、古い請求書、部品、バルブの図解を保管している。孫が接続して挨拶してくるのと同時に、怒ったクライアントが電話をかけてくる。デジタル・オフィスは現実のオフィスと完全に置き換えることはできないが、各ユーザーの日々の現実に基づく体験とドラマをより良く反映するべきである。

P・スコット・マケラ
Emigre フォントのためのタイプフェイス、Dead History、1990 年

1　Michael Rock, "P. Scott Makela Is Wired," *Eye* 12 (spring 1994): 26-35.
2　マケラは喉頭蓋の感染症という難病のために、39歳で死去した。

John Maeda

ジョン・マエダはコンピュテーションと美学の可能性を解きほぐした。今後の数十年間に、このふたつの分野が互いに刺激し合うようになることを、繰り返し実証した。クラフトと作業に対する非常に注意深い感性――マエダはその感性を父親が経営する豆腐店で育ちながら学んだ――が、エンジニアリング、コンピュータサイエンス、アート、デザインの研究と結びついて、この革新的な指導者を生んだ。1990年代半ばに、マエダはMITのメディアラボでthe Aesthetics and Computation Group（ACG：美学と計算グループ）を設立した。そこでは優秀な頭脳の持ち主たちが、生のコンピュテーションを、これまでにない表現力豊かなメディアとして用いた実験を行っていた。ケイシー・リース、ベン・フライ、ゴラン・レヴィン、ピーター・チョウ、リード・クラムといった優秀な学生たちが、自分たちの研究を通じて、デザインとコードの合流を広めていった。ACGに13年間勤務した後、マエダはロードアイランド・スクール・オブ・デザインの学長に就任した。現在は、ベンチャーキャピタルのクライナー・パーキンス・コーフィールド・アンド・バイヤーズ（Kleiner Perkins Caufield & Byers）のパートナーであり、インターネットオークションサイトを運営するeBayのDesign Advisory Councilの議長を務めている（訳注：最近、彼がこれらのポジションを離れることがアナウンスされた）。これらの役職を歴任しながら、マエダが主張し続けてきたのは、現代社会の技術的フレームワークの中で、アートとデザインこそが、その中心的役割を担うべきだ、ということである。

DESIGN BY NUMBERS

数によるデザイン[1]

ジョン・マエダ｜1999年

鉛筆を使って紙の上に手書きすることは、議論の余地なく、最も自然な視覚表現の手段である。しかし、デジタル表現の世界に移ると、最も自然な手段は紙と鉛筆ではなく、コンピュテーションになる。今日多くの人々が、伝統的な芸術をコンピュータと結びつけようと努力している。しかしそうした人たちは、自分の作品のデジタル版を作ることには成功するかもしれないが、本当の意味でのデジタルアートを創作していない。真のデジタルアートとは、デジタルメディアの中核を成す特徴を体現するものであり、それを他のメディアで代替することはできない。

　コンピュテーションは既存のメディアとは本質的に異なる。なぜならコンピュテーションは、「素材」と「素材を形づくるプロセス」が同じ実体（エンティティ）——すなわち数——の中で共存する、唯一のメディアだからだ。これと似た現象が起こる他のメディアは、純粋思考だけである。すなわち、コンピュータメディアは最終的には、文章その他の視覚表現によって汚されることのないコンセプチュアル・アートを表現する、貴重な機会を提供する。この刺激的な未来がやって来るまで、あと少なくとも10年か20年はかかるだろう。それまでの間、私たちはすでに知られているアートを進化させた、「インタラクティブ拡張版」の、真の意義を探求することに取り組むしかないだろう。

1 『DESIGN BY NUMBERS』の邦訳書は『DESIGN BY NUMBERS - デジタル・メディアのデザイン技法』ソフトバンククリエイティブ、2001年

2——中央処理への抵抗

アルドゥイーノ
Arduino LLC および Arduino SRL 社が設計・製造している安価なマイクロコントローラ・ボードには、統合開発環境があり、これによってユーザーは自分のデバイスを、センサーとアクチュエータを通じて環境に接続することができる。(旧) Arduino 社は 2005 年に、Processing から派生したオープンソース・プラットフォームを開発した。その努力は、モノのインターネット (IoT) 化に向けての、最初の足掛かりとなった (訳注:2016 年末に、Arduino LLC と Arduino SRL 社が再結合して、ひとつの会社「Arduino Holding」になることが発表された)。

SECTION THREE

未来をコード化する

ENCODING
THE FUTURE

2000年代が始まると、ソーシャルメディアは急増した。
Whole Earth 'Lectronic Link
（訳注：通称The WELL。1985年にスチュアート・ブランドとラリー・ブリリアントによって創設された仮想共同体）、
World Wide Web（略称：WWW）、
AOL Instant Messenger（略称：AIM）、Google、
Bloggerなどのルーツは、20世紀の後半に遡るが、
ソーシャルメディアが対話や共同作業の原動力として
広く使われるようになったのは、
21世紀が始まってからである

コイ・ヴィンやヒュー・ダバリーといったデザイナーたちは、コミュニケーションの構造が、1対多のブロードキャスト型から多対多のプラットフォーム型に変化していくのを注意深く観察していた。そして管理と正確さに対する、モダニスト的な見解を放棄して、その代わりにユーザーの行動とコンテンツの指針となるシステム開発を選択するようになった。Conditional Design（コンディショナル・デザイン）のような集団は、システムを稼働させるだけでなく、システム自体に生命が宿る様子を観察している。その共同制作とテストの繰り返しは、ソフトウェア・ディベロッパーとデザイナーにとっての原型（モデル）となった。コンピュータの計算能力が加速度的に向上したことで、複雑性を実現することが突如として実現可能となり、デザイナーたちは有機的（オーガニック）で生成的（ジェネレーティブ）なアプローチを模倣することができるようになった。ケイシー・リースとベン・フライは、ジョン・マエダとミュリエル・クーパーの業績を踏まえて、Processing（プロセッシング）を発表し、新しい美学としてのソフトウェアを賛美した。創造性のある人々は、Arduino（アルドゥイーノ）のようなツールを用いて、ビッグデータとかかわるための分散型センサ・ネットワークの実験を始め、人間を取り巻くエコシステムに近づこうとしている。未来学者は、いわゆるスマートオブジェクト（訳注：smart object、インタラクティビティやネットとの接続機能を備えたモノ）のはるか向こうに、ポスト－ヒューマンの世界――人間と機械のハイブリッドの知能が支配する世界――で必要とされるデザインを予測している。デザインの世界がこれほど劇的に変化するのであれば、デザイナーたちはいったん立ち止まり、デザイナーとしての、そして人間としての自身のアイデンティティを検証する必要があるだろう――そこに立ち止まる暇があればだが。

Ben Fry & Casey Reas

ベン・フライとケイシー・リースは、新しいタイプのデザイナー兼アーティスト兼プログラマーの代表だ。ジョン・マエダがMITメディアラボで主催する、Aesthetics and Computation Group所属の大学院生だった時代から、フライとリースは、今日の「Processing」というプロジェクトで活動し始めていた。2001年、このオープンソースの言語と環境を発表して、クリエイターたちをコンピュテーションに、科学技術者たちを美学的な実験に誘い込んだ[1]。ミュリエル・クーパーのVisual Language Workshopとマエダのデザイン by Numbersプロジェクトに刺激を受けて、フライとリースはアートとテクノロジーの橋渡しをするという夢を実現した。それは、1920年代のバウハウス、1960年代のニュー・テンデンシーズやオプ・アート運動のメンバーなど20世紀の多くの人々が熱心に追及した夢だった。大勢のアーティスト、デザイナー、プログラマーが、プロジェクトが提供する無料のオープンソース・プログラムをダウンロードし、それらを使い、改良そして拡張している。この発展し続けている言語と環境が世の中に及ぼす影響は、これにとどまるものではない。Processingの派生物には、同じように強力で芸術的なツール（たとえばArduino）や、電子機器を創造的活動に統合することを可能にするプラットフォームも含まれている[2]。Processingとその信奉者たちが、アートとテクノロジーの間の壁を壊したハンマーは、今も壁をたたき続けている。

Processing...

ベン・フライ、ケイシー・リース | 2007年

　Processingは、視覚的な形態(フォルム)・動き・インタラクションの原理とソフトウェアの概念を関連付けている。Processingはまた、プログラミング言語、開発環境、さらに教育の方法論を、ひとつのシステムに統合している。Processingは視覚に関連した分野におけるコンピュータ・プログラミングの基礎を教えるために制作された。ソフトウェアのスケッチブックとして機能し、制作ツールとしても利用されている。学生、アーティスト、デザインの専門家、研究者が、学習、プロトタイピング、そして作品を生み出すためにProcessingを使っている。

　Processing言語は、特にイメージの生成とその加工のために設計された、テキストベースのプログラミング言語である。Processingでは、わかりやすさと先進機能のバランスを取るように努めている。初心者でも数分間の説明を受けるだけで、自分でプログラムを書くことができる。もっと上級のユーザーならば、機能を追加するライブラリを使いこなし、さらには自分でライブラリを書くこともできる。Processingのシステムは、コンピュータグラフィックスとインタラクションの技術に関する教育を促進するためのものである。その内容には、ベクター画像やラスター画像の描画、画像処理、カラーモデル、マウスとキーボードイベント、ネットワーク通信、オブジェクト指向プログラミングなどが含まれる。さらにライブラリは、サウンド生成、さまざまなフォーマットのデータの送受信、2次元および3次元のファイル・フォーマットのインポートとエクスポートなど、Processignの能力を拡張する。

ソフトウェア

　私たちはソフトウェアというメディアに対する、以下のような信念に基づいて、Processingについての概念的な基盤を定め、ソフトウェアと環境の設計にかかわる指針とした。

ソフトウェアは、独自の性質を持った固有のメディアである。

他のメディアでは表現できないような概念や感情でも、ソフトウェアでは表現できるかもしれない。ソフトウェアは、独自の用語や文法を必要とするものであり、従来のメディア——映画、写真、絵画など——と関連付けて評価するべきものではない。油絵具、カメラ、映画のような技術が芸術的な実践と言説(ディスコース)を変えてきたことを、歴史は証明している。私たちは新しいテクノロジーが芸術を進歩させるとまでは主張しないが、異なる形態(フォラム)のコミュニケーションや表現を可能にすると思っている。ソフトウェアは芸術的なメディアの中で独自の地位を保っている。なぜならソフトウェアは、動的な形態を生成したり、人間の身振りやしぐさを解析して行為を定義したり、自然のシステムをシミュレートし、他のメディア——音声、映像、文章を含めて——を統合することができるからである。

すべてのプログラミング言語は、固有の素材である。

いかなるメディアにも、目的によってふさわしい素材がある。椅子をデザインするときは、デザイナーは使用目的や個人的なアイデア、好みに応じて、使う素材——スチールか木材か、または他の素材か——を決める。こうしたやり方は、ソフトウェアを書くときにもあてはまる。抽象的なアニメーションの作家であり、プログラマーでもあるラリー・キューバは、自分の体験をこんな風に語っている。「私の作品は、それぞれ異なるプログラミング言語を使ったシステムで制作しています。あるプログラミング言語はいろいろなアイデアを表現する力を与えてくれる一方で、別のアイデアを表現する能力は制限してしまうのです」[i]。利用可能なプログラミング言語は数多くあるが、プロジェクトの目的によっては得意・不得意がある。Processingの言語は、一般的なコンピュータプログラミングの文法を使っているので、この言語を使って得た知識を、他の多様なプログラミング言語に簡単に拡張してくれる。

スケッチすることが、アイデアを発展させるためには必要である。

スケッチが完成品に近くなるように、最終的に活用するメディアと密接に関連したメディアでスケッチする必要がある。画家は最終的に作品を仕上げる前に、綿密にデッサンやスケッチを重ねる。建築物の形態をより良く理解するために、最初にボール紙や木で模型を作るのが、建築家の伝統的なやり方だ。音楽家は複雑な構成で作曲する前に、ピアノを弾いて確かめる。つまり電子メディアをスケッチするためには、電子的な素材で作業することが重要だ。それぞれのプログラミング言語は異なる素材であり、スケッチに向いた

プログラミング言語もあれば、そうではないものもある。ソフトウェアにかかわる仕事をしているアーティストは、最終的なコードを書く前に、アイデアを検証する環境を必要とする。Processingはソフトウェアのスケッチブックとなるように開発されているので、短期間に多くのさまざまなアイデアを検討して、洗練させることが簡単にできる。

プログラミングは、エンジニアだけのものではない。
プログラミングは、数学やその他の技術的な分野が得意な人だけのものと思われがちだ。プログラミングが、この手の理系人間のものにとどまっている理由のひとつは、技術に関心がある人が、いつもプログラミング言語を開発しているからだ。しかし、視覚的・空間的思考が得意な人々が使える、別の種類のプログラミング言語と環境を創造することも可能である。Processingのような代替的な言語は、異なる思考形式の人々に向けて、プログラミング空間を拡張する。初期のオルタナティブ言語であるLogoは、シーモア・パパートが子ども向けの言語として1960年代後期に開発したものだ。Logoは子どもがさまざまなメディア——タートル（カメ）と名付けられたロボットや画面上のグラフィックなどをプログラムできるようにした。最近の例としては、1980年代にミラー・パケットが開発したMax（マックス）プログラミング環境を挙げることができる。Maxは典型的なコンピュータ言語とは異なっている。テキストを書くのではなく、プログラムコードを表すボックスを接続することで、プログラムを作成する。Maxは大勢のミュージシャンやビジュアルアーティストの情熱をかき立て、音声と視覚に関するソフトウェアを作成するための土台となった。私たちが望んでいるのは、Processingによって多くのアーティストやデザイナーがソフトウェアに取り組むようになり、アート向けに構築された他のプログラミング環境に対する関心を高めることだ。

未来を築くデザインの思想

私は自分の作品を意図的に限定することはありませんが、
自分の頭脳の限界のせいで制約を受けていると、常に感じています…
ソフトウェアを書くことで、システムを使いこなし、
システム同士が深く関連し合っていることが想像できるようになる。
それが、私の願いです。

ケイシー・リース、ダニエル・シフマンとのインタビュー、『Rhizome（リゾーム）』2009年

リテラシー

　Processingは、現在のプログラミング文化から極端に外れるものではない。Processingがやろうとしているのは、プログラミングの位置づけを変えること——プログラミングに興味はあるが、コンピュータサイエンスの専門分野で教えられているような言語には尻込みしていたり、興味がなかったりする人々でも利用できるようにすることだ。コンピュータは、もともと高速に計算するためのツールとして始まったが、今や表現するためのメディアに発展している。

　一般の人たちもソフトウェアを読解できるようになるべきだ、という考えは、1970年代初めから議論されてきた。テッド・ネルソンは1974年にその著書『*Computer Lib/Dream Machines*（コンピュータ解放運動／夢の機械）』で、当時のミニコンピュータについて、次のように述べている。「コンピュータを知れば知るほど...想像力の翼が羽ばたいて、専門知識の間を飛び回り、部品を組み合わせていくことで、コンピュータにやらせたかったことが形になってくる」[ii]。ネルソンはその著書で、コンピュータが将来メディアツールになる可能性があることを論じ、ハイパーテキスト（ウェブの基礎となった、リンクが張られたテキスト）とハイパーグラム（インタラクティブな描画）というアイデアの概略を示した。ゼロックスのパロアルト研究所（PARC）での開発は、今日のパーソナルコンピュータの原型であるダイナブック（Dynabook）につながった。ダイナブックのビジョンは、ハードウェア以上のものを含んでいた。プログラミング言語は、たとえば子どもたちが物語を作ったり、お絵かきをするためのプログラムを書いたり、ミュージシャンが作曲用のプログラムを書いたりすることを可能にするためのものである。この観点では、コンピュータ・ユーザーとプログラマーの間に区別はない。

　こうした楽観的なアイデアが登場してから30年（訳注：2007年当時）、私たちは異なる状況にあることに気付く。パーソナルコンピュータが導入されて、インターネットを大勢の人々が使うことになり、技術的・文化的な大変革が起きたが、人々は自分で作ったプログラムではなく、専門のプログラマーが作ったソフトウェア・ツールを使っているケースのほうが圧倒的に多い。この状況について、ジョン・マエダは著書『Creative Code（創造的コード）』で、次のように述べている。「コンピュータのツールを使うためには、マウスで指してクリックするくらいしかやることはないが、ツールを作るためには、コンピュータ・プログラミングの不可解な技術を理解しなければならない」[iii]。こうした状況のネガティブな側面は、ソフトウェア・ツールによって、逆に課

される制約である。使いやすくすることの結果として、これらのツールはコンピュータの潜在能力をいくつも覆い隠している。芸術的な素材としてのコンピュータを十分に検証するためには、この「コンピュータ・プログラミングというわかりにくい技術」を理解することが重要である。

　Processingの目的は、視覚的なアートにかかわる人たちが、自分の役に立つツールを作る方法を学べるようにすること、つまり、ソフトウェアを読み書きできるようになることである。ゼロックスのPARCとアップルの設立にかかわったアラン・ケイは、ソフトウェアを読み書きできることに、どういう意味があるのかを次のように説明した。「メディアを"読む"能力とは、他人が作った素材とツールにアクセスする能力である。メディアに"書き込む"能力とは、他人のために素材とツールを作る能力である。プログラミングができるようになるためには、その両方の能力を身に付ける必要がある。印刷物の場合、必要とされるツールは修辞である——実際にやってみて納得させなければならない。コンピュータで"書く"場合、必要なツールはプロセスである——シミュレートして決定しなければならない。」[iv]。シミュレートして決定するプロセスを作り出すためには、プログラミングが必要なのである。

オープン

Linux（リナックス）などが先導してきたオープンソース・ソフトウェアの台頭は、私たちの文化と経済に大きな影響を与えているが、アート関連のソフトウェアを取り巻く文化に対する影響力は、まだあまり大きくない。小さなプロジェクトは散見するが、ソフトウェア制作を支配して、アート関連のソフトウェア・ツールの未来を左右しているのは、アドビやマイクロソフトのような大企業である。一方、アーティストやデザイナーはそもそも、独立したソフトウェアの主導者を支援できるだけの技術力を有していない。そこでProcessingは、オープンソース・ソフトウェアにおけるイノベーションの精神を、アートの分野に適用するよう努めている。独占的なソフトウェアに代わる選択肢を提供し、アートのコミュニティに属する人々のスキルを向上させることで、こうした活動への関心を刺激すること目指している。私たちが望んでいるのは、Processingを簡単に拡張・適応できるようにして、できる限り多くの人々に使ってもらうことである。

　オープンソース・ソフトウェアと結びついていなければ、Processingはおそらく存在していなかっただろう。既存のオープンソース・プロジェクトを参照して、それを重要なソフトウェアの部品として使用することで、Processing

のプロジェクトは多くのプログラマーを投入することなく、短期間で実現できた。オープンソース・プロジェクトに、自分の時間を無償で提供してくれる人たちがいることで、ソフトウェアが予算をかけなくても発展していく。こうした要因のおかげで、高額な市販ソフトを買えない人々にも、コストをかけずにProcessingを届けることができた。人々はソースコードがオープンであるProcessingの構造自体から学習でき、さらには自身のコードを追加・拡張することで、より深く学べるのだ。

　Processingの利用者たちには、自分がProcessingで書いたプログラムのコードを公開することを奨励している。ウェブブラウザの「ソースを表示」する機能が、ウェブページを立ち上げるスキルを迅速に拡散させたのと同様に、他人のProcessingコードにアクセスできるようにすることで、Processingのコミュニティのメンバーたちが互いに学び合い、コミュニティ全体のスキルが向上していく。その好例が、ビデオ映像の中にあるオブジェクトを追跡するためのソフトウェアである。このソフトウェアがあれば、人々はマウスやキーボードを使うよりも、直接的・体感的にソフトウェアと互いにやり取りができる。オンラインで共有されたあるプロジェクトには、カメラで撮影した最も光っているオブジェクトを追跡できるコードが入っていたが、色は追跡できなかった。カーステン・シュミット（ニックネームはトキシー）は経験豊かなプログラマーで、オリジナルのコードを土台として色のついた複数のオブジェクトを同時に追跡できる、汎用性の高いコードを開発した。トキシーのコードを利用して、オブジェクトを追跡するためのコードを改良したことにより、UCLAの大学院生だったローラ・エルナンデス・アンドラーデは「Talking Colors（トーキング・カラーズ）」を制作することができた。Talking Colorsはインタラクティブなインスタレーションで、自分が着ている服の色に関する、感情に訴えかけるテキストを、投映画像の上に重ね合せていく。コードを共有・改良することによって、人々は互いに学び合い、ゼロから作り上げるにはあまりに複雑なプロジェクトを制作することができるようになる。

> Processingにかかわって以来、本当に大きな喜びを感じるのは、
> 人々がProcessingを使うことで変化していく様子や、
> コーディングとコンピュテーションを習得する気概を見せてくれる人々を、
> 目の当たりにできるときです。

ベン・フライ、ウェブサイト『Substratum』でのインタビュー、2011年

教育

Processingはソフトウェアの概念をアートの分野に導入するとともに、技術志向の人々に向けて、アートの概念への扉を開いた。Processingの構文(シンタックス)は、広く使われているプログラミング言語から派生しているので、その後の学習のための格好の土台となる。Processingで学んだスキルを使えば、他の分野——たとえばウェブ・オーサリング、ネットワーク構築、電子機器、コンピュータ・グラフィックスなどに適したプログラミング言語を学ぶことができる。

コンピュータサイエンスに関しては、確立されたカリキュラムが数多くあるが、それに比較すると、メディアアートの知識をコンピュテーションのコアな概念と統合することを目指した講義は非常に数少ない。これまで、ジョン・マエダが始めたクラスをモデルとした、Processingに基づくハイブリッドなコースが創設されてきた。Processingは、1日から数週間の短期間のワークショップにも適していることが、証明されている。環境がごくシンプルなので、学生は2、3分説明を受けただけでプログラミングを開始することができる。Processingの構文は他の一般的な言語に似ており、それはすでに多くの人にとって馴染みがあるので、経験のある学生なら、高度なコードをすぐに書き始めることができる。

ネットワーク

Processingはウェブに根差したコミュニティの強みを活かしているので、プロジェクトは予想外の方法で発展することができた。6つの大陸をまたいだ、世界中の何千人もの学生、教育者、実践者がProcessingを積極的に使っている。Proceccingの公式ウェブサイトはコミュニケーションのハブとなっているが、プロジェクトの貢献者は世界各地の都市に散在している。フォーラムのような代表的なウェブ・アプリケーションが、遠く離れた場所にいる人々同士で、機能やバグ、関連イベントについて議論する場を提供している。

Processingのプログラムは簡単にウェブにアップロードできるので、ネットワーク化された共同作業や自分の業績をシェアしたい個人を支援できる。多くの優秀な人々が、短期間で学び、自分の業績を発表することで、他の人々への刺激となっている。シャレド・ターベルのComplexification.netや、ロバート・ホジンのFlight404.comのようなウェブサイトには、Processingで制作した、形や動き、インタラクションに対するさまざまな探求が発表されている。ターベルは、カオスの生み出すエノン・フェーズ・ダイアグラムのよう

な既知のアルゴリズムから画像を創作するだけでなく、Complexification.net の Substrate（訳注：サブストレート、「基板」の意）にある、都市地図のパターンを彷彿とさせる画像のように、画像作成のための新たなアルゴリズムも開発している。自分のウェブサイトから自作のコードを共有するにあたって、ターベルは次のように述べている。「コードを公開することは、プログラマーとコミュニティにとって、とても有益な実践である。私は、アルゴリズムの変更と拡張を推奨している」[v]。ホジンは独学でプログラミングを学んだ人物で、Processing を用いてソフトウェアというメディアを探求している。ホジンは、自分のソフトウェアをインターネットにアップロードする一方で、Processing を利用することで、他のプログラミング環境よりも、自然の形態と運動をシミュレートするという課題に、より深く取り組むことができると述べている。アクセス数が極めて高いホジンのウェブサイトは、実行中のソフトウェアを表示し、さらに補足的なテキスト、画像、動画を提供することによって、こうした自分の研究を記録している。ターベルやホジンが展開しているようなウェブサイトは、若いアーティストやデザイナー、その他にも関心の高い個人にとって、あこがれの目標である。このようにウェブ上の自分の仕事を公開することで、コミュニティの中で名を高めることができる。

　Processing を授業に使っている多くの講座が、ウェブ上で詳細なカリキュラムを公表している。学生たちも自分のソフトウェアの課題（アサインメント）とソースコードを公開しているので、他の人もそこから学ぶことができる。たとえば、ニューヨーク大学のダニエル・シフマンの授業のウェブサイトには、オンラインチュートリアルと、学生の作品へのリンクが掲載されている。シフマンの Procedural Painting（訳注：「手続き型絵画」の意）コースのチュートリアルでは、構造化プログラミング、画像処理、3D グラフィックスといったテーマが、テキストと実行可能なソフトウェアのサンプルを組み合わせて解説されている。学生も全員、自分が授業のために作ったソフトウェアとソースコードを掲載したウェブページを公開している。こうしたウェブページを利用すれば、作品の出来栄えを正直に批評してもらえるし、受講者全員の作品に簡単にアクセスできる。

　Processing のウェブサイト、www.processing.org は、人々が自分たちのプロジェクトについて議論を交わし、アドバイスし合うための場だ。ウェブサイトの The Processing Discourse のコーナーはオンライン掲示板であり、何千人というメンバーがそれぞれにグループを作って、お互いの作品について積極的にコメントしたり、技術的な問題の解決を助け合ったりしている。たとえば最近の投稿では、バネをシミュレートするためのコードに関する問題を取

り上げていた。ほんの数日間のうちに、オイラー法をルンゲ＝クッタ法と比較して詳細に論じた数々のメッセージが掲載された。理解不能な議論と思われるかもしれないが、ふたつの方法論の違いが、そのプロジェクトの成否を左右するものだったのだ。こうしたスレッドは、問題を詳しく知りたいと思っている学生にとって、簡明なインターネット上の資源（リソース）となっている。

文脈（コンテクスト）

　プログラミングに対するProcessingのアプローチは、すでに確立した既存の手法との融合である。Processingのコアとなる言語と追加されるライブラリはJavaを利用しているが、Javaの基本要素はC言語と同一である。そのおかげで、Processingは何十年にもわたって改良されてきたプログラミング言語の資産を活用することができ、ソフトウェア開発に慣れている多くの人たちにとっても理解しやすいものになっている。

　Processingはデザインやアートと深いかかわりを持ち、戦術的にデザインやアートを重視し、体現しようとしているという点で、類いまれな存在である。Processingは描画、アニメーション、そして環境に呼応するソフトウェアを作成するのに向いており、音声、映像、電子機器などのメディアと連携するようにプログラムを拡張することも容易だ。携帯電話でも——さらにはマイクロコントローラでも——Processing環境が動くように、コミュニティのメンバーたちが改良したものもある。

　ソフトウェアを使っている人々や教育機関のネットワークは成長し続けている。Processingのアイデアを思いついてから5年、世界中で行ったプレゼンテーション、ワークショップ、講義、議論を通じて、Processingは有機的に進化してきた。私たちはこれからもProcessingの改良を重ね、育てていく計画だ。プログラミングを実践することで、プログラミングが持つ潜在的な力が開花し、よりダイナミックなメディアの基盤としての可能性が拓かれることを願いながら。

Processingの大いなる目標は、プログラミング環境、プログラミング言語、
コミュニティのために情報を公開する気概のある人々、学ぶことへの熱意など、
アーティストとデザイナーが自分たちのコミュニティのために作り上げたものを、
しっかりとひとつに束ねることです。

ケイシー・リース、ダニエル・シフマンとのインタビュー、『Rhizome (リゾーム)』2009年

1 "Overview"、Processing, April 30, 2015, https://processing. org/overview/.
2 Arduinoとその前身であるWiring (ワイアリング) について詳しくは、以下を参照のこと。
Daniel Shiffman, "Interview with Casey Reas and Ben Fry," *Rhizome*, September 23, 2009, http://rhizome.org/editorial/2009/sep/23/interviewwith- casey-reas-and-ben-fry/.

i Larry Cuba, "Calculated Movements," in *Prix Ars Electronica Edition '87: Meisterwerke der Computerkunst* (H. S. Sauer, 1987), 111.
ii Theodore Nelson, "Computer Lib/Dream Machines," in *The New Media Reader*, edited by Noah Wardrip-Fruin and Nick Montfort (MIT Press, 2003), 306.
iii John Maeda, Creative Code (Thames & Hudson, 2004), 113.
iv Alan Kay, "User Interface: A Personal View," in *The Art of Human-Computer Interface Design*, edited by Brenda Laurel (Addison-Wesley, 1989), 193.
v Jared Tarbell, Complexification.net (2004), http://www.complexification. net/medium.html.

未来を築くデザインの思想

Paola Antonelli

まるで神託を告げる巫女のように、パオラ・アントネッリは私たちに手がかりを投げかける。アントネッリは美術館を訪れる人々が、自らデザインの現在と未来を組み立て、多彩で豊かな体験ができるように、展示をキュレーションする立場にいる。アントネッリが手がける展示の多くは、現在を深く掘り下げると同時に、テクノロジーと鋭く交差する。ニューヨーク近代美術館（MoMA）が、イタリア生まれのアントネッリをキュレーターとして採用したのは1994年のことだ。当初から、アントネッリは自分の本能のおもむくままに行動した。インターネットのコミュニケーション力に気づいたアントネッリは、1995年に企画した「Mutant Materials in Contemporary Design（現代デザインにおける突然変異的素材）」展に向けて、MoMA初のウェブサイトをデザインした。MoMAからもらった300ドルを使って、スクール・オブ・ビジュアル・アーツ（School of Visual Arts、略称SVA）でHTMLを学んだので、自分でプログラムを書くことができた。それ以来、アントネッリは俗物だらけの美術界を大胆に蹴散らしながら、現代を特徴づける人工物（アーティファクト）やインタラクションを見据えてきた。2011年、アントネッリは重要なテレビゲーム作品を、その映像や操作方法だけでなく、可能なものはプログラムコードも含めて、MoMAのコレクションに加えた。後にアントネッリは、パブリックドメインのアイテム——"@"やグーグル・マップのピン・アイコンなど——をコレクションに加えることで、コレクションを集めることの意味そのものに挑戦した[1]。2012年、MoMAのシニア・キュレーターに就任したアントネッリは研究開発部門を設立、シンクタンク的な発想を実現する手段を得たことで、ますますその取り組みを加速している。ラピッドマニュファクチャリング（訳注：rapid manufacturing、迅速に生産すること）、マッピング、タギング（訳注：tagging、データにタグという目印を付けて整理すること）、ネットワーク化されたオブジェクト、バイオデザインなどは、いずれもアントネッリが取り組んでいるテーマだ。アントネッリの展覧会のコンテンツは、私たちが生きる今の時代——アントネッリによれば「デザイナーがトップに来る（Designers on Top）」時代——をより良く理解するためのものだ[2]。

DESIGN AND THE ELASTIC MIND

デザインとしなやかな精神

パオラ・アントネッリ | 2008年

1:1のデザイン

今日、多くのデザイナーは、20世紀後半に過熱気味だった価値観——たとえばスピード、非物質化、小型化、そしてロマンチックに誇張されすぎた複雑性の形式的表現など——から脱却しつつある。マイクロキーボードは人間の指で操作できないほどには小型化できない。複雑性は過剰になりすぎた。本来の人間らしさに回帰したいという欲求は、あらゆる分野であふれかえっている。たとえば、料理法(ガストロノミー)の分野ではスローフード、農業ではオーガニック農産物、旅行ではエコツーリズム、エネルギー生産では分散型発電、経済援助では小規模投資(マイクロ・インベストメント)など、少し例を挙げただけでもいろいろなものがある[i]。こうした傾向の中心にあるのが、世界的な問題にはボトムアップで取り組まれなければならない、という考えである。個人的もしくは地域的に輝きを放っている存在こそが、世界に向けて強力な連鎖反応を開始することができる、と考えられるようになった。

今日のデザイン論がもっぱら追求しているのは、人間らしいバランスの取れた環境である。バーチャルかフィジカルかは関係ない。とりわけ建築の分野では、1人の建築家が1人の顧客のために設計するモデルこそが、顧客にぴったりの等身大の建物になる、という仮説がある。この仮説を信じるデザイナーは、シンプルさを信奉して、モノに魂と人格を与えることで、人間やその他のモノとのコミュニケーションを容易にしようとする[ii]。その際に適用されるのが、人間や世界と有機的に調和するイノベーションを起こすための、ボトムアップの方法論だ。優先順位が再定義されて、いかなる進歩の成果よりも、常に人間が優先される。その実例が、「子ども1人にラップトップ1台」プロジェクトや、ジョナサン・ハリスがデータマイニングによって人々の感情を分析した『We Feel Fine』などである。こうした考え方のデザイナーたちは、マチュー・ルアヌール(訳注:科学、アート、テクノロジーなど多彩な分野で活躍するフランスのデザイナー)の巧妙にハイテク化されたデザインのように、イノベーションを飼いならして、モノが人々の生活の中に存在することを正当

化し、モノが確実にその価値と意味を届けられるようにする。こうしたデザイナーたちは、人々の幸福(ウェルビーイング)に配慮し、日々の慌ただしい日常に、健全な行動を取り戻すのを手助けしてくれる――マリー・ヴィルジニー・ベルベのナルコ・オフィス・カプセル（Narco office capsule）も、その一例だ。

　チャールズとレイのイームズ夫妻が1968年に有名な映画『Powers of Ten（パワーズ・オブ・テン）』（訳注：「10のべき乗（10^n）」の意）を制作して以来、ヒューマンスケールの概念は大きく変化した。なぜなら、人間の知覚が技術によって、拡張・増大されたからである。距離は、かつての距離とは異なり、時間もまた然りだ。時間の幅はアト秒（10^{-18}秒、すなわち水素原子3個分の距離を光速で進むのに要する時間）からロング・ナウ（訳注：超長期的思考）まで拡がっている。このロング・ナウの概念に感銘を受けたダニー・ヒルズは、1万年というスパンでものごとを考えていくことを推進するために、「ロング・ナウ協会」を設立した。その専門家の中には、月に2回、東京とニューヨークを行き来するのをルーチンワークにしている人たちもいれば、どんなときも自分の地位を誇示することなく、さまざまな地域(タイムゾーン)を行き来する人たちもいる[iii]。実際、誰にとっても、「いつ・どこで」を特定することは難しくなった[iv]。古代ギリシアの時間に対する考え方には、クロノスとカイロスという互いに異なる概念がある。クロノスとは、日時計によって示される連続する時の流れという普遍的概念であり、カイロスとは、個人が環境に順応して成長することを促す主観的な瞬間である。クロノスをありがたがる人はいなくても、カイロスを好み、人生を決定づける個人的な瞬間を記録して共有したい、という衝動を感じる人はいるだろう。そうした衝動こそが、ウェブログやタグ付けしてマップ化したデジタル日記を公開する原動力なのだ。ペットの名前からお気に入りの朝食まで、個人情報を過剰に公開することがよくエチケットの点で議論となるが、オンライン上に日々の個人情報を強迫観念的に記録するという行為には、自分のひらめきや、時間や記憶、生活に関する個人的体験を、従来通りのクロノス時間で動いているグローバルなネットワーク上にアップして共有しようとする人々の試みが示されている。データ記憶容量が著しく増大し、新しいソフトウェアは使い勝手が良くなったので、私たちはゆったりとくつろいだまま、すべてを思い出せるようになった[v]。月経期が不安定でも女性の健康に支障はない、という意外な発見から、健康に支障のない範囲で最大限に睡眠時間を減らすことを目標とする研究、さらには人間の寿命に関する議論まで――現在の少なくとも1.5倍まで伸ばせるという説もある――今、議論の的となっているのは、社会から押しつけられている時間のリズムを変革して、カスタマイズしたりパーソナライズする方法だ。

現代の技術が提供するあらゆる可能性を利用しながら、デザインの力で人々の充実した人生をサポートするためには、デザイナーは人間とモノの双方を、しなやかで伸縮自在（エラスティック）なものにしなければならない。単にAからBを通ってCまで直線的に到達するだけでなく、いくばくかの想像力に富む思考が必要とされる。そのために、いくつかのデザイン原則を利用することができるだろう。今日、繰り返し取り上げられるデザインのテーマは、ハイテク機能を備えたものをより多く、調和のとれたかたちで人々に届けるために、人間の感覚を深く関与させる、ということである。ジェームズ・オージェとジミー・ロワゾー、そしてスサーナ・ソアーレスが行った嗅覚に基づくプロジェクト、あるいはエイアル・バースタインとミシェル・ゴーラの共感にインスパイアされた作品は、いずれもテクノロジーの、人間の感覚を覚醒させて識別能力を深める能力を実証している[vi]。…

　オランダのデザイン・アカデミー・アイントホーフェン（人道的デザイン、持続可能なスタイル、インテリア／インダストリアル／アイデンティティ・デザインなどの大学院コースがある）や、ロンドンの王立芸術カレッジ（RCA）といったデザイン・スクールの講座が焦点を当てているのは、感覚と官能、アイデンティティ、記憶、そして人類の歴史と同じくらい古くから人間の生活の中心を占めてきた、生死、愛、安全、好奇心といった要素など、テクノロジーの進歩のスピードにより、火急の課題となったものである。これらのテーマを構成する要素は、いわゆる人間中心のデザイン――機能主義的工業デザイナーが50年前に、モノから「ユーザー」に関心を向けるために使った概念――とは異なっている。テクノロジーの進歩は果たしてどれくらいの自由をもたらすのか――その自由の程度を形態（フォルム）で示し、意味を持たせるという偉大な力を、デザインは新たに持つようになった。そのことに対する重い責任を思い起こさせるのが「ユーザー」なのだ[vii]。このような全体論的アプローチを取るためには、鋭い分析力と批判力を育て、新しく信頼できるデザイン論を確立する必要がある。王立芸術カレッジでデザイン・インタラクションズ専攻（the Design Interactions Department）の責任者を務めるアンソニー・ダンは、「クリティカル・デザイン」の重要性を説いた。ダンの定義によれば、「クリティカル・デザイン」とは、「プロダクトが日々の生活で果たしている役割に対する、狭い社会通念や先入観、既成事実に挑戦するための手段として、デザインを用いること」である[viii]。この新しいタイプの実践は「討論のためのデザイン（ディベート）」と呼ばれるようになったが（訳注：さらにその後「スペキュラティヴ・デザイン」と呼ぶようになった）、必ずしも直接「役立つ」モノにつながるわけではない。むしろ、「デザイナーの思考」という皿に盛られた、エキゾチックな料理のようなものだ。自

分たちは生活にぴったり合うモノを、どれくらい真剣に望んでいるのだろうか——人々がそう自問するのを手助けできなければ、「討論のためのデザイン」は役に立たない。ノーアム・トランが創作した空想の個人用家電「Accessories for Lonely Men（寂しい男たちのためのアクセサリー）」、携帯電話の在り方を問うIDEOのショートムービー「Social Mobiles（ソーシャルモバイル）」がそれぞれ言及しているのは、ワイヤレス・コミュニケーション時代の孤独と新しいエチケットだ。確かに、新しいデザインの携帯電話を欲するよりも、こうした熟慮が必要だろう。

　実際、テクノロジーはますます多くの選択肢を提供しているが、多くの人々が認めているように、私たちの生活で必要とされるのは、もっと少ないモノであって、もっと多くのモノではない。この極めて簡潔な信念が、世界中のデザイナーたちの多様ではあるが一様な理想主義的努力——私たちの生活に、自然由来のエネルギーや資源による経済を導入しようとする努力——を結びつけている。人間の暮らしと新しいテクノロジーの間のバランスを取ることに加えて、今日のデザイナーたちは、自分の作品が環境に及ぼす影響をも考慮しなければならない。オーガニックデザインは、その時代時代で、さまざまなニュアンスを持っているが、最も現代的な意味では、オーガニックデザインには、自然の形態と構造を熱心に研究することだけでなく、自然の経済的なフレームワークとシステムを解釈することも含まれる。こうした考えが生まれたのは、より少ない物質とエネルギーでより効率的になる必要がある、という認識が急速に高まったからである。いくつかの要因によって、現代のオーガニックデザインは、過去のものとは根本的に異なっている。その要因の中で突出しているのがコンピュータであり、コンピュータが複雑系を制御する能力によって、以前は不可能だったレベルで、自然の形態と構造を把握できるようになった。さらに、自然のリソースをより思慮深く経済的に管理することが差し迫って求められたことにより、現代の思想家や活動家は責任を感じるように——少なくとも責任感というバッジを付けたふりだけでもするように——なった。その傾向は、DNAという言葉や「—の風景」を意味する接尾辞"-scape"——たとえば"home-scape"（家庭の風景）というように、有機的に統合された意味を表現するのに使われる——が流行ったことにも見て取れる。また、生物学に影響を受けた用語、たとえば"cellular"（訳注：セルラー、「細胞状の」の意）などを使って、新興宗教、照明システム、建築物といった実体（エンティティ）の有機的な骨組みを説明することも流行している。「ウイルス」という言葉までもが、うまく感染して自己複製するデザインやコミュニケーション現象を示す言葉として、ポジティブな意味を獲得した。

3 ― 未来をコード化する

しかしデザインに関しては、その程度の責任では十分ではない。英国のデザイン・カウンシルの年次報告書によれば、製品、サービス、社会インフラが環境に与える影響の80パーセントは、デザインの段階で決定づけられる[ix]。デザインの責務は、バイオミミクリー・アルゴリズム、コンピュータデザイン、ナノテクノロジーなど現在はまだ実験段階にあるツールの開発に、直接的に取り組むことにある[x]。特にナノテクノロジーは、細胞、分子、銀河などに見られる、自己組織化の原則の可能性を示してくれる。あるモノ（オブジェクト）の構成要素（コンポーネント）に少し力を加えるだけで、そのモノたちがまとまって、異なる構造に再編成するとしたら、そのことは環境にも──エネルギーや資源の消費削減の観点からも──大きな影響を及ぼすだろう。「ナノテクノロジーによって、新しい素材や構造が、原子単位または分子単位で構築することができる」と、ペンシルベニア大学の優れたエンジニア、セシル・バーモンドは、「ナノテクノロジーとデザイン」の講義の冒頭で説明する。その一方で、建築家のクリス・ラッシュとベンジャミン・アランダは、アルゴリズムは「マクロなものであり、ステップの積み重ねであり、パン焼きのレシピにも似たものである」と説明する。リチャード・ジョーンズはその著書『Soft Machines（ソフトマシーンズ）』を補足するブログで、医学をはじめとするさまざまな分野におけるナノテクノロジーの可能性を強調した。ジョーンズは「細胞に分化を促して、特定の器官の特定の形状に変化させる」ことに言及するとともに、ナノテクノロジーが、持続可能なエネルギー経済に対して有益である理由を列挙した[xi]。

　これらのツールはすべて、オブジェクトに基礎的ではあるが詳細な指示を与えることで、オブジェクトがネットワークとシステムの中で相互接続し、発展していくようにしている。これこそ、デザインが向かうべき、最も強力で新しい方向である。伝統的なデザインは既存の素材を切り落とすことで造形しようとするか、もしくはせいぜい、抑制して適用させようとするものだが、コンピュータによるデザインやナノデザインは、まるで胎児やクリストファー・ウェブケンの『New sensual Interfaces（新しい官能的なインターフェイス）』のコンセプトモデルのようにオブジェクトが生成されたり、チャック・ホバーマンのレスポンシブル・アーキテクチャー（応答する建築）「Emergent Surface（現れる表層）」のように、オブジェクトがさまざまな環境に適応するのを見ようとしている。

　デザイナーたちが、社会の進化にますます必要となる役割を率先して引き受けるようになると、異分野の相互交流が引き起こす驚くべき波の真っただ中に立つことになる。デザイナーたちが始めたデザイン中心の学際的な会議は何十年も前からあるが[xii]、デザイン以外のコミュニティからのデザイナー

に対する貢献の要請も、ごく最近になって始まった。デザインは新しいテクノロジーとその方向性を習得して適応するために、多くの専門領域——コミュニケーションからインタラクションまで、あるいはプロダクトデザインからバイオミミクリーまで——に手を広げてきた。その一方で、均整のとれたエージェントとして、社会の変革を担うための真の実力を身に付けるために、デザイナーは経済学、人類学、生物工学、宗教、認知科学にも触れて、今日必須とされているテーマの一部だけでも知っておくべきである。デザイナーは研究と生産の仲介者の役割を担っているので、しばしば学際的なチームにおける重要な通訳ともなる。そしてデザインの対象(オブジェクト)について考えるだけでなく、シナリオと戦略を考案することも求められる。この責任を引き受けるためには、デザイナーは確固たるデザイン理論の土台——現在はまだ存在しないが——を築き、明敏なジェネラリストにならなければならない。そうなって初めてデザイナーが、現代文化に必要な分析と統合、そして社会の新たな実践的知性の貯蔵庫(リポジトリ)として、比類ない地位(ポジション)を得ることになるだろう。

1　コレクションの購入に関して、さらに詳しくは、以下の映像を参照。
　"Why I Brought Pac-Man to MoMA,(パックマンをMoMAのコレクションに加えた理由)" *TED*, May 2013, http://www.ted.com/talks/paola_antonelli_why_i_brought_pacman_to_moma.
2　以下参照：Paola Antonelli, "Designers on Top," Eyeo (lecture, Minneapolis, June 5, 2012), https://vimeo.com/44467955.

i　スローフードの運動は、「本物」の食の楽しみを復活させるために、1986年にイタリアで始まった。この運動が非常に成功したことから、「スロー」という概念は生活のあらゆる領域に——都市運営、教育、金融分野にまで——広がっている。
ii　グラフィックデザイナーでありコンピュータ科学者であるジョン・マエダは、MITメディアラボの研究担当副所長を務めたが、人とモノとのコミュニケーションを容易にするために、シンプルさに基づいた成熟したプラットフォームを研究している。これにはMITメディアラボばかりでなく、オランダの大手電機メーカーのフィリップスもかかわっている。同様の考え方を示しているのは、ジェームズ・スロウィッキーが2007年5月28日付『New Yorker(ニューヨーカー)』誌に寄稿した「特徴の提示(Feature Presentation)」と題した論評だ。この論評でスロウィッキーは、多すぎる機能が災いしてモノの人気が低下する現象、いわゆる「フィーチャー・クリープ(訳注：顧客の要望に応じて予定外の機能を次々と追加すること)」について論じている。
iii　ウェブサイトによれば、「ロング・ナウ協会は01996*年に…極めて長期的な文化機関の源になるために設立された。ロング・ナウ協会が望んでいるのは、「より早く」を求める今日の文化とは対照的な意味や価値を提供することで、長期的な思考を一般化し、次の1万年というフレームワークに対する責任を創造的に育てていくことである。…*ロング・ナウ協会は5桁の西暦を使っている。余分につけられたゼロは、万年紀(千年紀の10倍)にわたるバグを、次の約8000年で解決するためのものである」。

iv ドバイに行くときは水着だけでなく、お気に入りのスキーゴーグルも忘れないようにしよう。気温40℃を超える戸外から逃れて、スキードームの完璧なパウダースノーのスロープで滑降レースを楽しむチャンスもあるからだ。マクドナルドのドライブスルーで注文するときは、注文を受けている相手がブースの中にいるなんて勘違いをしないように——相手はムンバイにいるかもしれない。コールセンターというアウトソーシングは、時間と空間の新たな使い方を確立することに、大きく寄与した。

v 『New Yorker（ニューヨーカー）』誌2007年5月28日号に掲載された、アレック・ウィルキンソンの記事「これ覚えている？　人生のすべてを記録するプロジェクト」によれば、かの偉大なコンピュータ科学者ゴードン・ベルは1998年に、自分の全人生——子どもの頃に描いた絵から、健康診断書やコーヒーカップまで——をデジタル化して保存しようと試みた。プロジェクトは今も進行中である。

vi 人間の五感の領域で驚くべきことが起きている。たとえば、科学者と技術者は聴覚と、その利用されていない潜在能力に着目している。ソノサイトロジー（訳注：sonocytology、「音響細胞学」の意）の実験では、細胞が立てる音を聞く——正確には、ソノグラフ（訳注：音やその他の振動を図示する装置）を解読することで、癌を診断しようとしている。UCLAの化学部門の教授、ジェームズ・K・ギムゼウスキーとアンドリュー・E・ペリングは、イースト菌の細胞がナノスケールで振動することを2002年に発見した。この振動を増幅すれば、人間の聞き取れる音になる。また、嗅覚に関しては、イヌが人間の呼気から、どれくらい正確に癌の臭いをかぎ分けることができるかという実験も行われている（マイケル・マカロック、タデウス・ジェジエルスキー、マイケル・ブロフマン、アラン・ハバード、カーク・ターナー、テレサ・ジャニッキ「初期および末期の肺癌と乳癌における犬の嗅覚検出の診断精度」*Integrative Cancer Therapies* 3 [March 2006]: 30-39）。

vii こうした姿勢の擁護者が、著名なデザイン評論家のドン・ノーマンである。ノーマンの論評は、プロダクトデザイナーを直接の対象とするものである。

viii アンソニー・ダン、『Domus（ドムス）』誌889号（2006年2月）とのインタビュー：55頁。さらに詳しくは、王立芸術カレッジのデザイン・インタラクションズ部門を紹介するウェブページに、以下のように書かれている。「多くの場合、デザイナーは世の人々（ピープル）を「ユーザー」と呼ぶときもあれば、「消費者」と呼ぶときもある。デザイン・インタラクションズでは、ユーザーとデザイナーは両者ともに、なによりもまず人々であると考える。すなわち、デザイナーである私たちは、私たち自身のことを面倒な人間——デザイナーの世界と同じくらい厄介なテクノロジーが介在する、消費者の傍らを動き回っている面倒な人間であると思っている。デザイン・インタラクションズ専攻では、インタラクションは私たちの手段であるかもしれないが、私たちの主要なテーマは人々である。その人々とは、分類も定義もできるものではない。私たちは、矛盾していて、不安定で、常に驚くべき存在である。これを念頭に置いて、ユーザーとデザイナーという人々が抱える複雑性と課題に、そしてインタラクションデザインの分野に、全力で取り組まなければならない」。

ix Design Council, *Annual Review* 2002 (London: 2002): 19.

x Biomimicry.netのウェブサイトの説明によれば、「バイオミミクリー（バイオ＝生物、ミミクリー＝模倣する）とは、人間の問題を解決するために、自然の最高のアイデアを研究し、そのデザインとプロセスを模倣することを目指す、デザイン分野である」。バイオミミクリー協会と会長のジャニン・M・ベニュス（1997年の著書『Biomimicry（邦題：自然と生体に学ぶバイオミミクリー、オーム社、2006年）』は、この研究分野の知名度を上げるのに貢献した）は、この分野に興味を持つデザイナーや企業にさまざまな情報を提供し、自然を観察して、そこから得られる経済的な知恵を問題解決——日常的な問題から、資源の浪費の抑制といった大きな問題まで——に活かす方法を推進している。

xi アラップ社（Arup）のエンジニア、セシル・バーモンドは、ジェニー・セービンのアシストを受けながら、ペンシルベニア大学建築学部のスクール・オブ・デザインで教えている。本文の引用は、2007年春期のシラバスによる。引用に続いて書かれているのは以下のとおり。「"ナノ"という接頭辞は、10億分の1という意味である。したがって、1ナノメートルは10億分の1メートルである。抗生物質としても役立つシリコン・トランジスタやプラスチックなど、ナノテクノロジーは21世紀に大きな影響を与えるだろう。その範囲は、病気の治療のために人体に注入できるナノスケールの機械から、人工臓器や人工器官の生成、さらには電子的コンポーネンツをあらゆる方法で自己組織化することまでに及ぶ。特に電子部品は、有機的組織のように機能し、優れた素材として、新たな方法で機能するだろう」。クリス・ラッシュとベンジャミン・アランダは、2007年3月14日の著者との会談で、建築におけるアルゴリズムの役割に言及した。このテーマについては、彼らの著書『Tooling（ツーリング）』(New York: Princeton Architectural Press, 2005)でさらに詳しく述べられている。ナノテクノロジーが将来、本当に役に立つかどうかについて、さらに詳しく知りたい人たちにとっては、リチャード・A・L・ジョーンズのブログ（www.softmachines.org）が貴重な情報源である。

xii 筆者が個人的に好きな会議はごくわずかだが、ここにその名を挙げておきたい：the International Design Conference in Aspen（伝統ある会議だったが、すでに消滅している）、the TED (Technology, Entertainment, Design、リチャード・S・ワーマンが設立し、現在はクリス・アンダーソンが運営している)、Doors of Perception（ジョン・サッカラが設立し、運営している）。

Hugh Dubberly

1987年、アップルに勤務していたヒュー・ダバリーは、『Knowledge Navigator（ナレッジナビゲータ）』という未来予測映画のストーリーを共同で執筆した。この映画が予測したのは、タブレット・コンピューティングの未来像だけでなく、個人の仕事や私生活でインターネットが中心的役割を果たすようになることだった[1]。当時のダバリーは、主に普通のコーポレート・コミュニケーションやブランディングを手がけていた。しかし『ナレッジナビゲータ』の制作を通じて、未来のデザイナーは複雑にネットワーク化された環境や階層的なエコシステムに対応しなければならないことをダバリーは理解するようになった。ダバリーは当初はアップルで、次いでネットスケープで、そして最終的には自身のコンサルタント会社、ダバリー・デザイン・オフィスで、インタラクションデザインに熱心に取り組んでいる。以下に取り上げる論評でダバリーが主張しているように、製造の世界から育ったデザインの価値とアプローチが変化しつつある。生物学（バイオロジー）の時代に入るにつれて、デザインとデザイン教育は有機的（オーガニック）システムモデルにも目を配らなければならなくなっている。

DESIGN IN THE AGE OF BIOLOGY:
SHIFTING FROM A MECHANICAL-OBJECT ETHOS
TO AN ORGANIC-SYSTEMS ETHOS

生物学(バイオロジー)の時代のデザイン
機械とオブジェクトの精神(エトス)から、有機的(オーガニック)システムの精神へ

ヒュー・ダバリー | 2008年

20世紀の初頭、物理学に対する理解は急激に変化した。そして今、生物学(バイオロジー)に対する理解も急激に変化している。

フリーマン・ダイソンは、次のように述べている。「21世紀後半、バイオテクノロジーが私たちの暮らしと経済活動を支配するだろう。ちょうど20世紀後半に、コンピュータテクノロジーが私たちの暮らしと経済活動を支配したのと同じように」[i]。

生物学は近年、主に情報に関する分野で発展している。有機体がいかにコード化されているか、いかに記憶、再生、伝達、表現がなされているか、いかにゲノムをマッピングし、DNAシーケンスを編集し、細胞のシグナル伝達の経路をマッピングしているか。急速な工業化に伴い、物理学に対する理解が変化したことが、世界に対する視点の変化や、世界の中での自分の立ち位置に対する視点の変化という、重要な文化的転換につながった。モダニズムもこの流れから生まれた。同様に、生物学に対する理解が変化したことで、新しい産業が誕生し、重度な文化的転換がもう一度巡ってこようとしている。そのときもまた、この世界、そして自分の立ち位置に対する視点が変化するだろう。そのプロセスはすでに始まっている。かつてはコンピュータを機械的知性として考えていたが、最近ではコンピュータ・ネットワークを説明するのに、もっと生物学的な言葉——バグ、ウイルス、アタック、コミュニティ、社会的資本(ソーシャルキャピタル)、信頼(トラスト)、アイデンティティ——が使われるようになっている。

デザインはどのように変化しているのか

過去30年間にわたって、電子情報技術の存在感が高まったことが、デザインの実践とその流れを変えてきた。デザイナーが使う制作手段の変化(ソフトウェア・ツール、コンピュータ、ネットワーク、デジタル・ディスプレイ、プリンタ)は、生産のペースと仕様の性質を変えた。しかし生産手段は、実務に関するデザイ

ナーの考え方を大きく変えることはなかった。ある意味、グラフィックデザイナーであるポール・ランドの「コンピュータは鉛筆と同じで、単に別のツールというだけだ」という言葉は、コンピュータはデザインの本質を変えていないことを示唆した点で、正しかったと言えよう[ii]。

しかし「生産手段としてのコンピュータ」を語るだけでは、話はまだ半分だ。残り半分は、「コンピュータ＋ネットワーク＝メディア」についてだ。

デザイナーが使う手段の変化（インターネットとその関連サービス）は、デザイナーが作る作品を変え、作品が流通して消費される方法を変えた。新しいメディアは、デザイナーの仕事の実践に対する考え方を変え、新しいタイプの仕事を生み出した。多くのデザイナーたちにとって、「何を、どうデザインするか」という問題は、一世代前とは全く異なるものになってしまった。

デザインすることと電子的メディアは、生物学(バイオロジー)とどのような関係があるのか

現在実践されているデザインは、主に情報に基づき、情報処理とネットワーキングの技術にどっぷりつかっている。デザインと生物学はともに、情報の流れと多数のレベルで動作しながら、システム内の複数のコミュニティのバランスを取るための情報交換を行うアクターのネットワークを、ますます重視するようになっている。現代産業としてのデザインは、産業革命とともに生まれた。デザインは長らく製造業と結びついて、改良版の生産やヒット作の再生産を行ってきた。計画と準備（つまりデザイン）のコストは、機械設備、原材料、製造、流通のコストよりも小さかった。しかしデザインのミスによる損失は製造過程で数千倍にも膨れ上がり、修正は難しく、費用も高くついた。

製造の実態は、ある種のデザイン設計へとつながり、さらに一連の価値観や考え方へとつながった。そのデザインの現場では、ある種の見識やモノづくりの哲学——つまり、機械とオブジェクトの精神が受け継がれていた。

現在、ソフトウェアとサービス業が経済の主流となり、製造業の地位はもはや支配的ではない。ソフトウェアとサービスの分野での商品開発の実態は、製造業での製品づくりとは大きく異なっている。

ソフトウェア（と「コンテンツ」）のコストは、ほとんど計画、準備、コーディングの段階で発生する。つまりはデザインのコストである。機械設備、原材料、製造、流通のコストは比較的小さい。たった1個のソフトウェアの「完成」が遅れるだけで、大変な損失となる。顧客は最新版を期待して、ディベロッパーのQA（品質保証）チームの一翼を担うことを受け入れ、「バグ」を見つけ、次の「パッチ」で修正できるようにする。

サービス業もまた、ハードウェアの製造業とは性質が異なる。「サービスとは、インタラクションを通じて、体験を創造する活動またはイベントである。そしてインタラクションとは、提供された時点から共同で創作されるパフォーマンスである」[iii]。サービスは概ね形のないものであり、プロセスであるとともに最終製品でもある。さらにサービスとは、ふれあいを重ねることで生まれる、一連の体験である。

製造業が独自の精神を形成したように、ソフトウェア産業とサービス産業の発展もまた、独自の精神を形成した。ソフトウェア産業とサービス産業の現実は、ある種のデザインへとつながり、一連の価値観や考え方へとつながっている。そのデザインの現場では、ある種の見識やソフトウェア産業とサービス産業の哲学——つまり、有機的システムの精神が受け継がれている。

変化のモデル

機械とオブジェクトの精神から、有機的システムの精神へ変化する際の様相についてコメントした批評家たちもいる。本稿では、一連のモデルをまとめて、変化を概説し、両者のエトスを比較する。

モデルは「時代分析」のフォームを使って提示する。ふたつ以上の時代（たとえばすでに明らかになっている時代または指定された期間）をマトリックスの列にして示し、時代を横断して変化し、時代を特徴づける質と規模を行にして示す。

変化の性質を特徴づけるために、時代は完全に二分して構成する。しかし体験は通常、より流動的であり、連続量として両極の間のどこかに存在する。

漸進政策（インクリメンタリズム）の終結　　　　　　　　　　出典：ジョン・ラインフランク

（過去からの逃避）から	（未来の発明）へ
機械論的世界観	生態学的（エコロジカル）で進化的な世界観
景観の荒廃	景観の再生
表面的新規性	内発的構造
孤立した専門家	コラボレーション
有形の資産	無形の資産
強化・統合	フロー

ジョン・ラインフランクがまとめた膨大な変化の概要は、序論としても総論としても有用である[iv]。ラインフランクは、上記の精神の変化に似た、世界観の変化を説明した。

ラインフランクのモデルを拡張すれば、いかにしてモノは存在するようになるか、デザイナーとクライアントの役割は何かを説明できるかもしれない。

組織の原則　　　　　　　　　　　　　　　　　　出典：ヒュー・ダバリーとポール・パンガーロ[v]

	機械的オブジェクト	有機的（オーガニック）システム
経済的時代	産業時代	情報時代
パラダイムの命名者	ニュートン	ダーウィン
メタファー（比喩）	時計仕掛け	エコロジー
価値観	シンプリシティ志向	複雑性を受け入れる
コントロール	トップダウン	ボトムアップ
開発	外部から 外部によって組み立てられる 作られる	内から 自ら組織化する 育てられる
デザイナーの立場	作者	触媒（ファシリテータ）
デザイナーの役割	決定すること	同意を築くこと
クライアントの立場	オーナー	世話役（スチュワード）
関係	承認を求める	会話
終了条件	ほぼ完璧	今のところ十分
結果	より決定的に	意外性がある
最終状態	完成	適応もしくは進化中
速度（テンポ）	改訂	絶え間ないアップデート

ユーザーに対する関心

ラインフランクが指摘したように、デザイナーは、孤立した専門家からコラボレーターへと変わりつつある。デザイナーと社会の構成員との関係も、専門家‐お客様の関係から、ホルスト・リッテルが言うところの「無知（または専門知識）の対称性」——プロジェクトの目標を決定する際、すべての構成員の意見は平等に有効である——へと変化しつつある[vi]。リズ・サンダーズも、時代はわずかに異なるが、よく似た議論を提示しており、人間中心もしくはユーザー中心のデザインを超える動きを紹介している[vii]。

デザイナーとオーディエンスの関係　　　　　　　出典：リズ・サンダーズ

	過去	現在	出現中（エマーシング）
デザイン・パラダイム	専門家主導	人間中心	ファシリテイテッド・ワークショップ
観衆（オーディエンス）の役割	顧客	ユーザー	参加者
活動	消費	体験	共同制作
	・店舗	・使用	・適合/修正/拡張
	・購入	・対話	・デザイン
	・所有	・コミュニケート	・制作（メイク）

共同開発もまた、オープンソース・ソフトウェアの基本的条件である。エリック・レイモンドは次のように述べている。「ユーザーを共同開発者として扱うことは、混乱を最小限に抑えて、早急にコードを改善し、誤りを取り除くための道筋となる。極めて高度なデザインの場合でも、制作物に近いデザイン空間を何気なく通り抜けていく多くの人々を共同開発者とすることは、非常に価値のあることだ」。レイモンドはまた、「1人の天才または少数の賢者たちが孤高のうちに綿密に築き上げた伽藍(カテドラル)」と「異なる課題とアプローチでごった返している巨大なバザール」を対比させたことでも有名である。レイモンドは、伝統的な「演繹的」アプローチは、「利己的なエージェントの自動修正システム」によって打ち負かされることを示唆した[viii]。

伽藍 VS. バザール

出典：エリック・レイモンド

商用	無償使用可
独占所有物	オープンソース
少数の賃金労働者	多数のボランティア
厳しい管理体制	ゆるいつながり
階層的	分散型の査読（ピアレビュー）
逐次プロセス	大規模な並行デバッギング
長期の開発サイクル	頻繁なリリース

サービスデザインの台頭

工業時代から情報時代への変化は、製造業経済からサービス経済への変化を部分的に反映したものでもある。『Wired（ワイアード）』誌の前編集長ケヴィン・ケリーはこう言っている。「商品は、あたかもサービスであるかのように扱われるのがベストだ。肝心なのは、顧客に何を販売するかではなく、顧客のために何ができるかだ。モノが何であるかではなく、それが何をしてくれるのかが重要なのだ。フローはリソースよりも重要になる。そして、行動も重要である」[ix]。

シェリー・エヴェンソンは早くからサービスデザインの重要性を認識し、この分野を開拓し、米国のデザイナーをリードした。そして、伝統的なビジネスプランニング手法とサービスデザイン手法を対比するフレームワークを提供してきた。そのフレームワークは、本書でも取り上げた精神の大変化と軌を一にする。

開発モデルにおける変化　　　　　　　　　　　　　　　　　　　出典：シェリー・エヴェンソン[x]

	製品	サービス
時代	計画的	創発的
重視すること	正しい戦略を発見する	消費者を理解する
成長	トップダウン	オーガニック
手法	逐次的	並列的
顧客への届け方	自前で行う	顧客と共同で行う

　一般的に言って、個人が人工物をデザインした場合、その責任は概ね個人に帰す。しかし、システムデザインの場合は当然のことながら、責任を取るのは複数の人員だ（多くのデザインの専門家が含まれることが多いため）。ソフトウェアシステムやサービスシステムのデザインの場合、多くのアーティファクト、タッチポイント、サブシステムを、連携するシステムの集合体に適応させなければならないので、複数のデザイナーが必要となるのは自明のことだ。たとえば、「ウェブベースのサービス」や「ハードウェア、ソフトウェア、ネットワーク化されたアプリケーションの統合システム」は、多くの専門家から成る開発・管理チームを必要とする。

　デザイナー個人が、個人的な人工物を作った場合、その作品は「ハンドクラフト」と評されることが多い。その対照として、ポール・パンガーロと筆者が提案しているのは、「サービスクラフト」という言葉である。それは「デザイン、マネジメント、進行中のサービスシステム開発」を表現している。ハンドクラフトのデザイン実務と、サービスクラフトの設計実務は大きく異なる。チームを組織し、目標について注意深く意見を集約し、期待値を定め、プロセスを定義しながら、プロジェクトの状況に応じて方向転換を図らなければならない。さらに注意を払うべきは、新しい共通言語が生まれる機会を醸成し、サービスと参加者がともに進化できるようにすることである。

デザインの実践における変化　　　　　　　　　　　　　出典：ヒュー・ダバリー、ポール・パンガーロ

	ハンドクラフト	サービスクラフト
テーマ	モノ	行動
参加者	個人	集団
思考	直観	熟慮
言語	独特	共有
プロセス	暗黙	明確
仕事の本質	具体的	抽象的
重要なスキル	製図	モデリング
構築	直接	間接

3 ― 未来をコード化する

また、次のことに注意しなければならない。「ハンドクラフトはすたれることもなければ、サービスクラフトとハンドクラフトが袂を分かつこともない。ハンドクラフトはサービスクラフトにおいても、一定の役割を果たしている（ソフトウェア・アプリケーションの開発では、コーディングはハンドクラフトの形態をとどめている）。サービスクラフトは行動に焦点を絞る一方で、人工物を使って行動を支援する。サービスクラフトはチームを必要とするが、チームは個人に依存する。ハンドクラフトをサービスクラフトと置き換えることはできない。むしろサービスクラフトは、ハンドクラフトの上に別の層を拡張または増築したものである」[xi]。…

持続可能（サステナブル）なデザイン

「機械的オブジェクト」と「有機的システム」に二分化する考え方は、生態学（エコロジー）に関する議論でもはっきりと現れている。今でも経済の大半は、製品——最終的には「捨てる」ことになるものだ——を買ってくれる「消費者」に依存している。しかしウィリアム・マクダナーとマイケル・ブラウンガートは、「捨てる」ということはなく、自然においては「廃棄物は食糧である」と指摘する。そして、「ゆりかごからゆりかごへ」のサイクルでモノを使うべきだとして、製造業者に製品をリースして再利用することを薦めている[xii]。マクダナーとブラウンガートの主張は、サービスとしての製品について考えるための、もうひとつの重要な視点である。

建築家もまた、分解可能で再構成可能な設計を始めている。ハーマン・ミラーは最近、プログラム可能な環境を主張する著作を出版した。造られた環境には「しなやかさ」が必要であると主張し、建築デザインを論じながら『伽藍とバザール』で用いられた言葉を繰り返している[xiii]。

今や、持続可能なデザインは、デザイナー、製造業者、そして社会全体が強い関心を持つべき問題である。同様に、ソフトウェアとサービスを設計するためのシステム思考にも、持続可能なデザインが求められている。このことが、デザイン教育へのアプローチを変えようとする、さらなる原動力となっている。

カルガリー大学でデザインを教えているスチュアート・ウォーカー教授は、次のように述べている。「持続可能な生き方と両立するデザインや製品を実現するために、新しいモデルを開発したいなら、新たな状況に対処する方法を根本的に変えるしかない。既存のモデルと格闘して修正しようと試みることは、効果的な戦略ではない」。

デザインの再構築

出典：スチュアート・ウォーカー[xiv]

従来のデザイン	持続可能なデザイン
工業デザイン	機能的なオブジェクトのデザイン
製品デザイン	物質的文化の創造
専門化	即興
従来的（コンベンショナル）	不確実、不快
プロフェッショナル	アマチュア、ディレッタント（愛と楽しみにより行動する趣味人）
特殊	総体的、統合的
機器による（インストゥメンタル）	本来的に備っている
問題解決	実験的
解答	可能性
演繹的なデザイン	偶然的なデザイン

早い段階での並行変化

機械とオブジェクトの精神から、有機的システムの精神へと変化する現在の動きは、かなり早い段階から予測されていた。

1960年代中頃、建築家とデザイナーは、戦中・戦後の大規模な軍事的エンジニアリング・プロジェクトの成功例を参考に、「合理的」なデザイン手法に注目した。こうした手法は、目的がはっきりしている軍事プロジェクトには効果的だが、目的が複雑で対立さえする社会問題に直面すると、うまくいかないことが多かった。たとえば、ミサイル建造に適した手法が、大規模な都市再開発プロジェクトに適用されたが、プロジェクトの根底にある、解決したかった社会問題にはうまく対処できなかった。

ホルスト・リッテルは第2世代の設計方法論を提案し、時代の動向を効果的に見直しながら、「厄介な問題」について対話する役割をデザインに割り当てた[xv]。リッテルの提案はデザインの世界にとっては遅すぎたか、あるいは早すぎた。デザインの世界はすでに「ポストモダニズム」に進んでいたが、インターネットにまだ出会っていなかったからだ。

リッテルの研究はコンピュータサイエンスに対する世間の注目を集めた（リッテルは他に先駆けて、デザインの立案にコンピュータを使った）。コンピュータサイエンスの分野では、「設計原理（design rationale）」（プロジェクトに関連する問題点や議論を追跡するプロセス）は研究の一分野にとどまっているが、近年リッテルの研究は、イノベーションとデザイン・マネジメントを取り上げるビジネススクールの出版物でも注目を集めている[xvi, xvii]。

1960年代の機械論的アプローチが、1970年代の態度を引き起こした

	第1世代の設計方法論	第2世代の設計方法論
アプローチ	最適化としての設計 問題の解決 直線またはウォーターフォール（滝）	議論としての設計 目標の立案 多層的フィードバック
分野	科学 科学の一部としての設計 人工物の科学	設計 独自の分野としての設計 進化のための設計
姿勢	中立的、客観的	政治的、主観的
モード	記述的 「……であるもの」	思索的（スペキュラティヴ） 「……であるかもしれないもの」
対象期間	現在	未来
知識	事実	手段

出典：ホルスト・リッテル（チャンポリー・リーツによる）[xviii]

ポール・パンガーロと筆者が注目しているのは、リッテルが設計方法論を第1世代と第2世代に分けたことと、ハインツ・フォン・フェルスターがサイバネティックスを第1次と第2次に分けたことが、相互に重なっていることだ。サイバネティックスの焦点がメカニズムから言語へ、（外部から）観察されるシステムから観察を行うシステムへと変化したと、フォン・フェルスターは述べている。

サイバネティックスの成熟度　　　　　　　　出典：ポール・パンガーロ[xix]

	第1次サイバネティックス	第2次サイバネティックス
	単ループ型	二重ループ型
	制御ループ	学習ループ
	観察されるシステム	観察するシステム
	フレームの外側にいる観察者	フレームの内側にいる観察者
	観察者が目標を示す	参加者が目標を共同制作する
	客観性を装う	主観性を認識する

1958年、フォン・フェルスターは、イリノイ大学アーバナ・シャンペーン校にBiological Computer Laboratory（訳注：バイオロジカル・コンピュータ研究所、略称BCL）を設立した。フォン・フェルスターはロス・アシュビーを教授として、のちにはゴードン・パスクとウンベルト・マトゥラーナを客員教授として招聘した。BCLは、自己組織化システムの問題に取り組み、AI（人工知能）の機械論的なアプローチに代わる選択肢を提供した。これらの研究は、MITのマービン・ミンスキーらが引き継いだ[xx]。ある意味、フォン・フェルスターは、機械とオブジェクトの精神から、有機的システムの精神への変化が、コンピューティングとデザイン、さらにはもっと広範な文化の領域で起きることを予測していたのだ。

> デザイナーにとっての課題は、拡張可能なプラットフォームを作ることです。
> ツールを作るためのツール作り。カスタマイゼーションのための設計。
> 会話のための設計。進化のための設計。
>
> ヒュー・ダバリー、スティーブン・ヘラーによるインタビュー、2006年

こうした変化がデザイン教育に与える意味

デザインが生物学の時代に入り、機械的オブジェクトの精神から有機的システムの精神へと変化するにつれて、来たるべき変化によく備える方法を検討しなければならなくなった。最近開催されたデザイン教育に関する会議で、メレディス・デイビスは「グラフィックデザインの現場での私たちの立ち位置と、デザイン教育に関する長期的な仮説との距離」について述べた[xxi]。...

デイビスは（シャロン・ポーゲンボールとジャーゲン・ハーバーマスの主張を踏まえて）「方法を知る」ことと「現実を知る」こと──つまり、技術としてのデザインと、専門分野としてのデザインというふたつの実践モデルを区別した。この区別は、パンガーロと筆者が前に言及した、ハンドクラフトとサービスクラフトの区別と同じものだ。デイビスは次のように主張した。「大学におけるデザインのカリキュラムとその教授法は、もっぱら最初のモデル、すなわち"方法を知る"ことに基づいたものであり、デザインの現場を動かしている諸問題を認めようとしない」。

デイビスの意見とその論旨は、本章で扱った変化と密接に関係している。デイビスが主唱する変化は、新しい精神と調和するものであり、デザイナーたちが有機的システムの働きの本質を理解する助けとなり、生物学の時代に仕事をする準備を整えさせることを目指したものである。

もちろん、すべてのデザイナーが、来たるべき変化を歓迎しているわけではない。「形を与えること（フォーム・ギビング）」は、今後も、デザインの教育と実践で大きな部分を占めるだろう。ひたすらモノに形を与える者として仕事を続けることのできるデザイナーは、これからも存在するだろうか？──多分、いることはいるだろう。しかし、個人と組織が「形を与えること」と「プランニング」のどちらに注目するかを選択すればするほど、デザインの現場でもデザイン教育でも、その亀裂が拡大しつつある。あとは予測するだけだ──ある人間が、ある組織が、ある教育機関が、分裂したものたちの間に橋をかけて、分裂したものたちを凌駕できるかどうかを。

1 アラン・ケイも、ナレッジナビゲータのコンセプト作りに貢献した。ジョン・スカリーは、Educom（高等教育に関する会議）で基調講演を行った際にこの映画を初公開した。この件に関して詳しくは以下を参照：Bud Colligan, "How the Knowledge Navigator Video Came About," *Dubberly Design Office*, November 20, 2011, http://www.dubberly.com/articles/ how-the-knowledge-navigatorvideo-came-about.html.

i Freeman Dyson, "The Question of Global Warming," *New Yorker* 55, no. 10 (June 2008).
ii 筆者が1993年にカリフォルニア州パサデナのアートセンター・カレッジ・オブ・デザイン（the Art Center College of Design）を訪れた際に、ポール・ランドと交わした個人的な会話。
iii Shelley Evenson, "Designing for Service: A Hands-On Introduction," presentation at CMU's Emergence Conference, Pittsburgh, Pa., September 2006.
iv John Rheinfrank, "The Philosophy of (User) Experience," presentation at CHI 2002/AIGA Experience Design Forum, Minneapolis, Minn., May 2002.
v Hugh Dubberly and Paul Pangaro, joint course development, Stanford, 2000–2008.
vi Horst Rittel, "On the Planning Crisis: Systems Analysis of 'First and Second Generations.'" Bedrifts Okonomen 8 (1972): 390.396.
vii Liz Sanders, "Generative Design Thinking" presentation, San Francisco, June 2007.
viii Eric Raymond, "The Cathedral and the Bazaar," v3.0, 2000, available at http://www.catb.org/~esr/ writings/cathedral-bazaar/cathedral-bazaar/cathedral-bazaar.ps.（『伽藍とバザール』エリック・レイモンド著、山形浩生訳・解説、USP研究所、2010年）v3.0, 2000。以下でも入手可能。http://www.catb.org/~esr/writings/cathedral-bazaar/cathedral-bazaar/cathedral-bazaar.ps.
ix Kevin Kelly, *Out of Control*: The New Biology of Machines, Social Systems, and the Economic World (New York: Addison Wesley, 1994).（『「複雑系」を超えて：システムを永久進化させる9つの法則』ケヴィン・ケリー著、服部桂監訳、福岡洋一、横山亮訳、アスキー、1999年）
x Shelley Evenson, "Experience Strategy: Product/Service Systems," presentation, Detroit, 2006
xi Hugh Dubberly and Paul Pangaro, "Cybernetics and Service-Craft: Language for Behavior-Focused Design," *Kybernetes* 36, no. 9/10 (April 2007).
xii William McDonough and Michael Braungart, Cradle to Cradle: Remak-ing the Way We Make Things (New York: North Point Press, 2002).（『サステナブルなものづくり──ゆりかごからゆりかごへ』ウィリアム・マクダナー、マイケル・ブラウンガート著、山本聡、山崎正人訳、人間と歴史社、2009年）
xiii Jim Long, Jennifer Magnolfi, and Lois Maasen, *Always Building: The Programmable Environment* (Zeeland, Mich.: Herman Miller Creative Office, 2008)
xiv Stuart Walker, *Sustainable by Design: Explorations in Theory and Practice* (London: Earthscan, 2006).
xv 同上
xvi Jeanne Liedtka, "Strategy as Design," *Rotman Management* (Winter 2004): 12.15.
xvii John C. Camillus, "Strategy as a Wicked Problem," *Harvard Business Review* (May 2008): 99.106.
xviii チャンポリー・リーツとの個人的コミュニケーションから、2005年7月2日
xix ポール・パンガーロとの個人的コミュニケーションから、2000〜2008年
xx Albert Muller, "A Brief History of the BCL: Heinz von Foerster and the Biological Computer Laboratory," Osterreichische Zeitschrift fur Geschichtswissenschaften 11, no. 1 (2000): 9.30. ジェブ・ビショップが翻訳したものを "An Unfinished Revolution?（未完の革命?）"に再録されている。
xxi Meredith Davis, "Toto, I've Got a Feeling We're Not in Kansas Anymore...," presentation at the AIGA Design Education Conference, Boston, April 2008."に再録されている。

Luna Maurer, Edo Paulus,
Jonathan Puckey, Roel Wouters

2008年、アムステルダムに拠点を置くデザイナーたち、ルーナ・マウラー、エド・パウルス、ジョナサン・パッキー、ルール・ウッターズは、毎週火曜日の夜にマウラーのキッチンテーブルを囲むようになった。自分たちが協力し合って進めている仕事を、ある特定のメディアだけに対して使われているような言葉——たとえばグラフィックデザインとか、インタラクションデザインなどで定義することは難しいことから、自分たちの考え方を明瞭に表現するための、新たな概念を作ることにした。毎週、何カ月にもわたって議論した末に策定したのが、コンディショナル・デザイン宣言（the Conditional Design Manifesto）だった。彼らが個人的に、あるいは集団として手がける課題やプロジェクトで最も重視するのはプロセス、つまり、インプット、アウトプット、論理、そして主観だった。宣言が打ち出した原則は、そんな彼らをさまざまな局面で導くためのものとなった。コンディショナル・デザインのメンバーらはデジタルな素材と物質的な素材の両方を使いながら、厳密なパラメータを確立し、システムを起動させた。彼らのアプローチは、さまざまな順列の可能性としてのデザインを実験したカール・ゲルストナーや、ウォールドローイングのために指示を示したソル・ルウィットのやり方を彷彿とさせる[1]。しかしながら、1960年代の方法論とは異なって、マウラー、パウルス、パッキー、ウッターズたちは、システム自体が生命を持つような、そんなシステムを最終的に作り上げようと努めた。マウラーが強調したように「簡単なルールと材料から、複雑なことができるようになる。行動が起こり…システムが応答する」[2]。グループのメンバーがこの宣言で主張しているように、グループが望んでいるのは、「現在地を反映する」ことだ。コンディショナル・デザインのメンバーたちの活動は、モダニズムの一元的で形式的な概念システムを越えて、複雑な構造と行動を獲得した。それを可能にしたのが、コンピューティングの急激な発達である[3]。

CONDITIONAL DESIGN:
A MANIFESTO FOR ARTISTS AND DESIGNERS

コンディショナル・デザイン
アーティストとデザイナーのための宣言(マニフェスト)

ルーナ・マウラー、エド・パウルス、
ジョナサン・パッキー、ルール・ウッターズ｜2008年

メディアとテクノロジーが世界に及ぼした影響を通じて、私たちの暮らしは、ますます加速するスピードと絶え間ない変化を、その特徴とするようになっている。データが駆動力となっているダイナミックなこの社会は、新しい形での人間の相互関係や社会の動向に刺激を与え続けている。私たちが望んでいるのは、過去を美化することではなく、この社会の発展と自分たちの働き方を適合させて、仕事に今の時と場所を反映させることだ。社会風景の複雑さを受け入れて、それを洞察し、その美と欠点を提示することだ。

私たちの作品は、製品(プロダクト)よりも、むしろプロセスに焦点を合わせている。私たちの作品は、環境に適応し、変化を強調し、違いを示すものである。

グラフィックデザイン、インタラクションデザイン、メディアアート、音響デザインといった既存のスローガンの下で活動する代わりに、私たちはコンディショナル・デザインという言葉を導入し、この言葉をもって、私たちが選んだメディアではなく、私たちのアプローチに言及したい。私たちは、哲学者、エンジニア、発明家、神秘主義者の手法を用いて活動を行う。

プロセス

プロセスは、製品である。

プロセスで最も重要な相(アスペクト)は、時間、関係、そして変化である。

プロセスは、形態(フォルム)ではなく、形成(フォーメーション)を生じる。

私たちは予想外の、しかし相関的で創発的なパターンを探求する。

プロセスが一見して客観性を帯びている場合であっても、私たちは、プロセスが主観的な意図から生じる、という事実を認識する。

論理(ロジック)

論理は、私たちのツールである。

論理は、把握できないものを強調するための、私たちの手法(メソッド)である。

明確で論理的な設定は、その設定の範疇に収まらないように見えるものを強調する。

プロセスは条件(コンディション)を通じて生じ、私たちは条件をデザインするために論理を用いる。

わかりやすい原則を用いて、条件をデザインせよ。

恣意的な偶然性を避けよ。

差異には理由がなければならない。

ルールは制約として用いよ。

制約は、プロセスに対する視点を研ぎ澄まし、その制約内での活動を刺激する。

インプット

インプットは、私たちの素材である。

インプットは論理にかかわり、プロセスに影響を与え活性化させる。

インプットは、私たちの外部の複雑な環境——自然、社会、社会やその人間との相互作用(インタラクション)——に由来しなければならない。

簡単なルールと素材から、複雑なことができるようになる。
行動が生まれ、予測も期待もしていなかったことが起こり…システムが応答する。
実際、システムは自らをデザインするのです。

ルーナ・マウラー、ヘレン・アームストロングとのインタビュー、2010年

1 ソル・ルウィットやカール・ゲルストナーとの関係について、詳しくは以下を参照のこと。
Andrew Blauvelt, "Ghost in the Machine: Distributing Subjectivity," in *Conditional Design Workbook* (Amsterdam: Valiz, 2003), iii.vi.
2 ヘレン・アームストロングによるインタビュー、2010年10月7日
3 コンディショナル・デザインのグループに加えて、マウラー、ウッターズ、パッキーは、2012年に新しいデザインスタジオ、モニカ(Moniker)を設立した。

未来を築くデザインの思想

Brenda Laurel

ブレンダ・ローレルは、ポップカルチャーと真正面から向き合っている。ローレルが構築するインタラクティブな環境は、次世代の消費者層を越えて、その先を見据えることを、私たちに求めている。それができてこそ、社会に真の変化をもたらすことができるだろう。ローレルは主張する。「デザインとは、価値に声を与えることだ...デザイナーの価値観に連動していないデザインは、たとえ喋れたとしても、うつろな声しか出さないだろう」。[1] 1996年、ローレルはゲーム開発企業Purple Moon（パープルムーン）を共同設立した。同社の目的は、8～14歳の女の子のニーズや興味に合ったメディアを生み出すことだった。この種のマーケットは、当時のゲーム業界ではほとんど無視されていた。パープルムーンは1999年に、バービー人形で有名なマテル社に買収され、その活動を停止したが、女の子のコンピュテーションに対する興味を啓発することには成功した。パープルムーンの事業の背景となった、女の子の好み（プリファレンス）に関する洞察に満ちた研究——それも特に、複雑な社会的関係から生じるインタラクティブな体験に対する女の子の好みに関する研究は、性別とゲームに関するローレルの幅広い知識を培った[2]。ローレルは今も、経験的研究に基づいた技術開発を通じて、愛と尊敬というヒューマニストらしい目標のために努力し続けている。ローレルの現在の関心事は、分散型のセンサ・ネットワークの活用と、生物学的データの視覚化を通じて、広く世の中の意思決定を支援し、自然界により深くかかわることである。

DESIGNED ANIMISM

デザイン・アニミズム

ブレンダ・ローレル | 2009年

パーベイシブ・コンピューティング（訳注：コンピューティングを生活のあらゆる場面に浸透させること）とアニミズム（訳注：自然界のそれぞれのものに固有の霊が宿るという信仰）との関係に興味を持つようになってから、しばらく経つ。私は昔から人類学に傾倒し、同時に詩学にもかかわってきた。マーク・ワイザーがゼロックスの研究所PARCで行ったユビキタス・コンピューティングに続いて、同じ領域のインターバルリサーチ社の立ち上げ時の発展も目撃した。アート・センター・カレッジ・オブ・デザインで大学院生向けのメディアデザイン・プログラムの責任者をしていた時期に、私はアンビエント、そしてパーベイシブ・コンピューティングについて、アートとデザインの世界の新しい視点から考えるようになった。また、2005年にはサン（マイクロシステムズ）の研究所に入り、無線センサ・ネットワークデバイスのSun SPOTの開発を間近で見た。私はSun SPOT開発チームの中心メンバーだった研究者と結婚し、夫はNASAのエイムズ研究センターでセンサ・ネットワークに関する研究を続けた。私は現在カリフォルニア美術大学で大学院生向けの、新しい学際的なデザイン・プログラムの責任者を務めている。パーベイシブ・コンピューティングとセンサ・ネットワークは当大学の多くのスタジオにおいて、そして他の機関との共同研究においても、重要な役割を果たしている。私はパーベイシブ・コンピューティングを、私たちの能力における極めて重要なフェーズシフトであり、デザイン、発見、体験、人間の営みの可能性に、大きな展望を開くものとみなしている。

私たちのインサイドアウトな、表裏がひっくり返ってしまうような新しい世界では、難しいのは情報を得ることではなく、情報の質を判定し、情報を世界に適用し、何をすべきかを見抜くことだ。
それこそが、魂の赴くままに行動するということかもしれない。

ブレンダ・ローレル『Tools for Knowing, Judging, and Taking Action in the Twenty-First Century（21世紀の知と判断と行動のためのツール）』2000年

パーベイシブ・コンピューティングはアニミズムと、一体どういうかかわりがあるのだろうか。基本的にコンピューティングは、私が「デザインされたアニミズム」と呼んでいるものを、明らかにするためのツールとなり得るだろう。その目標は基本的に経験に基づいたものではあるが、それがもたらす結果は深淵である。デザインされたアニミズムは、新しい世界のための詩学の基礎となる。

　私は、自然と社会、そしてコンピュータのシステムに出現した素晴らしい事例のすべてを分類するつもりはない。私はただ、新たなデザイン資源として現れたものへの関心を喚起したいだけなのだ。そのデザイン資源は、美と知識の双方を創造するためのローカルなルールに則って機能する、センサーを備えたデバイスのネットワークから生まれた。

　さて、ここで面白い例を挙げよう。2005年、サンの研究所は、アート・センター・カレッジ・オブ・デザインのメディアデザイン・プログラムが主催する、学際的なスタジオのスポンサーになった。その年、スタジオに住み込んでいたブルース・スターリングは、ニック・ハーファーマス、フィル・ヴァン・アレンと一緒に教鞭をとっていた。思いついたアイデアは、Sun SPOT——創発的な行動を引き起こすことができる、ネットワークデバイスだ——をたくさん用意して、それを大勢のデザイン科の学生たちに使ってもらう、というものだった。メディアデザインの学生のジェド・バークとニクヒル・ミットナーは、小型飛行船の群れをデザインして、それをALAVs——「autonomous lighter-than-air vehicles（自律的な空気より軽い乗り物）」の略称——と名付けた。ずらりと並んだ光ファイバチューブを通じて、飛行船に「エサをやる」ことができる。「お腹がすく」と下降し、「お腹がいっぱいになる」と上昇する。お互いが近くにいるときは、群がってとクークーと鳴る。はっきり言うが、全く奇抜な代物だった。私が最後にジェドと話したときには、ジェドは飛行船たちにビデオカメラを取り付けて、一種の環境映像ブログを作らせようとしていた。実にクールだ！

　クール…、一体それがどうしたというんだ？ 先に述べたように、私は霊的な力の源が自然界の存在やプロセスであると考えることには、あまり関心がない。むしろ関心があるのは、何が私たちにそう考えさせるのか、ということだ。世界が非常に生き生きとして美しく見えるとき、世界は私たちをどのように変化させるのか。私たちの決定や行動を、どう変化させるのだろうか。

　私の親友、ショーン・ホワイトは、電子的フィールドガイド（訳注：Electronic Field Guide [EFG]、「電子版野外ハンドブック」の意）というシステムを研究している。このプロジェクトが目指しているのは、認識力と記憶力を強化することので

きる、フィールドガイドの新しい形式を探求することだ。その目的ははっきりしていて、植物学者やその他の科学者が、植物を識別したり、その生態系の中に存在する、意味のある関係性を観察・視覚化するのを支援することだ。コロンビア大学、スミソニアン博物館、メリーランド大学が参加する、大規模な共同研究だ。プロトタイプ・システムはメリーランド州プラマーズ島に配備されていて、パナマのバーロ・コロラド島の科学ステーションにも、すぐにまた設置されるはずだ。ショーンは次のように言っている。「あらゆる分野の生物学者が研究のためにそこに行くのだが、そのほとんどが自身の専門領域を持っている。そこで私たちが模索しているのは、EFGを使って、研究者が自分の生態系研究に関連する植物相を、すばやく識別することを支援できないかということだ。毛虫を研究している昆虫学者には、毛虫が食べている植物の種を識別することができないかもしれない。EFGのシステムは、研究者たちが関係する生態学的（エコロジカル）ウェブを構築するのを支援し、さらには環境情報学の研究を進展させるための意味論的（セマンティック）ウェブを構築することも支援できるだろう」。

　ショーンは、インプット用機材としての複数のカメラとセンサー、UI（ユーザインターフェイス）用機材として頑丈な作りのタブレット、拡張現実ディスプレイ、携帯電話を使って実験した。集中制御されていない分散処理システムが、何といっても最適であると思っているのだ。ショーンはこの実験の目的を次のように説明している。「こうすることで私たちは、この世界の"中に"存在すること、そしてこの世界の"一部"であることを支援しているのだ」。ショーンの報告によれば、人はリアルタイムで情報の流れを複数同時に体験するとき、全身で喜びを感じることが多いという。植物学者たちは体がとろけるような心地がしたそうだ。しかし、ショーンは警告する——この種の超越的な意識は壊れやすい（フラジャイル）ので、明るい精神でアプローチしなければならないと。

　ショーンのシステムが実証したように、私が前科学的な表現でアートと音楽について語ったプロセスは可逆的である。最初にアーティストを喜ばせる表現を創造すると、目に見えない自然の形に対する、より深い直観力が明らかになる。逆に、快適な方法で配信される分散型センサーからのインプットを融合すると、同じような喜びに満ちた直観力が生まれる。

　2006年のUbicomp（訳注：ユビキタスやモバイルコンピューティングに関する国際会議）でこの現象を議論したとき、ブルース・スターリングはいつもの辛辣な口調で「魔法なんてない」と言った。ショーンのプロジェクトは、センサーのデータと機械学習技術を組み合わせて、n次元空間における共分散に注目し、その空間における固有ベクトル、すなわち最重要軸を見つけようという

ものだった。この試みが明らかにしたのは、人間が知覚的に体験する、興味深いパターンだ。さらに注目したのは、フーリエ変換によって周波数パターンを、ガボールジェット（訳注：画像の局所的な方向を表す特徴ベクトル）によって虹彩テクスチャを観察することだった。意味論的に拡大解釈すれば、パターン空間に出入りすることができる。それこそ、魔法ではないか！

　私の庭には、妖精たちがいる。

　妖精の1人は、ラベンダーに着目している。その妖精は花々の歴史を知っていて、日向や日陰が時間の経過とともに庭をどのように移動していくかも知っている。ラベンダーの妖精は、最も日当りが良い時間帯に、温められた花の香りを私の部屋に運んでくる。ラベンダーの妖精はミツバチの妖精とささやき交わす。ミツバチの妖精はラベンダーに日が当たり、ミツバチがやって来る時間を知っているのだ。水の妖精たちは草花の周囲の土を味見して、乾きすぎていたら湿らせてくれる。トカゲたちがヒイラギナンテンから薪の山まで走るのを見たトカゲの妖精たちは、私の机の上でダンスをする。

　私たちは妖精を見る——つまり考え出す。しかし今、それを実際に作ることもできるのだ。私たちは初めて、知覚を有して独立して行動できる実体（エンティティ）——独立していなくとも、実体同士もしくは生物と交流して行動できる実体を創造する能力を持ったのだ。創造された実体は、学び、進化することができる。新しいパターンを露わにし、私たちの感覚を拡張し、私たちの行為の主体性を強化し、私たちの心を変化させる。

　私の妖精たちは、私と一緒に夕日が沈むのを見つめる。妖精たちは踊る——光と温度が変化するときに、花弁が閉じられるときに、鳥たちが寝静まってフクロウが起きるときに。私の家は、私の庭は、私の峡谷は、私の木々は、私自身の体なのだと感じるとき、私は完璧な喜びに浸る。私がもっと多くのセンサーを持っていたら、私の体は地球になるだろう。ふさわしいエフェクターがあれば、地球という生きている星の健康を責任を持って守る、「大地の庭師」にだってなれるだろう。

　科学者とアーティストは、自然に由来するパターンが、人間の神経系を深い前意識レベルで刺激することを知っている。デザインされたアニミズムは、地球から切り離されている私たちにとって、癒しのシステムなのだ。しかし、人間の歴史がはっきりと示しているように、恐怖を通じては、ましてや情報を通じては、新しい意識に到達することはできそうにない。しかし喜びを通じてならば、たどり着けるかもしれない。

私たちは優れたデザインの原則(ルール)を知っている。
しかし、若いデザイナーにとっては意外な(嬉しい)事実かもしれないが、
光り輝く(ブリリアント)デザインは、デザイナーの個人的な声を許容するだけでなく、
求めるものなのだ。

ブレンダ・ローレル『Reclaiming Media: Doing Culture Workin These Weird Times
(メディアを奪回する：このワイアード時代にカルチャー・ワークを行うということ)』2002年

―――――

1　Brenda Laurel, "Reclaiming Media: Doing Culture Work in These Weird Times," presentation, AIGA National Design Conference, Washington, DC, March 23, 2002), http://voiceconference.aiga.org/transcripts/index.html.
2　パープルムーンでのローレルの経験について詳しくは、次を参照。
"Brenda Laurel: Games for Girls," TED, February 1998, http://www.ted.com/ talks/brenda_laurel _on_ making_games_for_girls.

Kohi Vinh

デザイナーでありブロガーでもあるコイ・ヴィンは、早くからマッキントッシュとインターネットには出版の潜在力があることを理解していた。しかしながら、ヴィンがこの大いなる真実に向かって行動を起こすには、少し時間がかかった。何年もかけてアナログのデザインアプローチをデジタルフォーマットへ移行したことでヴィンは、ネットワーク化されたテクノロジーは、通信システムを再利用したり作り変えるというよりも、むしろ一変してしまうことを理解し始めた。2005年から2010年までNYTimes.comのデザイン・ディレクターを務めたヴィンは、デジタル・コンテンツの根底にあるウェブという枠組み(フレームワーク)を詳細に観察し、タイムズ紙のデジタル化を推進した。そして、メッセージを放送(ブロードキャスト)や配信するよりも対話するほうが、人の心に触れるコミュニケーションになることを知ったのである。ヴィンが以下のテキストで主張しているように、そうした対話にとって望ましい状況を作ることが、デザイナーがとるべき対応なのである。娘の誕生がきっかけとなって、ヴィンはタイムズを離れて起業のチャンスを得ようとした。それが後に、Mixel、Wildcard、Kidpostなどのアプリの誕生につながった[1]。「社会の役に立つものなら何でも」が、ヴィンの新たなモットーとなった[2]。ハードウェアとソーシャル・ソフトウェアが一緒になるとき、ジャーナリズム、写真、映像、アートなどの分野の間の障壁が崩れ落ちることに、ヴィンは気付いている。その結果生まれるのは、創造力に目覚めた、革新的(イノベーティブ)な社会である。

CONVERSATIONS WITH THE NETWORK

ネットワークとの会話

コイ・ヴィン | 2011年

　私が世に出るきっかけとなったデザインの世界——正確には、20世紀末のグラフィックデザイン業界——は、基本的にメッセージを作るのが仕事だった。つまり、コンテンツを装飾して、核となるアイデア、製品、サービスがより効果的に消費されるようにすることだった。デザイナーがコンテンツを曖昧にするやり方を強要されていると感じたとしても、そしてそれが当時の業界を支配していたポストモダニズム的な言説のスタイルだったとしても、デザインの役目は基本的にメッセージを伝達することである、というのが実務上の理解だった。

　約十年間、デジタルメディアの仕事をした末に、私はやっとわかった——こうした考え方は、ネットワーク化されたテクノロジーに内在する新しい形式（アーキタイプ）とは、根本的に相容れないのだということを。確かに、デジタルメディアはコミュニケーションに貢献している。実際、インターネットはおそらく世界がこれまでに遭遇した、最大のコミュニケーション増殖器である。巨大で深く浸透したインターネットは、さまざまなアイデアを非常に遠くまで、極めて多くの人々に対して、信じられないくらいの速度で連続して送信する。しかもそのすべてが、至極当然のことのように行われている。この種の自由さと効率はさまざまな方法で、コミュニケーションを大幅に民主化した。そしてグラフィックデザインによって伝えられていた、慎重で思慮深いやり取りはすたれてしまった。しかしこの新しい世界では、デザイナーの使命はメッセージを伝えることではなく、メッセージを生み出す空間を作ることなのだ。

　この違いを理解するためには、デジタル以前の世界を一度振り返って、デザインが果たす役割についての、当時の支配的な考え方を知っておくべきだろう。それは、あらゆるデザインソリューションは、先見の明のある人——オリジナルのアイデアを生み育て、鋭い洞察力を持ち、修正を促せる人が作ったものである、という考え方だ。デザイナーがデザインに命を与えて磨き上げるからこそ、オリジナルのインスピレーションは申し分のない最終作品に仕上がるのだ。デザイナーなくして、デザインはなかった。

それは、デザインを理解するのに役立つ考え方だった。1人の人間（もしくは複数の人間集団）がデザインソリューションに対して責任を負うという考え方は、かつての私のように、若くて将来性のあるデザイナーたちが、人間が構築できる何ものかとしてデザインの謎を理解する助けとなった。この考え方は、インスピレーションを認識可能で、潜在的に再生可能なものとすることで、望むべき理想型としてのロールモデルを提供した。天才とは、たった1人の人間が体現できるものであり、そういう意味では誰もが天才になれる可能性があるにしても、少なくとも修練を重ねて仕事をすれば、誰でもデザインのヒーローたちのやり方から学ぶことができた。ヒーローたちはインタビューを受けたり、記事に書かれたり、研究されたりしていたし、実際にその講義を受けたり、会議で出会ったりすることもできた。ヒーローたちは、私たちの周囲にいた。運が良ければ、個人的な知己を得ることさえできた。

　このモデルでは、デザイナーは語り手（ストーリーテラー）のようなものであり、完成したデザインは一種の物語として機能していた。デザイナーは物語の起承転結を創作して、観客が夢中になるような、不思議で、緊張をはらんで、満足できる、あるいは私たちを鼓舞してくれるような物語で、観客をけん引していく。こうしてコア製品は、それが広告、雑誌、記事、あるいは消費財であれ視覚的な物語に還元されていくだろう。たとえば、博物館の広告は人体図になるかもしれないし、ミュージシャンとのインタビューは精神風景を語る旅行談に代わるかもしれない。1瓶のパスタソースが、現代の感受性では失われてしまった古典の時代を呼び起こすかもしれない。デザイナーの思い付きが何であれ、観客はデザイナーの壮大な計画のおかげで、そのオリジナルの意図に沿ったデザインを経験する。観客の体験がデザイナーのオリジナル脚本に近ければ近いほど、デザイナーは有能だということになった。

　歴史に名を残す偉大なデザイナーたちの多くは、説得力のある物語を語る能力を評価された人々だ。業界志望者だった頃の私は、『ハーパーズ・バザー（訳注：140年以上の歴史を誇る、世界初の女性ファッション誌）』における、アレクセイ・ブロドヴィッチの画期的なミッドセンチュリーデザイン（訳注：1950年から60年代ぐらいに全盛を迎えた、カリフォルニアで生まれたデザインスタイル）の仕事に驚嘆した。ブロドヴィッチは巧みにアートディレクションされた写真、活字、グラフィカルな要素を駆使して、超モダンで魅力的な物語を創り出した。ブロドヴィッチは見開きページごとに、想像もできなかったポーズをとるモデルを創意に富んだレイアウトで並べて、編集者やライターと同じくらい巧みに物語を操った。ブロドヴィッチはさまざまな方法で、雑誌の各号ごとに首尾一貫した全体性を持たせたのだった。

駆け出しの頃、私はデイビット・カーソンの非構成主義の作品を、カーソンが『Beach Culture（ビーチ・カルチャー）』誌と『Ray Gun（レイガン）』誌のアートディレクターを務めていたときの署名入り記事を手がかりに、詳しく調べたことがある。くたびれたような活字とほとんど判読不能な文章を使って、カーソンは自分自身の独創的なメッセージを目立たせるために、物語を侵食していった。デザイナーと読者との関係を優先した一方で、読者と執筆者との関係は格下げされた。カーソンは雑誌の内容を咀嚼して抽象化し、型にはまらなく興奮を誘う視覚的な物語——デザイナーのユニークな説得力を物語るもの——をブランド化した。

　私にとってヒーローだったのは、ブロドヴィッチ、チペ・ピネルス、ポール・ランド、アレクサンダー・リーバーマンなどといった、視覚的な物語を語る手法の発信者たちで、今日のデザイナーたちも、彼らには強い関心を寄せている。また、カーソン、ルディ・バンダーランス、ロンドンのデザインスタジオ Why Not Associates、エド・フェラ、P・スコット・マケラ、ネビル・ブロディ、さらにはデザイン著作権をめぐる論争の最前線に立っていたグラフィカルデザインの反乱軍たちも、私のヒーローだった。このように多種多様なグループの業績から、首尾一貫した影響力を合理的に見つけることは容易ではない。しかし、これらのヒーローたちに共通しているのは、彼らが全員ストーリーテラーだったことだ。

　私がインタラクションデザインでキャリアを追求していたとき、この感性を新しいプラットフォームに引き継ぐのが自分の義務だと思っていた。インターネットは当時も今も、若いメディアであり、1世紀にわたって世界中で蓄積されたデザインの慣習と教訓に頼らざるを得ないと、私は結論付けた。しかしこれは、根本的な誤算だった。

　著作者としてのデザイナー、物語の起承転結をうまくまとめる者としてのデザイナーは、参加者全員が起承転結を創造できる空間では余剰人員になってしまった。それがまさに、ネットワーク化されたメディアで起こることである。物語は後退して、デザインソリューションの振る舞いが顕著になっていく。重要なのは、物語の著者ではなくユーザーである。システムはユーザーのインプットにどう反応するのだろうか。ユーザーがシステムに対して物申すときは、システムはどのように反応するのだろうか。

　物語という強制力を持っているがゆえにアナログメディアが繁栄した場所では、デジタルメディアは、極めて直線性に乏しいコミュニケーションモードを示す。20世紀を支配した1対多のモデル——たとえば、1人のジャーナリストが書いた雑誌記事に、何千人もの読者が向かい合うようなモデルに代

わって、インターネットは多対多のプラットフォームとなり、誰もが誰にでも話しかけて、あらゆる発言は応答を促すためのフレームワークとなった。それは、ブロードキャストというよりも、むしろ会話である。

商業的なインターネットが始まってから30年近く経つが、私たちはいまだに進化の途上にいて、物語から会話への移行に真剣に取り組んでいる気分だ。大手ブロードキャスト・ネットワーク、大手出版社、大手レコード会社、映画スタジオなど、老いた物語の権威たちの上に築かれたブランド力の残余に、私たちは気を取られたままである。新しい景観の中に、本当に快適な足場を築くことができたものは、いまのところ、これらの業界にはほとんどいない。彼らは新しいデジタルパラダイムと取り組み合っている――ときには手際よく、多くの場合は不規則に、場合によっては相当な頑迷さをもって。

こうした過渡的な問題の原因は、ひとつには、デジタルインターフェイスがアナログ世界の産物と表面的に類似していることにある。ページ、見出し、パラグラフ、ロゴ、アイコン、写真は、デジタルでもアナログでも同じくらい一般的である。グラフィカルなコミュニケーションはアナログ世界とデジタル世界の両方に共通しているので、私のようにアナログからデジタルに移った多くのデザイナーたちにとって、デジタル世界でも物語的に思考することは、ごく自然なことだった。しかし、物語の形態（フォルム）としてデジタルメディアを理解すると、問題を完全に読み誤ることになる。

デジタルメディアは、印刷物でない。デジタルメディアは出版物でなく、新しい種類のモノを生み出す。そのモノを製品（プロダクツ）と呼ぶ人もいるが、私はむしろ「体験」と呼びたい。製品という言葉に必ずしも異を唱えるものではないが、これは明らかに商売を目的とした言葉であるからだ。この新しいメディアを通じた優れた「体験」には、起承転結などない。Googleには物語の横糸も、Facebookには物語の広がりも、Twitterにはプロットを解き明かすクライマックスもない。もちろん、これらの体験を実現した企業には、それぞれの物語がある。そう遠くない過去のある日に創業したこれらの企業は、未来のある日に店じまいするだろう。しかし、数百万の人々が日々行っているインタラクションの中に、デジタル世界の体験は連綿と存続している。

―――――

私がしょっちゅう感じていたのは、ごく普通の人たちのほうが大企業よりも、テクノロジーのことをよくわかっているようだ、ということだった。

コイ・ヴィン『Design Matters with Debbie Millman（デビー・ミルマンとデザインの仕事をして）』2012年

3 ― 未来をコード化する

199

確かにデジタル環境にも、ページ、見出し、パラグラフ、ロゴ、アイコン、写真はあるが、同時にデジタル特有の混合物(アマルガム)も存在する。その混合物とは、ユーザーからの目に見えない指示、組織的構造、意図的・非意図的なシステム応答、周辺コンテンツ、絶えず再生産する活動、そして最も重要なのが各ユーザーの存在——コンテンツ、装飾、体験の個性そのものに反映された、ユーザーの存在なのだ。

こうしたシステムを設計するということは、計画できないことを予想することであり、予想外のことが起きることを予測できるフレームワークを作ることである。デザイナーの仕事は、1人の人間のビジョンを実行することではなく、豊かで価値のある会話を生む条件を確立することである。この仕事はさまざまなレベルで発生する——ユーザー入力の促進、システム出力の特徴、仲間同士の会話のためのチャネル、製品のライフサイクルにわたって生じる絶え間ない反復(イテレーション)。

検索機能を例に挙げよう。ユーザーが検索フィールドに語を入れると、システムはユーザーの意図やさまざまなことを反映する。システムは、ユーザーからの要請の要点を理解して反応し、より優れた精度、深さ、多様性を提供しなければならない。2人の人間が会話を先に進めるように、検索結果は、参加者の1人が他の人たちに言っていることを反復しつつ、同時に議論のテーマを明確にして議論の幅を広げなければならない。

検索機能はおそらく、今日行われている最も一般的なインタラクションであり、多様なブランドと無数のコンテクストの後ろ盾を得ながら、あらゆるテーマに渡って行われるインタラクションである。それでも検索機能には、まったく満足できない場合も多い。その理由の大半は、十分に価値のある検索という、ユーザーとの会話に参加できるシステムが、まだほとんどないことにある。検索は非常に重要であるにもかかわらず、それが極めて難しい(クリティカル)のは、ユーザーとの十分な会話を可能にする検索経験をデザインするためには、人間の知性と膨大な計算能力の組み合わせを必要とするからだ。そこでGoogleが登場する。Googleの成功は周知の事実だが、それでも次のことを強調しておく価値はあるだろう——Googleの有効性が如何にして、21世紀の最初の10年間にデザインされたインターネット体験を強く形作ったのか、ということを。コア・コンテンツがGoogleから見えるようにシステムをデザインすること——つまり、Googleという極めて有力な検索サイトに見つけてもらえるようにデザインすることは、無数のデジタル製品にとって選択の余地のないデザイン原則となった。

おそらくは、検索には特有の難しさがあり、検索を十分に行えるだけのリソースを備えたサイトがGoogle以外にほとんどないことが理由で、大部分のデジタル体験では、検索は単なる補足的な機能としてしかデザインされていない。近年、ますます多くのデジタル体験が、仲間内でより簡単に利用できる能力、すなわちソーシャルネットワークに依存するようになってきた。ソーシャルネットワークは爆発的に普及したので、トラフィックを管理するという点で、ユーザー間の会話が検索の優越性を凌ぐ恐れがあるほどだ。FacebookやTwitter上の会話──ステータスのアップデート、ツイート、その他の会話の断片──に含まれている、おすすめ、言及、余談、他のコンテンツやインターネット上の行き先へのリンクは、検索結果よりも豊富で有力になる可能性がある。なぜなら、ソーシャルネットワークの情報は信頼できる情報源に由来しているからだ。その結果として、ソーシャルネットワーク上の会話が、Googleやその他の検索エンジンの検索結果よりも、効果的に注目を集めて商売を動かす時代に入りつつある。
　ソーシャルメディアのためにデザインするということは、デザイナーの著作権を否定する行為である。社会的インタラクションの報酬を得たければ、デザイナーは自分のストーリーテラーとしてのスキルを派手に披露してはならない。なぜならデザイナーは、報酬を生む会話を可能にする状況を作っている、営利事業の只中にいるからだ。デジタル体験の場合は、ストーリーが後退し、システムの振る舞いが前面に出ることを認めなければならない。
　最も人気があるソーシャルネットワークは──そもそもソーシャルネットワークは、その人気で評価される──中立性のお手本だった。もちろん、Facebookにブランド価値はあるが、大手の印刷雑誌のページに見られるような、芸術的なショーマンシップほどあからさまなものではない。Facebookより先に登場したMyspaceのデザインには、これまで世に出たSNSの中で最も拘束されない、ユーザーが画面を汚すくらい好き放題にカスタマイズできるプラットフォームだという特徴がある。何億もの雑念を予測不能に吐き出しているTwitterは、来るべきデザインの先駆者であるかもしれない。すなわち、実質的にデザインを伴わないデザインである。多くのユーザーは、サードパーティのクライアントソフトウェアを通じてTwitterを利用している。Twitterのロゴやブランド名はほとんど見えないが、それでもその体験は紛れもなくTwitterである。これが、アナログ世界からのバイアスを廃止したときの、デジタルデザインの真の姿なのだ。
　しかしソーシャルネットワークは、ユーザー同士の会話を可能にする以上のこともしなければならない。もしソーシャルネットワークが、ネットワー

ク上で何かをやりたいユーザーのための単なる掲示板であったならば、あるいは話をしたい人が聞いてもらえるようにすることが、ソーシャルネットワークの唯一の設計課題だったとしたら、ソーシャルネットワークは今とは全く違ったものになっていただろう。ソーシャルネットワークは受動的な会話、つまり発言せずにポスティングを通過する何千人ものユーザーにも対応しなければならない。この手の侵入者は、記事にお気に入りマークを付けるかもしれないし、暗黙のうちに支持したり、再掲載したり、あるいはその記事を自分のネットワークに転送するかもしれない。明確な行動を取らないにもかかわらず、記事を見たという簡潔な事実は自動的に記録される。この幽霊じみた足跡もまた、一種の会話である。元の掲示板に対しても、自分自身の掲示板に対しても、何かを言っているのだ——つまり、その存在が参加そのものなのである。社会的な体験を創造するデザイナーは、これらの周辺的ではあるが、極めて重大な行動を予想しなければならない。しかもその数は多いため、デザイナーが自分自身のこだわりを表明する余地はほとんどないか、皆無だろう。デザインにとって、ソーシャルメディアは今も新しい課題だ。ソーシャルネットワークは今現在も影響力があるという意味で重要であり、一般化・複雑化してその普及が進めば、将来ますます重要になるだろう。

　20世紀の最後の10年間で、インターネットがすべてを変えたことが明らかになった。それがほぼ実現した今、ソーシャルメディアが同様にすべてを変えることが、ますます確かになっている。しかし、その変化の一部はある意味、絶え間ないリニューアルである。このことが、デジタルメディアがデザイナーの仕事を変える、最後にして最も重要な道筋となるだろう。デザイナーの課題は、ユーザーが会話するためのフレームワークを作ることだが、デザイナーはまた、そのフレームワークを通じてユーザーに会話を促す責任も負っている。デザインソリューションには、もはや終わりがない。それは現在進行中の作業であり、絶えず進化して再発明されるオブジェクトである。デザイナーは体験のためのフレームワークを作り、ユーザーはそのフレームワークの中で体験する。そして明確な、あるいは潜在的なフィードバックを通じて、ユーザーの使用パターン、不満、成功、そして予想外の副産物を反映するように、ユーザーの体験を次第に変えていくことも、デザイナーに期待されている。デジタル製品の用語で言えば、反復し、反復し、反復し、そしてさらに反復する、ということだ。そうした反復や、製品の新バージョン、新たに付け加えられた機能——それらはすべて、デザイナーとユーザーの会話の一部なのだ。デジタル製品の常習的なユーザーが新しい変化に出会うのは、ユーザーが自分に話しかけてくるモノに耳を傾けているときなのだ。

> 大学で初めてコンピュータと遭遇したとき、
> 私は両親に電話して、春休みには帰れないと伝えた。
> 春休みの間、ラボでコンピュータの勉強するつもりだから、と。
>
> コイ・ヴィン『Design Matters with Debbie Millman
> (デビー・ミルマンとデザインの仕事をして)』2012年

1 デザイナーだった若い頃のヴィンについて詳しくは、デビー・ミルマンのpodcastを参照。
 Debbie Millman, "Design Matters with Debbie Millman: Khoi Vin," podcast audio, April 13, 2012,
 http://www.debbiemillman.com/
2 アートに対する障壁を低くするために、ソーシャルメディアを用いることに関する詳しい資料としては、
 2012年3月にウォーカー芸術センターでヴィンが行ったInsights lectureの映像を参照のこと。
 https://www.youtube.com/watch?v=kK0MBA3ps64.(2016年9月20日アクセス)

未来を築くデザインの思想

Keetra Dean Dixon

アラスカの生まれのデザイナー、キートラ・ディーン・ディクソンはハックし、コンセプトを考え、プロトタイプを作り、問題を解決する。「楽しもう」と、ディクソンは言う。「勇気を出そう、神経を研ぎ澄まそう、そして非現実的で空想的なものに魅了されよう」。[1] ディクソン自身は、日々出会う予想外のものからインスピレーションを得る。体験と人工物を通じて、人を驚かせるものを創作するためにテクノロジーを利用する。クランブルック・アカデミー・オブ・アートの大学院生だったとき、ディクソンは未知なるものを抱擁するプロジェクトを依頼され、その恐るべき、しかし喜びに満ちたプロセスを開始した。たとえば、ニューヨークのミュージアム・オブ・アーツ・アンド・デザインでの展覧会「The Museum as Manufacturer（製造者としての博物館）」では、3Dプリント、3Dソフトウェア、メカニズム設計、構造建築、さらには、ガレージドアの開閉装置をハックする方法まで詳しく学ぶことになった。この他にも、パートナーのJ・K・ケラーとともに、鋳造した字形の上に、熱したワックスを何層にも塗り重ねるという、ジェネラティブアートを模倣した作品を制作した。この力仕事は、目の前の文字についてじっくり考える作業でもあった。その結果、70キログラム弱の重さのジオード（中空の鉱物石）のような物体ができ、これを割ると、厚いワックスの層に包まれたメッセージが現れた。おそらく、ディクソンの決然とした精神は、かつてイグルーに住み、生き延びるためにクマと戦ったという体験に由来しているのだろう。あるいは、新しいことを学ぶのを恐れるような生き方はしない、という道を選んでいるからかもしれない。ディクソンとその共同制作者たちの手から生まれる洗練された体験と形態は、コンピュテーションが人間本来の豊かな表現力を妨げるものではないことを証明している。コンピュテーションは、表現を拡大することができるのだ。

MUSEUM AS MANUFACTURER

製造者としての博物館

キートラ・ディーン・ディクソン｜2013年

破壊(ディストラクション)：ゆっくりと進化するデジタル人工物の展示 ── それは現代の創発的テクノロジーと予期せぬ作家性の、破壊的な本質を反映している。

破壊1：破壊的アプリケーション

3Dプリントの破壊的な本質を示すファイル。
── 拡張可能な人工器官(プロステーゼ)
── 異なるブランドの子ども向け組み立て玩具を相互に接続できるアダプタ部品
── カスタマイズ可能な製品キット

破壊2：予想外の進化

メディアが未来の形態と機能にいかに影響を与えるかを示す、デジタルファイルと物理的アウトプット。
── 構造上の制約と技術的不具合が影響を及ぼした作品
── デジタルコンテンツを物理的に実体化した作品

破壊3：自動操縦される作家性(オートパイロット・オーサシップ)

無人の影響とコントロールされた結果から生じた、計算で生み出された(コンピュテーショナル)作家性と偶然のコラボレーションを特徴とする作品。
── 数式、バイオミミクリー、遺伝的アルゴリズム、パラメータ的ソフトウェアから生じる形態
── オンラインリソースによって共有される3Dコンテンツを、コンピュータを使用して融合した作品

破壊4：オープン＋自動操縦される作家性
＋予想外の進化＋破壊的アプリケーション

MAD（ミュージアム・オブ・アーツ・アンド・デザイン）の観客は、事前に調査したテーマに沿って組み立て作業を行いながら、オンライン取引を通じた3Dデジタルコンテンツの共有へと誘われる。民主化されたコンテンツはフィルタリングされ、統合され、計算によって変換されたのちに、現場で制作され、the Museum as Manufactures（製造者としての博物館）のコレクションとして展示される。

人々を喜ばせる方法を学ぼう──
特に、人々がそんなことは求めていないときに喜ばせる方法を。
素晴らしい贈り物をあげることができるなら、素晴らしい体験をすることができる。
見てくれている人にプレゼントを渡しながら、
自分がやるべきことについて考えてみよう。

キートラ・ディーン・ディクソン『Kern and Burn: Conversations with Design Entrepreneurs
（カーン・アンド・バーン：デザイン起業家たちとの対話）』2013年

1　Tim Hoover and Jessica Heltzel, "Day 57," 100 Days of Design Entrepreneurship, *Kern and Burn*, April 30, 2015, http://www.kernandburn.com/the-book/ one-hundred-days/day-57/.
ティム・フーバーとジェシカ・ヘルツェルについては以下を参照。
Kern and Burn: Conversations with Design Entrepreneurs (Baltimore: Kern and Burn LLC, 2013).

Haakon Faste

ホーコン・ファステは、デザインとテクノロジーが交差する場所で活躍する。最初はオーバーリン・カレッジのスタジオ・アートと物理学科で、次いでイタリアのサンターナ大学院大学で、知覚を持つロボットを研究したファステは、人間の価値観を自身の研究の中心に据えている[1]。デザイナーとして、カリフォルニア美術大学の教員として働きながら、ファステはポストヒューマンの未来に至る道筋を考察している。それはつまり、超知能（superintelligence）、精神のアップロード（mind-uploading）、生きているかのようなロボット（robotic life）といった、ポスト進化論的なテクノロジー（postevolutionary technologies）を、人間と機械が互恵的に開発している未来である。デザイナーはこの旅の案内人として、積極的な役割を果たすことができると、ファステは主張する。本書で取り上げるファステのエッセイでは、ポストヒューマンによる「同期し知覚する力を持ったテクノ文化的精神」に支配される、思索的な世界が不気味に浮かび上がってくる。しかし、ファステが見ているのは、むしろ大きな潜在的可能性だ。「テクノロジーは人間的で生き生きとしている。そして命は美しい」[2]。ファステは仲間たちに向かって問いかける——人類だけでなくポストヒューマンな存在たちも繁栄できるような世界を築くために、デザイナーたちは、自己を実現して社会の発展を促進するための、どんな技術的システムを構築できるのだろうか。

POSTHUMAN-CENTERED DESIGN

ポスト人間中心デザイン[3]

ホーコン・ファステ | 2015年

　未来学者は、2030年までに安価な価格帯のラップトップ・コンピュータが、人間の知能に匹敵するコンピュータ処理能力を備えることになるだろう、と予測している[i]。この変化が暗示しているのは、ドラマティックな革命であり、デザイナーには大きなチャンスと課題が突き付けられるだろう。すでにコンピュータは、音声としての言語を処理し、人間の顔を認識し、人間の感情を検出することが可能であり、さらに各個人に向けて、高度にパーソナライズされたメディアコンテンツを提供している。テクノロジーには、人間に巨大な力を与える潜在力がある一方で、仕事の現場では、人間に代わったり、人間を監視したりすることで、人間を徹底的に不要にするために利用されるだろう[ii]。デザイナーはこれまでにもまして、人間の知能を越えた先を見据えて、自分たちの実践が世界に及ぼす影響、人間であることの意味に及ぼす影響を考えなければならない。

　安全で人間的な未来をどうデザインするかという問題は、未来を予測することの不確実性のため、複雑になっている。実際、今日のデザインは、人間とテクノロジーのインタラクションの有用性と質を向上するための戦略を担わされている。しかしながら、これまでの人間のあらゆる努力と同様に、デザインの実践には、もしそれが進化することができなければ、常に周辺化してしまう危険がある。デザインの未来を想像しようとするときに、私たちの社会的・心理的な規範が、不可避的かつ無意識に、世界に対する私たちの解釈を偏らせる。たとえば、今後10年間で現在の32倍以上の計算能力が実現される、というムーアの法則のような指数関数的な動向を、私たちは必ずと言っていいほど、過小評価してしまう[iii]。実際、コンピュータ科学者のレイ・カーツワイルが述べたように、「21世紀の私たちは、20世紀のような技術発展の100年間を経験することはないだろう。私たちが目撃するのは、（今日の進歩の速度を基準として）過去2万年に相当する進歩か、あるいは20世紀の千倍もの速度の進歩だろう」[iv]。

　デザイン指向の研究は、急速な変化を予想して、その変化を主導することのできる手段を提供する。なぜならデザインは――今現在そうであるように

——「集団で想像（collective imagining）」することで選択肢(オルタナティブ)を予測することであり、他の分野よりも本質的に未来志向だからだ[v]。どうすれば、このテクノロジー・デザインの努力をもっと効果的に集中させて、人間のためのデザインを越えて拡張していく、人間志向のシステムを実現することができるだろうか。言い換えれば、自分自身を安全にデザインできる知能システムをデザインすることは可能なのか？

　極めて強力なコンピュータによる精神がシミュレートされて、バーチャルな、あるいはロボットによる自律的身体によって共有される——そんな未来のシナリオを想像してみよう。この種の超知能が、適応できる本性(ほんせい)を備えているとしたら——超知能はDNA情報という強固な制約を受けないので——超知能はひとつの素材でできた身体や、一度限りの寿命という制約に縛られないと仮定する方が、合理的と言えるだろう。超知能は自身の遺伝暗号をいじくり回し、他者が学んだことから生存に必要な知識を直接に集め、革新的なデジタル進化の新形態を発達させ、瞬間的に指数関数的な模倣と学習を繰り返すことで自身を修正し、改良された自分を次世代の「自分」に引き継いでいく[vi]。こうしたポストヒューマンの未来においては、歴史や未来の選択肢をシミュレートすることが、進化のための戦略的なツールとなり、個人または集団が実際に変化する前に、想像上のシナリオを取り入れて演じてみることができるようになるだろう[vii]。このような種の存在の系譜は、絶え間なく強化されていき、社会的関係と価値観のすっかり新しい形態へとつながっていく。さらに、こうした価値観を認識または支配するシステムは、同期し知覚する力を持った「テクノ文化的精神」の本能的なメカニズムとなるだろう。

　こうした推論的で仮定的なシナリオを文化的な意識に導入することは、デザイナーがその可能性を評価して、最善の進路を決定するための手法のひとつである[viii]。この未来に備えるために、デザイナーは何をしなければならないのだろうか。どんな手法を研究と鍛錬に用いるべきだろうか。今日のインタラクション・デザイナーは、調査的な研究、体系的思考、独創的なプロトタイプ制作、迅速な反復を通じて、人間の振る舞いを形づくっている。これと同じ手法で、デザイナーが原因を作った、多数(マルチチュード)の社会的・倫理的問題に長期的に対処することができるだろうか。たとえば内燃機関や原子力などの過去の発明が、学ぶべき歴史の教訓を与えてくれるのではないだろうか。もし、わずかでも学ぶべきことがあるなら、核拡散と地球温暖化というレンズを通して超知能について熟考することは、お粗末なデザインがもたらした現実の結果に対して、光を投げかけるだろう[ix]。体系的思考と全体論的研究は、実在する危険に対処するための有効な手法である。しかし、素材としての原子

211

力や環境に対して、独創的なプロトタイプを作ったり、迅速な反復を行なうことは、賢明なやり方でないことは明らかだ。実在するリスクへの対応に、二度目のチャンスはないのだ。この種の課題に直面したときに、唯一可能な行動方針は、起こり得る未来のシナリオをすべて調べあげて、客観的な危険因子に最も効果的に対処できる、主観的な推定を行うことだ[x]。

　シミュレーションはまた、デザイナーのトレードオフの意識を高めるための、一種の梃子(てこ)のような装置として役立つだろう。現代のインタラクション・デザインの結末――たとえば、直観的なインターフェイス、体系的体験、サービス経済などについて考えてみよう。現在のデザイン手法を未来のシステムデザインに適用するとき、これらのインタラクション・デザインのパターンは、ポストヒューマン・デザインの想像上のシミュレーションを通じて拡張することができる。直観的な人間とコンピュータ間のインターフェイスは、ポストヒューマンとのインターフェイスになる。このインターフェイスは、相互依存している人的・文化的な価値をうまく和解させるための新しい方法、つまり新しい社会的・政治的システムになる。体系的体験は、創発的なポストヒューマンの新しい知覚と意識になる。サービス経済は、テクノ文化的な価値観と新しい行動規範という、明日の世界の根底をなすシステムのシナプス(接合部)となる。

　インタラクション・デザインの最初の大きな勝利であった、直観的なインターフェイスのデザインは、テクノロジーと美学を融合した。デザイナーたちは、モダニズムの静的なタイポグラフィと工業スタイルを応用して、人的要因と使いやすさの問題に対処することを学んだ。今日の、機敏(アジャイル)なソフトウェアの実践とデザイン思考は、人間と機械学習を直観的に統合する。私たち人間は技術的なシステムが課すデザインの制限に適応し、デザインの制限も人間の行動パターンに応じたものになる。この相互作用(インタープレイ)を体現しているのが、知覚と行動、アフォーダンス（訳注：身の回りの意味ある環境情報）とフィードバックの間のインターフェイスそのもののデザインである。コンピュータシステムの適応力のある知能が時間とともに成長していくにつれて、現在のデザインの現場でのインターフェイス・デザインの人間的な側面の重視から、やがては人間の一方的な都合で機械の使い勝手の良し悪しを評価する考えを超越し、知能システムをパートナーとして評価する、互恵的な関係へと進展していくだろう[xi]。こうした新しい形の人工生命や合成生命が急激に発展していくことを考慮すれば、その精神的・身体的な経験の質と安全性は、最終的に私たち人間の経験以上にはならないかもしれないが、同じくらい質が高くて安全になるはずだ[xii]。

世界に前向きな衝撃を与えることに興味があるなら、
デザイナーは自分のデザインに価値を埋め込むことに集中しなければなりません。
その価値が、どうすれば最高のデザインができるかを、他人に教えるのです。

ホーコン・ファステ、ヘレン・アームストロングとのインタビュー、2015年

　インタラクション・デザインは、インターフェイスのタッチポイント（接点）が相互に連結したネットワークを定義して、そのネットワークを「君ならどうする？（choose-your-own-adventures）」型の人間体験にすることができる。私たちが住んでいる世界では、Wi-Fiネットワークとシン・クライアント（訳注：必要最小限の端末）が、電話と家と腕時計と車が、ますますシームレスに統合されている。近い将来、クラウドソーシング（訳注：不特定多数の人に外注すること）システムは、さらに浸透していく接続サービスや装着型コンピュータ・インターフェイスと連結して、膨大なデータを蓄積することになるだろう。そのデータは、ますます直観的に学習するようになるコンピュータに与えるための、人間行動のカタログとなる。人間中心デザインが、直観力を醸成するための仕組みと体験を作り上げたように、ポスト人間中心デザインは、人工知能システムに、人間行動のヒエラルキーと構成物（コンポジション）をデザインすることを教え込むだろう。私たちのデジタル自己（セルフ）が絶え間なく拡張していくにつれて、そこで繁栄する新しいシステムは、バーチャル・アイデンティティのシステム全体のシームレスな可動性（モビリティ）を促進し、共有される思考と感情のコントロールを強化するにちがいない。

　インタラクション・デザインをポストヒューマンの体験に適用するために、デザイナーに求められることは、インターフェイスの概念を越えて、人間とコンピュータの知性を統一するためのプロトコルとやり取り（エクスチェンジ）について考えることだ。本当のポスト人間中心デザイナーはすでに認識していることだが、このようなインターフェイスは、人間の可能性に関するインタラクティブな物語に沿ったタッチポイントのデザインから情報を得て、最終的にはポストヒューマン社会の心理的な基本構造の中に、意味や価値観にかかわるさらに深いレベルで出現する。ちょうど今日の物理的な製品が、モノを所有することから、オンデマンドのデジタルサービスへと移行したように、こうしたサービスを思いつくこと自体が、新しい製品となる。短期的には、ウェアラブルとユビキタスのコンピューティング技術が進歩することで、人間の心の中にある動機づけと自己認識を、明確で実行可能な手がかりへと変えていくだろう。最終的にこうした徴候は、いったんはポストヒューマンの認識力の見え

ざる手によって吸収されてしまうが、新しい形の社会と自己エンジニアリングとして再び出現するはずだ。このレベルのデザイン介入は、ポストヒューマンの精神をしっかりとコントロールして、体験研究の方法論に基づいて、社会的・認知的な価値観を戦略的に実現するようにデザインされた経済をつくり出す。この段階で、人間に好ましい市場需要をデザインすることが可能なのだろうか。それともアイデンティティの実現というロングテールが、人間に対する好意を排除してしまうのだろうか。私たちは社会化されたテクノ平等主義的な、充実感と愛に溢れたユートピアに住むのだろうか。それとも、有名人になって自己実現したがるような、優生学的カルトになるのだろうか。

　人間がテクノロジーに魅了されなくなって、自己の向上や、目の前の物質的状況を改善するためにテクノロジーを応用しなくなることはないだろう。明日の世代が直面するのは、急増するワイヤレスネットワーク、ユビキタス・コンピューティング、コンテクスト認識システム、人工知能、スマートカー、ロボット、そしてヒトゲノムの戦略的な改造だ。こうした変化がどのように起こるかは正確には不明だが、最近の歴史が示しているように、変化は最初から歓迎されて、次第に進展していくだろう。人間の知能が不要になり、超知能的な機械が経済的な富の多くを手中にし、人間の生存能力は、人間が直接コントロールできないものになっていくに違いない。これらの変化に対応し、適応していくためには、出現した新しい形の知能を遠ざけることなく、人間中心のデザインが持っていた、人間という種の限界を乗り越えることだ。むしろ、ポスト人間中心の新種族のデザイナーたちこそが、ポスト進化時代の生命が持っている潜在能力を、最大化するために必要なのだ。

1 Hans Moravec, "When Will Computer Hardware Match the Human Brain?" *Journal of Evolution & Technology* 1 (1998).
2 Zeynep Tufekci, "The Machines Are Coming," *New York Times*, April 18, 2015
3 監訳者による序文（p013）を参照すると、このテキストへの理解がより深まるだろう。

i Hans Moravec, "When Will Computer Hardware Match the Human Brain?" *Journal of Evolution & Technology* 1 (1998).
ii Zeynep Tufekci, "The Machines Are Coming," *New York Times*, April 18, 2015
iii Jennifer Mankoff, Jennifer A. Rode, and Haakon Faste, "Looking Past Yesterday's Tomorrow: Using Futures Studies Methods to Extend the Research Horizon,"Proc. ACM *Conference on Human Factors in Computing Systems* (2013), 1629-38.
iv Ray Kurzweil, The Singularity Is Near: When Humans Transcend Biology (New York: Viking, 2005).(『シンギュラリティは近い――人類が生命を超越するとき』レイ・カーツワイル著、NHK出版編、NHK出版、2016年）
v Paul Dourish and Genevieve Bell, "Resistance Is Futile: Reading Science Fiction Alongside Ubiquitous Computing," *Personal and Ubiquitous Computing* 18, no. 4 (2014): 769-78.
vi Jenna Ng, "Derived Embodiment: Interrogating Posthuman Identity Through the Digital Avatar," Proc. International Conference on Computer Design and Applications, vol. 2 (2010): 315.18. Sherry Turkle, *The Second Self: Computers and the Human Spirit* (New York: Simon & Schuster, 1984).
vii Nick Bostrom, "The Future of Human Evolution," in *Death and Anti-Death: Two Hundred Years After Kant, Fifty Years After Turing*, ed. Ch. Tandy (Palo Alto, CA: Ria University Press, 2004), 339.71.
viii Anthony Dunne and Fiona Raby, *Speculative Everything: Design, Fiction, and Social Dreaming* (Cambridge: MIT Press, 2013).
ix Nathan Shedroff, *Design Is the Problem: The Future of Design Must Be Sustainable* (Brooklyn: Rosenfeld Media, 2009).
x Kenneth R. Foster, Paolo Vecchia, Michael H. Repacholi, "Science and the Precautionary Principle," *Science* 288 (2000): 979-81.
xi Gianmarco Veruggio, "The Birth of Roboethics," *Proc. ICRA 2005, IEEE International Conference on Robotics and Automation, Workshop on Robo-Ethics* (2005).
xii David Levy, "The Ethical Treatment of Artificially Conscious Robots," *International Journal of Social Robots* 1, no. 3 (2009), 209-16. Tufekci, "The Machines Are Coming."

GLOSSARY
用語解説

ALLIANZ GROUP
グループ「アリアンツ」：1937年に設立された、スイスのアーティストとデザイナー（マックス・ビル、マックス・フーバー、レオ・ロイビ、リチャード・ポール・ローゼなど）から成るグループ。コンクリート・アートの原則を擁護した。

BITS TO ATOMS
ビットからアトムへ：クリス・アンダーソンが広めたこの言葉は、デジタル情報を物理的な形態に変える、新しいファブリケーション技術やカスタマイズされた製造工程を意味している。技術にコストがかからなくなり、新たな製造方法が出現したことで、今やデジタル世界ばかりでなく物質（フィジカル）の世界でもイノベーションが進んでいる。

AVANT-GARDE
アバンギャルド：ユートピア的なビジョンに突き動かされた、20世紀初期のアバンギャルドなアーティストたち、中でもグラフィックデザインとかかわりがある人々は、客観的で普遍的なコミュニケーションを可能にする、視覚的な形態（フォルム）を模索した。これらのアーティストは、日常生活とアートを融合し、個人的で主観的な（彼らの考えでは）堕落した過去のビジョンからアートを切り離すことで、社会を根本から変えようとした。

BAUHAUS
バウハウス：ヴァルター・グロピウスのリーダーシップの下、1919年にワイマール（ドイツ）で設立されたこの学校は、後世に多大な影響を及ぼすことになる。当初、その目的は明確で、美術と工芸を融合して、ドイツの工業デザインを向上させることにあった。バウハウスでは多様な実験的作品が生まれたが、グラフィックデザインの分野で注目すべき業績を上げたバウハウスのメンバーは、モホリ＝ナジ・ラースローやハーバート・バイヤーなど、普遍的に通用するビジュアルランゲージを世に送り出した人々だ。この試みはニュー・テンデンシーに多大な影響を与え、ついにはグリッド・システムの開発につながった。バウハウスの予備課程もまた重要で、世界中の——とりわけ米国の——芸術・デザイン系教育機関のカリキュラム・モデルとなった。さらに一般的には、バウハウスはハイモダン・デザインの同義語ともなった。

THE CATHEDRAL AND THE BAZAAR
伽藍（カテドラル）とバザール：1997年、コンピュータ科学者のエリック・S・レイモンドはこの優れたテキストを発表し、Linux（リナックス）のプロジェクトで用いられた共同開発の手法、すなわちオープンソースを検証した。レイモンドが説いた、オープンソース・ソフトウェア開発を成功させるための秘訣（たとえば「プロジェクトの土台となる共同開発者と、ベータテストを行ってくれる人材が豊富であれば、ほとんどすべての問題がすばやく見つかり、誰かが解決策を出してくれるだろう」）は、グラフィックデザイナー、インターフェイスデザイナー、工業デザイナーの制作プロセスに、ますます浸透している。それというのも、プロトタイプをすばやく作成できるツールとコネクティビティが広まったことで、制作者（メイカー）がコラボレーティブでオープンなデザインモデルを求めるようになったからだ。

CONCEPTUAL ART
コンセプチュアル・アート：ソル・ルウィットはコンセプチュアル・アート運動の創始者の1人で、『Art Forum（アートフォーラム）』誌の記事で次のように運動を定義した。「コンセプチュアル・アートにおいて、アイデアまたは概念こそが、作品の最も重要な側面である。アーティストが概念的なアートフォームを用いるということは、プランニングと決定のすべてが事前に完了していて、実行は形式的な作業にすぎないことを意味している。アイデアは、アートを作る機械（マシン）となる」。コンセプチュアル・アートにおけるコンセプトとプランニングの分離、そしてプロジェクトの実行は、ベン・フライやケイシー・リースなどの、新しいメディアを利用する次世代のアーティストやデザイナーに影響を与えた。

CONCRETE ART
コンクリート・アート：テオ・ファン・ドゥースブルフは、1929年にパリで、抽象絵画のアーティストグループArt Concret（アール・コンクレ）を立ち上げた。この運動が提唱しているのは、自然界に言及しないアートだ。この運動の賛同者たちは、自然界の代わりに、数学や幾何学にインスピレーションを求めた。第二次世界大戦後、マックス・ビルはコンクリート・アートの主要な理論家となり、1960年にチューリッヒでこの運動の回顧展を開催した。

CONDITIONAL DESIGN
コンディショナル・デザイン：2008年、ルーナ・マウラー、エド・パウルス、ジョナサン・パッキー、ルール・ウッターズによって設立された。プロセス、論理、インプットをキーコン

セプトとして、製品よりもプロセスを重視した作品作りをすると宣言した。

COPYLEFT MOVEMENT
コピーレフト運動：リチャード・M・ストールマンは、ソフトウェアの無償化を促進するために、無料で情報を流通させることを制限するのではなく、むしろ可能とするような、新しい著作権の概念を確立する運動の先頭に立った。ローレンス・レッシグはこの運動の伝統を受け継いで、著作権の柔軟な適用を求めるCreative Commons（クリエイティブ・コモンズ）の設立に加わり、コンテンツ・クリエイターの権利を部分的に保護しつつ、情報の再利用に関する多くの制約を排除することを目指している。

EMIGRE
エミグレ：ズザーナ・リッコとルディ・バンダーランスは、1984年に『Emigré（エミグレ）』誌を創刊し、その後まもなく、Emigre Fonts（エミグレ・フォント）社を設立した。2005年まで出版された『エミグレ』誌は、モダニスト・デザインが信奉する能率と機能に対する、ポストモダニズム的な抵抗のシンボルとなった。エミグレ・フォントは、マッキントッシュ・コンピュータとPostScript技術の導入と同時に、デジタル書体デザインの最前線を切り開いた。

FREE SOFTWARE MOVEMENT
フリーソフトウェア運動：活動家のリチャード・M・ストールマンは、1983年にGNUプロジェクトを設立するのと同時に、フリーソフトウェア運動を開始した。Linux（リナックス）と組み合わせることで、GNUプロジェクトは初の完全に無料のソフトウェア・オペレーティングシステムとなり、プロ、アマチュアに関係なく多くの人々が参加する共同作業を

インスパイアし続けている。

GRID
グリッド：グリッドは、コンテンツを分割して整理する。グリッドは、いわゆるインターナショナル・スタイル、別名スイス・スタイルのデザインと深い関係があることで知られている。スイス・スタイルという有力なデザインアプローチの実践者たちのために、厳しく制御されたデザイン方法論を確立するに際して、複雑なモジュール式グリッドが重要な役割を果たした。具体的なデザインパラメータを詳細に描写するグリッドの機能は、さまざまな分野のデザイナーに利用されているので、20世紀のデザイン論と現代の手続き型の思考とを結ぶ、ごく自然な架け橋となっている。

HACKER MANIFESTO
ハッカー宣言：ロイド・ブランケンシップ（別名メンター）は1986年、デジタルマガジン『Phrack（フラック）』に「ハッカーの良心（The Conscience of a Hacker）」という記事を書いた。宣言は、ハッカー文化のイデオロギー的土台を表明したものである。ハッカーとは好奇心に駆られて、既存のシステムの弱点と破損を明らかにし、情報への無料アクセスを支援するために、ハッキングする人である。「これが、私たちの今の世界だ……電子とスイッチの世界、ボー（訳注：baud、通信回線が1秒あたりに送信可能な情報量の単位）の美しさよ。私たちはすでにあるサービスを――不当な利益を得ている貪欲な連中が経営していなければ、恐ろしく安かっただろうサービスを、金を払わずに使う。そして、犯罪者と呼ばれる。私たちは探求し……そして犯罪者と呼ばれる。私たちは知識を求め……そして犯罪者と呼ばれる」。

INTERNATIONAL STYLE
インターナショナル・スタイル（国際様式）：このデザイン・イデオロギーは、モダニスト的・合理的・組織的なアプローチに由来している。このスタイルの実践者は、限られたタイポグラフィと色彩パレット、慎重に造られたモジュール式グリッド、そして客観的イメージを用いた。個人的なビジョンはいったん脇に置いて、クライアントのメッセージを明確かつ客観的に伝えることのできる、通訳者となった。この「価値観を排除した」アプローチは、1950～60年代のデザイン業界が専門化していくことを支援し、デザインを芸術の分野から疑似科学的な分野へと移行させた。この手のシステムは、同時期に行われるようになった、大企業のコーポレート・アイデンティティの確立には、極めて有効だった。

INTERNET OF THINGS (IoT)
モノのインターネット（Internet of Things：IoT）：センサーやその他の電子機器とともに埋め込まれた、分散オブジェクトのネットワークであり、ユビキタス・コンピューティングとも呼ばれる。これらのオブジェクトは、蓄積した情報をインターネット上の巨大な知の塊に接続することで、物言わぬオブジェクトから賢いオブジェクトへと変身した。オブジェクトはお互いに、製造者および／またはユーザーとして語り合い、極めて効率的な、データによって駆動される自動化システムを創造する。この言葉を1999年に最初に使ったケビン・アシュトンは、MITでAuto-IDラボ（Auto-ID Labs）を設立した、テクノロジーのパイオニアである（訳注：Auto-IDラボは、現在のバーコード技術の後継となるICタグの開発など、最先端の自動認識技術の研究開発とその利用、および社会への促進を目指す研究組織）。

用語解説

217

MACINTOSH

マッキントッシュ：1984年に、スティーブ・ジョブズは初代マッキントッシュを発表した。Macの使いやすいグラフィカル・ユーザインターフェイスを利用して、大勢の若いデザイナーたちが、コンピュテーションを利用した実験に取り組み始めた。デザイナーのスーザン・ケアが初代Macのために作ったタイプフェイスやアイコンには、シカゴ（the Chicago）というタイプフェイス、システムエラーを表示する爆弾マーク（bomb icon）、現在は一般化しているゴミ箱のアイコンなどがある。

MASS PRODUCTION

大量生産：この生産モデルができたのは、標準化された製品が大量に製造された結果である。このシステムは、生産量が上がるにつれて、単位あたりのコストは下がるという前提に基づいている。製品が大量生産されることに先立って、製品を完成させるために、デザイナーは多くの時間を費す。この大量生産のシステムは、事前の莫大な投資、保管と流通の機能を必要とする。

MODERNISM

モダニズム：モダニスト運動は、概ね1860年代から1970年代の間に起きた。モダニズムは、新たに工業化された社会に立ち向かう、アーティストたちの試みとして定義された。モダニズムは、人間に自らの環境を改善する、あるいは改変する力を与えようとした点で進歩的であり、多くの場合、ユートピア的であった。モダニズムの一環として、グラフィックデザインの発展にとって重要な、未来派、構成主義、ニュー・タイポグラフィなどのさまざまな運動が生まれた。デザインに携わる人々の間では、今もモダニズムの価値について論争が続いている。その一方で、モダニストの基本的な見解と定義は、優れたデザインを行うための伝統的な規範となっている。

NANOTECHNOLOGY

ナノテクノロジー：もともと存在する素材を外的に再構築するよりも、物質そのものを原子、分子、超分子のレベルで操作するほうが、成功の可能性が高いのではないか？デザイナーは自己組織化の原則を念頭に、ナノテクノロジーの可能性を探求している。パオラ・アントネッリは『Design and the Elastic Mind（デザインとしなやかな精神）』で次のように強調した。「物体がひとつにまとまるように、その構成要素にほんの少し力を加えるだけで、異なる構造に再編成することができるようになれば、深いレベルで環境に影響を与えるだろう」。

NEW TENDENCIES

ニュー・テンデンシーズ：この運動は1961年から1978年にかけて行われ、アーティスト、デザイナー、エンジニア、科学者が参加した。彼らの目的は、アーティスティックなツールとして使えるコンピュータ・アプリケーションを模索することでアートと科学の橋渡しをし、結果的に社会を改革することだった。やがて運動の目的は、コンピュータと視覚の研究から、コンピュータ・アートへと移っていった。運動を組織した人々はクロアチアのザグレブに拠点を置き、欧米の商業主義がコンピュータ・アートを吸収しようとすることに抵抗した。

NEW WAVE

ニューウェーブ：ポストモダニズムもしくは末期のモダニズムと同じ意味で使われることが多い。このニューウェーブはしばしば、スイス・スタイル・タイポグラフィの第2の波を主導したウォルフガング・ワインガルトと関連付けて語られる。ワインガルトは1950〜60年代のスイス・デザインの先駆者たちに反発して、直観力と個人的な表現を自分の作品の前面に押し出した。ワインガルトに師事した人たちの中でも特に有名なのが、エイプリル・グレイマンとダン・フリードマンである。グレイマンのポストモダニズムを反映した独特な作品には、新しい技術が積極的に取り入れられている。

OPEN SOURCE MOVEMENT

オープンソース運動：この運動に取り組んでいる人々は、コンピュータプログラムのソースコードに、無償でアクセスできるようにするために尽力している。そうした無料アクセスは、大規模な共同開発モデルを可能にする。1983年に活動家のリチャード・M・ストールマンが立ち上げたフリーソフトウェア運動や、同時期に始まったコピーレフト運動、活動家のローレンス・レッシグがかかわったクリエイティブ・コモンズ・ライセンス（Creative Commons licenses）は、プログラマーがリソースを共有することを妨ぐ、従来的な20世紀型の著作権に抵抗して、オープンソース運動を進展させた。

PARTICIPATORY DESIGN

参加型デザイン：参加型デザインとは、ユーザーがデザインプロジェクトに、アイデアの発想段階から流通段階に至るまで参加して、そのコンテンツに貢献すること。ユーザーがコンテンツとのかかわりに、ある程度は参加したいと望む傾向は、近年ますます高まっている。

PEER PRODUCTION

ピア・プロダクション：ピア・プロダクションとは、個人が自発的に組織したコミュニティを活用して、大規

模な共同制作を行うプロセスを意味している。ピア・プロダクションが頼りにするのはネットワーク化された情報経済であり、無料の情報配信にもある程度依存している。

POSTHUMAN
ポストヒューマン：ポストヒューマンとは、人工知能が人間の知能を凌駕する時代を意味している。ポストヒューマンは、21世紀に出現するパラダイムの要であり、そこでは人間ではなくコンピュータが、権力のヒエラルキーに君臨する。

POSTMODERNISM
ポストモダニズム：このイデオロギーのパラダイムを支持する人々は、到達すべき中核や本質は存在せず、意味は本質的に不安定であると考えている。大まかに言って、ポストモダニズムはポスト構造主義と関係している。デザインの世界では、重層的で複雑なスタイルや、デザインに対するポスト構造主義的・批評的なアプローチを指す時に、ポストモダニズムという言葉が使われることがある。ポストモダニズム運動は、おおよそ1960年代に始まった。ポストモダニズムがいつ終わったかについての明確な定義はないが、すでにポストモダニズムの世界は過ぎ去った、というのが大勢の意見だ。批評家たちはポストモダニズムを、モダニズムに対する反抗、もしくはモダニズムの究極の継承と考えている。いずれにせよ、ポストモダニズムは、モダニズムの特徴である、絶対不変の概念や世界的に通用する価値の探求とは距離を置いている。

PROCEDURAL THINKING
手続き的思考：問題とその解を形式に書き下すプロセス。その形式は、情報処理エージェント（人間、機械、または両者の組み合わせ）によって実行される。

PROCESSING
Processing（プロセッシング）：Processingとは、プログラミング言語、開発環境、そしてオンライン・コミュニティ――アーティストたちに、コードや技術者と積極的にかかわりながら、視覚的リテラシーを探求するよう奨励するコミュニティ――である。ベン・フライとケイシー・リースは、ジョン・マエダがMITのメディアラボで指導するAesthetics and Computation research groupに在籍していた2001年に、Processingの最初の基礎となる部分を開発した。2人は自分たちのソフトウェアの開発を進めるために、オープンソース・モデルを用いてオンライン・コミュニティで公開した。Processingは現在も、自由にアクセスできるオープンソースである。

TECHNOLOGICAL SINGULARITY
技術的特異点：SF作家のバーナー・ビンジによって有名になったが、もともとは1958年に数学者のジョン・フォン・ノイマンが使った言葉だ。近年では、未来学者レイモンド・カーツワイルが「シンギュラリティ」として取り上げることで、広く知られるようになった。カーツワイルの予測によれば、情報を土台とするテクノロジーが急速に発達することによって、2045年までには非生物的知能が人間の知能を凌駕するという。

BIBLIOGRAPHY
参考文献

1.デジタルを構造化する

Alexander, Christopher. *Notes on the Synthesis of Form*. Cambridge: Harvard University Press, 1964.

Bill, Max. *Form: A Balance Sheet of Mid-Twentieth-Century Trends in Design*. New York: Wittenborn, 1952.

Bill, Max, Gerd Fleischmann, Hans Rudolf Bosshard, and Christoph Bignens. *Max Bill: Typografie, Reklame, Buchgestaltung = Typography, Advertising, Book Design*. Zürich: Niggli, 1999.

Bosshard, Hans Rudolf. "Concrete Art and Typography." In *Typography, Advertising, Book Design*. Zurich: Niggli, 1999.

Brand, Stewart, ed. *Whole Earth Catalog: Access to Tools*. Menlo Park, CA: Portola Institute, 1970.

Brook, Tony, and Adrian Shaughnessy, eds. *Wim Crouwel: A Graphic Odyssey*. Tokyo: BNN Inc., 2012. (『ウィム・クロウエル：見果てぬ未来のデザイン』トニー・ブルック、エイドリアン・ショーネシー編著、佐賀一郎訳・解説、ビー・エヌ・エヌ新社、2012年)

Crouwel, Wim. *Kunst + Design: Wim Crouwel*. Ostfildern: Edition Cantz, 1991.

Fetter, William A. *Computer Graphics in Communication*. New York: McGraw-Hill, 1965.

Fuller, R. Buckminster. *Operating Manual for Spaceship Earth*. New York: Simon & Schuster, 1969.

Gerstner, Karl. *Compendium for Literates: A System of Writing*. Cambridge: MIT Press, 1974.

Gerstner, Karl. *The Forms of Color: The Interaction of Visual Elements*. Trans. Dennis A. Stephenson. Cambridge: MIT Press, 1986.(『色の形：視覚的要素の相互作用　普及版』カール・ゲルストナー著、阿部公正訳、朝倉書店、2010年)

Gioni, Massimiliano, and Gary Carrion-Murayari, eds. *Ghosts in the Machine*. New York: Rizzoli, 2012.

Heller, Steven. "Sutnar & Lönberg-Holm: The Gilbert and Sullivan of Design." In *Graphic Design Reader*. New York: Allworth Press, 2002.

Hill, Anthony, ed. *Data: Directions in Art, Theory and Aesthetics*. Greenwich, CT: New York Graphic Society Ltd., 1968.

Hollis, Richard. *Swiss Graphic Design: The Origins and Growth of an International Style, 1920–1965*. New Haven: Yale University Press, 2006.

Hüttinger, Eduard, ed. *Max Bill*. New York: Rizzoli, 1978.

Isaacson, Walter. The *Innovators: How a Group of Hackers, Geniuses, and Geeks Created the Digital Revolution*. New York: Simon & Schuster, 2014.

Knobloch, Iva, ed. *Ladislav Sutnar V Textech (Mental Vitamins)*. Prague: Nakladatelstvi KANT a Umeckoprumyslové museum v Praze, 2010.

Knuth, Donald E. *Computer Modern Typefaces*. Boston: Addison-Wesley, 1986.

Knuth, Donald E. *Digital Typography*. Stanford: CSLI Publications, 1999.

Kröplien, Manfred, ed. Karl Gerstner: Review of 5x10 Years of Graphic Design, etc. Ostfildern: Hatje Cantz Verlag, 2001.

LeWitt, Sol. "Oral History Interview with Sol LeWitt." By Paul Cummings. *Archives of American Art*, July 15, 1974. http://www.aaa.si.edu/collections/interviews/oral-history- interview-sol-lewitt-12701.

LeWitt, Sol. "Paragraphs on Conceptual Art." *Artforum* 5, no. 10 (1967): 79–83.

Maldonado, Tomás. *Max Bill*. Buenos Aires: Editorial Nueva Visión, 1955.

Munari, Bruno. *Design as Art*. Trans. Patrick Creagh. London: Penguin, 1971. (『芸術としてのデザイン』ブルーノ・ムナーリ著、小山清男訳、ダヴィッド社、1990年(第6版))

Nelson, Theodor H. *Computer Lib: You Can and Must Understand Computers Now*. Chicago: Hugo's Book Service, 1974.

Price, Marla. *Drawing Rooms: Jonathan Borofsky, Sol LeWitt, Richard Serra*. Fort Worth: Modern Art Museum Fort Worth, 1994.

Rosen, Margit, ed. *A Little-Known Story About a Movement, a Magazine, and the Computer's Arrival in Art: New Tendencies and Bit International, 1961–1973*. Cambridge: MIT, 2011.

Sutherland, Ivan E. "Sketchpad, a Man-Machine Graphical Communica-tion System," Doctoral dissertation, Massachusetts Institute of Technology, 1963.

Time-Life. "Toward a Machine with Interactive Skills." In *Computer Images 34*. Ann Arbor: University of Michigan, 1986.

Turner, Fred. *From Counterculture to Cyberculture: Stewart Brand, the Whole Earth Network, and the Rise of Digital Utopianism*. Chicago: University of Chicago Press, 2008.

Waldrop, M. Mitchell. *The Dream Machine: J. C. R. Licklider and the Revolution that Made Computing Personal*. New York: Viking, 2001.

Zevi, Adachiara, ed. *Sol Lewitt: Critical Texts*. Rome: Libri de AEIUO, 1995.

2. 中央処理への抵抗

Aldersey-Williams, Hugh, Lorraine Wild, Daralice Boles, and Katherine McCoy. *The New Cranbrook Design Discourse*. New York: Rizzoli, 1990.

Barthes, Roland. *Image-Music-Text*. London: Fontana, 1977.

Blackwell, Lewis. *The End of Print: The Graphic Design of David Carson*. San Francisco: Chronicle Books, 1995.

Brooks Jr., Frederick P. *The Mythical Man-Month: Essays on Software Engineering*. Boston: Addison-Wesley Professional, 1995.

Debord, Guy. *The Society of the Spectacle*. New York: Zone, 1995.(『スペクタクルの社会』ギー・ドゥボール 著、木下誠訳、筑摩書房、2003年）

Derrida, Jacques. *Of Grammatology*. Baltimore: Johns Hopkins University Press, 1997.

Fella, Edward. *Edward Fella: Letters on America*. London: Lawrence King, 2000.

Foster, Hal, ed. *The Anti-Aesthetic: Essays on Postmodern Culture*. New York: New Press, 1998.（『反美学：ポストモダンの諸相』ハル・フォスター編、室井尚、吉岡洋訳、勁草書房、1998年）

Foster, Hal, ed. *Postmodern Culture*. London: Pluto Press, 1985.

Friedman, Dan. *Dan Friedman: Radical Modernism*. New Haven: Yale University Press, 1994.

Gay, Joshua, ed. *Free Software, Free Society: Selected Essays of Richard M. Stallman*. Boston: Free Software Foundation, 2002.

Greiman, April. *Hybrid Imagery: The Fusion of Technology and Graphic Design*. New York: Watson-Guptill, 1990.

Hamm, Steve. *The Race for Perfect: Inside the Quest to Design the Ultimate Portable Computer*. New York: McGraw Hill, 2009.

Harvey, David. *The Condition of Postmodernity: An Enquiry into the Origins of Cultural Change*. Cambridge, MA: Blackwell, 1990.（『ポストモダニティの条件』デヴィッド・ハーヴェイ著、吉原直樹監訳・解説、青木書店、1999年）

Hofstadter, Douglas R. *Gödel, Escher, Bach: An Eternal Golden Braid*. New York: Basic Books, 1999.（『ゲーデル、エッシャー、バッハ：あるいは不思議の環』ダグラス・R・ホフスタッター 著、野崎昭弘、はやしはじめ、柳瀬尚紀訳、白揚社、2005年）

Kostelanetz, Richard. *A Dictionary of the Avant-Gardes*. New York: Routledge, 2001.

Laurel, Brenda, ed. *The Art of Human-Computer Interface Design* Boston: Addison-Wesley, 1990.（『ヒューマンインターフェースの発想と展開』ブレンダ・ローレル編、上條史彦、小嶋隆一、白井靖人、安村通晃、山本和明訳、ピアソン・エデュケーション、2002年）

Levy, Steven. *Insanely Great: The Life and Times of Macintosh, the Computer that Changed Everything*. London: Penguin, 2000.（『マッキントッシュ物語：僕らを変えたコンピュータ』スティーブン・レヴィ著、武舎広幸訳、翔泳社、1994年）

Lupton, Ellen, and Abbott Miller. *Design Writing Research: Writing on Graphic Design*. New York: Kiosk, 1996.

Lyotard, Jean-François. *The Postmodern Condition: A Report on Knowledge*. Manchester: Manchester University Press, 1984.

Makela, P. Scott, and Laurie Haycock Makela. *Whereishere: A Real and Virtual Book.* Berkeley: Gingko Press, 1998.

McLuhan, Marshall, and Quentin Flore. *The Medium Is the Message: An Inventory of Effects.* Corte Madera, CA: Ginko Press, 2001.(『メディアはマッサージである：影響の目録』M・マクルーハン、Q・フィオーレ著、門林岳史訳、河出書房新社、2015年)

Miller, J. Abbott. *Dimensional Typography: Case Study on the Shape of Letters in a Virtual Environment.* New York: Princeton Architectural Press, 1996.

Negroponte, Nicholas. *Being Digital.* New York: Knopf, 1995.(『ビーイング・デジタル：ビットの時代』ニコラス・ネグロポンテ著、西和彦監訳・解説、福岡洋一訳、アスキー、2001年)

Norris, Christopher. *Deconstruction: Theory and Practice.* New York: Routledge, 1991.

Poynor, Rick. *No More Rules: Graphic Design and Postmodernism.* New Haven: Yale University Press, 2003.

Raymond, Eric S. *The Cathedral and the Bazaar: Musings on Linux and Open Source by an Accidental Revolutionary.* Sebastopol, CA: O'Reilly Media, 1999.(『伽藍とバザール』E・S・レイモンド 著、山形浩生 訳・解説、ユニバーサル・シェル・プログラミング研究所、2010年)

Rock, Michael. "P. Scott Makela Is Wired." *Eye* 12 (1994): 26–35.

Ronell, Avital. *The Telephone Book: Technology, Schizophrenia, Electric Speech.* Lincoln: University of Nebraska Press, 1989.

VanderLans, Rudy, and Zuzana Licko. *Emigre: Graphic Design into the Digital Realm.* New York: Van Nostrand Reinhold, 1993.

Weingart, Wolfgang. *Typography.* Baden: Lars Müller, 2000.

3.未来をコード化する

Anderson, Chris. *Free Culture: How Big Media Uses Technology and the Law to Lock Down Culture and Control Creativity.* New York: Penguin, 2004.

Anderson, Chris. *Makers: The New Industrial Revolution.* New York: Crown, 2012.(『MAKERS：21世紀の産業革命が始まる』クリス・アンダーソン著、関美和訳、NHK出版、2012年)

Armstrong, Helen, ed. *Graphic Design Theory: Readings from the Field.* New York: Princeton Architectural Press, 2009.

Armstrong, Helen, and Zvezdana Stojmirovic. *Participate: Designing with User-Generated Content.* New York: Princeton Architectural Press, 2011.

Benkler, Yochai. *The Wealth of Networks: How Social Production Transforms Markets and Freedom.* New Haven: Yale University Press, 2006.

Blauvelt, Andrew, and Koert van Mensvoort. *Conditional Design: Workbook.* Amsterdam: Valiz, 2013.

Bohnacker, Hartmut. *Generative Design: Visualize, Program, and Create with Processing.* New York: Princeton Architectural Press, 2012.

Brand, Stewart. *Whole Earth Discipline: Why Dense Cities, Nuclear Power, Transgenic Crops, Restored Wildlands, and Geoengineering Are Necessary.* New York: Viking, 2009.

Cormen, Thomas H., and Charles E. Leiserson. *Introduction to Algorithms.* Cambridge: MIT Press, 2009.(『アルゴリズムイントロダクション』)T・コルメン、C・ライザーソン、R・リベスト、C・シュタイン共著、浅野哲夫、岩野和生、梅尾博司、山下雅史、和田幸一共訳、近代科学社、2013年)

Dunne, Anthony, and Fiona Raby. *Speculative Everything: Design, Fiction, and Social Dreaming.* Cambridge: MIT Press, 2013.(『スペキュラティヴ・デザイン：問題解決から、問題提起へ。：未来を思索するためにデザインができること』アンソニー・ダン、フィオナ・レイビー著、久保田晃弘監修、千葉敏生訳、ビー・エヌ・エヌ新社、2015年)

Fry, Ben, and Casey Reas. "Processing: Programming for Designers and Artists." *Design Management Review* (2009): 52–58.(『Processing：ビジュアルデザイナーとアーティストのためのプログラミング入門』ベン・フライ、ケイシー・リース著、中西泰人訳、安藤幸央、澤村正樹、杉本達應訳、ビー・エヌ・エヌ新社、2015年)

Fuller, Matthew. *Behind the Blip: Essays on Software Culture.* New York: Autonomedia, 2003.

Fuller, Matthew, ed. *Software Studies: A Lexicon.* Cambridge: MIT Press, 2008.

Graham, Paul. *Hackers and Painters: Big Ideas from the Computer Age.* Sebastopol, CA: O'Reilly, 2004.

Greenfield, Adam. *Everyware: The Dawning Age of Ubiquitous Computing.* Berkeley: New Riders, 2006.

Hunt, Andrew, and David Thomas. *The Pragmatic Programmer: From Journeyman to Master*. Boston: Addison-Wesley Professional, 1999.
（『達人プログラマー：システム開発の職人から名匠への道』アンドリュー・ハント、デビッド・トーマス著、村上雅章訳、ピアソン・エデュケーション、2000年）

Jenkins, Henry, Sam Ford, and Joshua Green. *Spreadable Media: Creating Value and Meaning in a Networked Culture*. New York: NYU Press, 2013.

Johnson, Steven. *Emergence: The Connected Lives of Ants, Brains, Cities, and Software*. New York: Scribner, 2002.
（『創発：蟻・脳・都市・ソフトウェアの自己組織化ネットワーク』スティーブン・ジョンソン著、山形浩生訳、ソフトバンクパブリッシング、2004年）

Knuth, Donald E. *The Art of Computer Programming*. Boston: Addison-Wesley Professional, 2011.
（『The Art of Computer Programming：日本語版』ドナルド・クヌース著、有澤誠、和田英一監訳、ドワンゴ：KADOKAWA（発売）、2015年）

Laurel, Brenda. *Computers as Theatre*. Boston: Addison-Wesley Professional, 2013.（『劇場としてのコンピュータ』ブレンダ・ローレル著、遠山峻征訳、トッパン、1992年）

Laurel, Brenda. *Utopian Entrepreneur*. Cambridge: MIT Press, 2001.

Laurel, Brenda, and Peter Lunenfeld. *Design Research: Methods and Perspectives*. Cambridge: MIT Press, 2003.

Lessig, Lawrence. *Free Culture: The Nature and Future of Creativity*. New York: Penguin Books, 2005.

Levy, Steven. *Hackers: Heroes of the Computer Revolution*. Sebastopol, CA: O'Reilly Media, 2010.（1990年に出版された第三版の邦訳は以下の通り。『ハッカーズ』スティーブン・レビー著、古橋芳恵、松田信子訳、工学社、1990年。本書で扱っているのは2010年出版のアップデート版。）

Lunenfeld, Peter. *The Secret War Between Downloading & Uploading: Tales of the Computer as Culture Machine*. Cambridge: MIT Press, 2011.

Lupton, Ellen. *Type on Screen: A Critical Guide for Designers, Writers, Developers & Students*. New York: Princeton Architectural Press, 2014.

Maeda, John. *Maeda @ Media*. New York: Rizzoli, 2000.

Maeda, John. *The Laws of Simplicity (Simplicity: Design, Technology, Business, Life)*. Cambridge: MIT Press, 2006.
（『シンプリシティの法則』ジョン・マエダ著、鬼澤忍訳、東洋経済新報社、2008年）

Malloy, Judy, ed. *Women, Art, and Technology*. Cambridge: MIT Press, 2003.

Myers, William, ed. *Bio Design: Nature + Science + Creativity*. New York: Museum of Modern Art, 2014.

Nelson, Theodor H. *Designing Interactions*. Cambridge: MIT Press, 2007.

Pearson, Matt. *Generative Art: A Practical Guide Using Processing*. Shelter Island, NY: Pearson Education, 2010.
（『ジェネラティブ・アート：Processingによる実践ガイド』マット・ピアソン著、久保田晃弘監訳、沖啓介訳、ビー・エヌ・エヌ新社、2014年）

Petzold, Charles. Code: *The Hidden Language of Computer Hardware and Software*. Redmond, WA: Microsoft Press, 2001.

Poggenpohl, Sharon, and Keiichi Sato, eds. *Design Integrations: Research and Collaboration*. Bristol, UK: Intellect, 2009.

Reas, Casey, Chandler McWilliams, and LUST. *Form + Code in Design, Art and Architecture*. New York: Princeton Architectural Press, 2010.（『FORM+CODE：デザイン／アート／建築における、かたちとコード』ケイシー・リース、チャンドラー・マクウィリアムス、ラスト著、久保田晃弘監訳、吉村マサテル訳、ビー・エヌ・エヌ新社、2011年）

Reas, Casey, and Ben Fry. *Getting Started with Processing*. Sebastopol, CA: Maker Media, 2010.（『Processingをはじめよう』ケイシー・リース、ベン・フライ著、船田巧訳、オライリー・ジャパン、オーム社（発売）、2011年）

Rose, David. *Enchanted Objects: Design, Human Desire, and the Internet of Things*. New York: Scribner, 2014.

Salen, Katie, and Eric Zimmerman, eds. *The Game Design Reader: A Rules of Play Anthology*. Cambridge: MIT Press, 2006.

Sterling, Bruce. *Shaping Things*. Cambridge: MIT Press, 2005.

Vinh, Khoi. *Ordering Disorder: Grid Principles for Web Design*. Berkeley: New Riders, 2010.

TEXT SOURCES
出典

p054 Ladislav Sutnar, *Visual Design in Action: Principles, Purposes* (New York: Hastings, 1961).

p064 Bruno Munari, *Arte programmata. Arte cinetica. Opera moltiplicate. Opera aperta.* (Milan: Olivetti Company, 1964).

p068 Karl Gerstner, "Programme as Computer Graphics," "Programme as Movement," "Programme as Squaring the Circle," in *Designing Programmes* (New York: Hastings House, 1964), 21–23.

p076 Ivan E. Sutherland, "The Ultimate Display," *Proceedings of the IFIP Conference* (1965), 506–8.

p082 Max Bill, "Structure as Art? Art as Structure?" in Structure in Art and Science, ed. György Kepes (New York: Braziller, 1965), 150.

p086 Stewart Brand, "Whole Earth Catalog Purpose and Function," Whole Earth Catalog: Access to Tools (Menlo Park, CA: Portola Institute, 1968): 2.

p090 Wim Crouwel, "Type Design for the Computer Age," *Journal of Typographic Research* 4 (1970): 51–59.

p096 Sol LeWitt, "Doing Wall Drawings," *Art Now* 3, no. 2 (1971): n.p.

p102 Sharon Poggenpohl, "Creativity and Technology," STA Design Journal (1983): 14–15.

p110 April Greiman, "Does It Make Sense?" *Design Quarterly* 133 (1986).

p112 Muriel Cooper, "Computers and Design," Design Quarterly 142 (1989): 4–31.

p124 Zuzana Licko and Rudy VanderLans, "Ambition/Fear," *Émigré* 11 (1989): 1.

p128 Alan Kay, "User Interface: A Personal View," in *The Art of Human-Computer Interface Design*, ed. Brenda Laurel (Boston: Addison-Wesley, 1990), 191–207.

p138 Erik van Blokland and Just van Rossum, "Is Best Really Better," Émigré 18 (1990).

p144 P. Scott Makela, "Redefining Display," Design Quarterly 158 (1993): 16–21.

p148 John Maeda, "End," in Design by Numbers (Cambridge: MIT, 1999), 251. (『Design by Numbers：デジタル・メディアのデザイン技法』より「終わり」、ジョン・マエダ著、大野一生訳、ソフトバンクパブリッシング（現ソフトバンク・クリエイティブ）、2001年）

p154 Ben Fry and Casey Reas, "Processing...," in *Processing: A Programming Handbook for Visual Designers and Artists* (Cambridge: MIT Press, 2012), 1–7.『Processing：ビジュアルデザイナーとアーティストのためのプログラミング入門』より「Processingについて」、ベン・フライ、ケイシー・リース著、中西泰人監訳、安藤幸央、澤村正樹、杉本達應訳、ビー・エヌ・エヌ新社、2015年）

p166 Paola Antonelli, "Design and the Elastic Mind," in *Design and the Elastic Mind* (New York: MoMA, 2008), 19–24.

p174 Hugh Dubberly, "Design in the Age of Biology: Shifting from a Mechanical-Object Ethos to an Organic-Systems Ethos," *Interactions* 15, no. 5 (2008): 35–41.

p186 Luna Maurer, Edo Paulus, Jonathan Puckey, Roel Wouters, "Conditional Design Manifesto," *Conditional Design*, May 1, 2015, http://conditionaldesign.org/manifesto/.

p190 Brenda Laurel, "Designed Animism," in *(Re)Searching the Digital Bauhaus* (New York: Springer, 2009), 251–74.

p196 Khoi Vinh, "Conversations with the Network," in *Talk to Me: Design and Communication Between People and Objects*, ed. Paola Antonelli (New York: MoMA, 2011), 128–31.

p206 Keetra Dean Dixon, "Museum as Manufacturer," Fromkeetra.com, May 1, 2015, http://fromkeetra.com/museum-as-manufacturer/.

PHOTO CREDIT
写真提供者

Cover illustration by Keetra Dean Dixon

p029, p060-061 Ladislav Sutnar © Ladislav Sutnar, reprinted with the permission of the Ladislav Sutnar Family.

p031, p097 Sol LeWitt "Doing Wall Drawings" © Estate of Sol LeWitt/Artists Rights Society (ARS), New York. Courtesy Paula Cooper Gallery, New York.

p028 Max Bill © 2015 Artists Rights Society (ARS), New York/ SIAE,Rome.

p035, p120 Muriel Cooper, reprinted courtesy of Nicholas Negroponte.

p038 Scott P. Makela, reprinted courtesy of Laurie Haycock Makela.

TEXT CREDITS
テキストクレジット

p054 Ladislav Sutnar, "The New Typography's Expanding Future," in *Visual Design in Action, Principles, Purposes*. © Ladislav Sutnar, reprinted with the permission of The Ladislav Sutnar Family.

p064 Bruno Munari, *Arte Programmata*. © Alberto Munari. Reprinted courtesy of Alberto Munari.

p082 Max Bill, "Structure as Art? Art as Structure?," in *Structure in Art and Science*. © Jakob Bill for all texts by Max Bill. Reprinted with the permission of Jakob Bill.

p096 Sol LeWitt, "Doing Wall Drawings." © Estate of Sol LeWitt/Artists Rights Society (ARS), New York. Courtesy Paula Cooper Gallery, New York.

p112 Muriel Cooper, "Computers and Design," *Design Quarterly* 142 (1989). Reprinted courtesy of Nicholas Negroponte.

p128 Alan Kay, "User Interface: A Personal View," in *The Art of Human-Computer Interface Design*. Reprinted by permission of Apple, Inc.

p144 P. Scott Makela, "Redefining Display," *Design Quarterly* 158 (1993). Reprinted courtesy of Laurie Haycock Makela.

p148 John Maeda, foreword by Paola Antonelli, *Design by Numbers*, 500-word excerpt. © 1999 Massachusetts Institute of Technology, by permission of The MIT Press.

p166 Paola Antonelli, "Design and the Elastic Mind," from *Design and the Elastic Mind*. New York: The Museum of Modern Art, 2008. © 2008, The Museum of Modern Art, New York.

p190 Laurel, Brenda. Excerpt from "Designed Animism," in *(Re)searching the Digital Bauhaus*, by Thomas Binder, Jonas Löwgren, and Lone Malmborg. Reproduced with permission of Springer in the format Book via Copyright Clearance Center.

Special thanks to Erik van Blokland, Stewart Brand, Wim Crouwel, Keetra Dean Dixon, Hugh Dubberly, Haakon Faste, Ben Fry, April Greiman, Alan Kay, Zuzana Licko, Luna Maurer, Edo Paulus, Sharon Poggenpohl, Jonathan Puckey, Casey Reas, Just van Rossum, Ivan E. Sutherland, Rudy VanderLans, Khoi Vinh, and Roel Wouters for permission to reproduce their work.

INDEX
索引

123

3D ... 161, 205
3つの問題 102

―――

ABC

ACG 022, 147
ALGOL60 .. 071
ARPA 016, 128
ARPANET .. 016
BEFLIX ... 076
Beowolf 039, 139
CAD ... 075
Compendium for Literates 030, 067
Conditional Design 025, 152
CRT搭載システム 090
C言語 .. 162
Dead History 143, 146
Design Quarterly 107
FLEX .. 128
Graphic Design 073
GUI 017, 127
HP ... 021
HP LaserJet 021
IBM 016, 030, 050, 067
information landscape 035, 111
IoT 025, 150
J・C・Rリックライダー 016
JavaScript 046, 047, 162
LettError 039, 100, 137
Linotype Centennial 143
Linux ... 158
MacVision 107
MAD .. 207

Max ... 156
MIT 021, 075, 100, 147, 182
MoMA 024, 165, 171
Mother of All Demos 016, 085
New Alphabet 087, 088, 092
NLS 016, 133
Oakland .. 037
oN-Line System 016, 133
P・スコット・マケラ 021, 038, 143
PARC 127, 157, 190
PostScript 022, 137, 139
RandomFont 039, 137
Ray Gun 021, 198
RCA .. 168
Sketchpad 016, 075
Smalltalk 133
Sun SPOT 190
SVA ... 165
Sweet's Catalog Service 029
System/360 016, 050
TEDカンファレンス 107, 111
Ubicomp ... 192
USA baut 028
VAG Rounded 143
Visible Language Workshop ... 035, 111
WELL 085, 151
whereishere 020
Wildcard 041, 195
Wired 085, 178

―――

あ

アート・アンフォルメル 082
アーパネット 016
アイバン・サザランド 016, 075
アインシュタイン理論 059
アウトプット 091, 116, 206
新しいタイポグラフィ 054
アニミズム 190
アバンギャルド 006, 026, 056, 119
アラン・ケイ 012, 107, 127
アルゴリズム 011, 161, 170
アルドゥイーノ 150

イノベーション 053, 056, 120, 159, 166
インターナショナル・スタイル ... 006
インターネット 016, 198
インタラクション・デザイン 212
インタラクティブ 008, 019, 105, 119, 189
ウィム・クロウエル 033, 087
ウェブサイト 160
ウォール・ドローイング ... 018, 031, 095, 185
ウォルト・ホイットマン 055
ウォルフガング・ワインガルト ... 034, 107
ウンベルト・エーコ 062
エイプリル・グレイマン 034, 107, 143
エコール・ド・ニューヨーク 058
エコール・ド・パリ 058
エド・パウルス 025, 185
エミグレ 022, 036, 123, 143
エモーショナル・スタイル 059
エリック・ヴァン・ブロックランド
.. 022, 039, 137
遠隔操作 .. 045
オーガニックデザイン 169
オーバーラップウィンドウ方式 ... 127
オブジェクト指向 133
オリベッティ 018, 062
音声ディスプレイ 078

―――

か

カーステン・シュミット 025, 159
カール・ゲルストナー 008, 018, 030, 067, 119
カイロス ... 167
カオス 110, 161
核 ... 093
画像処理 .. 161
画像的メンタリティ 132
勝井三雄 .. 073
ガラス越しの絵 025
カレル・タイゲ 056
慣例主義 .. 058

キートラ・ディーン・ディクソン......007, 024, 046, 047, 105
記号的メンタリティ......132
技術的特異点......013, 025
機能的なタイポグラフィ......056
キャサリン・マッコイ......019, 036, 097
ギャラモン......087, 092
銀河間コンピュータネットワーク......016
組版装置......090
グラフィカル・ユーザインターフェイス......017, 127
グラフィックアイコン......018, 053
クランブルック・アカデミー・オブ・アート......020, 036, 143, 205
クリエイティブ・コモンズ......027
グリッド......007, 018, 033, 070, 087, 119
クリティカル・デザイン......168
クロノス......167
計算......008, 022
計算知能......008, 013
ケイシー・リース......042, 147, 153
形態学的ボックスチャート......068
ゲーム......105, 118, 165, 189
現代建築......061, 092
コイ・ヴィン......024, 040, 195
構成主義......006, 053, 056
構造化プログラミング......161
コーディング......007, 159
コンクリート・アート......062, 067, 081
コンセプチュアル・アート......095, 148
コンディショナル・デザイン......025, 044, 152, 185
コントラディクトリーモード......059
コンピュータ支援設計......075

さ

サービスクラフト......179
シェア......017, 085, 140
ジェネラティブアート......205
ジェネラリスト......104
ジェローム・ブルーナー......131
視覚的な連続性......055
時代分析......176

シノワズリー......055
シャロン・ポーゲンボール......101, 183
自由主義的保守......058
集団で想像......211
ジュスト・ヴァン・ロッサム......022, 039, 137
ジョナサン・バッキー......185
ジョン・マエダ......007, 022, 147, 153, 160
新・原始主義......123
シンギュラリティ......013, 025
人工知能......008, 182, 213
人工物......179, 205
スイス・スタイル......018, 033, 067, 143
スウィーツ・カタログ・サービス......029, 053
スクロール......023
図形プログラミング......133
ズザーナ・リッコ......022, 037, 123
スチュアート・ブランド......003, 019, 023, 032, 085
スティーブ・ジョブズ......101, 127
スペシャリスト......104
すべてのデモの母......016, 085
スマートオブジェクト......152
生物学の時代のデザイン......012, 174
設計原理......181
セブンティーン......095
セル......092
セル・オートマトン......025
ゼログラフィ......114
操作的メンタリティ......132
創発的行動......024
ソーシャルメディア......023, 201
外骨格ロボット......045
ソル・ルウィット......031, 095, 187

た

タートル......130, 156
体験......199
ダイナブック......127, 130, 157
ダイアグラム......018, 095

大量生産......021, 054, 087, 111, 137
ダグラス・エンゲルバート......016, 085
ダダ......119
ダニエル・シフマン......161
ダバリー・デザイン・オフィス......041, 173
タブ付きシステム......018
チェンジ・エージェント......103
チェンジジェネレータ......071
中央集権的なコントロール......021
超現実主義......119
超知能......209, 211
ツールへのアクセス......019, 032
ディスプレイ......038, 076, 112, 128, 144
テクノ文化的精神......211
デジタル・ペイント・システム......114
デジタル出版......024
デジタルメディア......007, 126, 148, 196
デスクトップパブリッシング......021, 032, 052, 114
テレビ会議......016, 085, 120
電子のフィールドガイド......191
伝統主義......058
突然変異......065
ドット......092

な

ナノテクノロジー......024, 170
ナノデザイン......170
ナレッジナビゲーター......024, 173
ニュー・テンデンシーズ......018, 052, 062, 153
ニューウェーブ......019, 034, 107
ニュークリア......093
ニュートンの法則......059
ニューメディア......006
ネオダダ......082

は

パーソナルコンピュータ 085, 129
バーチャル・リアリティ 025, 144
パープルムーン 189
パーベイシブ・コンピューティング
　　.......... 025, 190
バイオテクノロジー 174
バイオミミクリー 024, 170, 206
ハイパーグラム 157
ハイパーテキスト 016, 085, 157
バウハウス 006, 011, 028, 081, 119
パオラ・アントネッリ 024, 165
バズワード 024, 100
ハンス・モラベック 025
パンチカット 124, 139
ハンドクラフト 179
汎用コンピュータシステム 016
ピア・ツー・ピア 019, 026
ピエト・モンドリアン 083
ビジュアル・インフォメーション 059
ビジュアルコミュニケーション 058
ビットマップ・ディスプレイ 133
ヒッピー 085
ヒュー・ダバリー 024, 173
表現のフロンティア 113
フォーム 057
フォールス・スタイル 059
フォント・ウィルス 140
フラットスクリーン 128
フリーダー・ナーケ 071
ブルーノ・ムナーリ 018, 062
振る舞い 019, 198, 211
ブレット・ビクター 025
ブレンダ・ローレル 025, 189
フロー 055, 057, 176
ブロードキャスト 152, 195
プロセス指向 019
プロトタイプ 026, 115, 192, 205, 211
ベオウルフ 137, 140
ヘルベチカ 124, 140
ベン・フライ 043, 147, 153
ホーコン・ファステ 013, 025, 045, 209
ポール・ランド 175, 198
ポスト構造主義 019
ポスト人間中心デザイン 013, 110, 213
ポストヒューマン 209, 211
ポストモダニズム 006, 021, 140, 143, 196
ボドニ 092, 138
ボリス・レオニードヴィチ・
　パステルナーク 059

ま

マーシャル・マクルーハン 129
マイケル・シュミッツ 025
マウス 016, 085, 133, 154
マサチューセッツ工科大学 021
マッキントッシュ 017, 098, 101, 107, 123, 195
マックス・ビル 018, 067, 081
マッピング 007, 067, 174
マルチメディア 100, 117, 120, 143
ミッドセンチュリーデザイン 197
ミニマル・アート 095
ミュリエル・クーパー 035, 111, 153
未来社会 019
未来派 006, 013, 119
メインフレーム・コンピュータ 016, 050, 052, 061, 114
メディア・ミックス 117
モードレス 133
モジュール・グリッド 017
モダニズム 006, 019, 141, 174
モノのインターネット 025, 150
モバイルグリッド 070
モホリ＝ナジ・ラースロー 057, 119
モンタージュタイポグラフィ 057

や

ヤン・チヒョルト 056
ユークリッド幾何学の公理 059
ユーザーフレンドリー 115
ユニット 009, 017, 070, 093
ユニバーサルコミュニケーション
　　.......... 052
ユビキタス 025, 190, 213
ヨゼフ・ミューラー＝ブロックマン
　　.......... 017

ら

ライフゲーム 025
ラジスラフ・ストナル 019, 053
ラリー・キューバ 155
ラリー・テスラー 134
ランダムフォント 022, 137
ランド・タブレット 077
ルーナ・マウラー 185
ルール・ウッターズ 185
ルディ・バンダーランス 022, 036, 123, 198
レイ・カーツワイル 025, 210
レイガン 021, 198
レーザーライター 116, 141
レスポンシブル・アーキテクチャー
　　.......... 170
レットエラー 039, 100, 137
ローリー・ヘイコック・マケラ 021, 143
ロシア・アバンギャルド 119
ロジックとしてのプログラム 068
ロング・ナウ 167

わ

ワードプロセッシング 016, 085, 118
ワイアード 085, 178

索引

229

PROFILE

著者略歴
ヘレン・アームストロング

監訳者略歴
久保田晃弘

ヘレン・アームストロングは、現役のデザイナー、大学教員、著作家として、多角的な視点からデザインを論じている。現在はノースカロライナ州立大学、グラフィック・デザイン科の准教授である。教壇に立ちながら出版した著作としては、『Graphic Design Theory: Readings from the Field』(Princeton Architectural Press, 2009)、また Zvezdana Stojmirovicとの共著として『Participate: Designing with User-Generated Content』(Princeton Architectural Press, 2011)がある。アームストロングはまた、Strong Designの経営者としても活躍している。Johns Hopkins、T・Rowe Price、Euler ACIなどのクライアントを抱え、国内外での受賞歴もある。アームストロングの作品は、『HOW International Design Annual』、『The Complete Typographer』、『The Typography Workbook』など、米国および英国のさまざまな出版物に掲載されている。

多摩美術大学情報デザイン学科メディア芸術コース教授・メディアセンター所長。ARTSATプロジェクトリーダー。世界初の芸術衛星と深宇宙彫刻の打ち上げに成功した衛星芸術プロジェクト(ARTSAT.JP)をはじめ、バイオメディア・アート、自然知能と美学の数学的構造、ライブ・コーディングによるサウンド・パフォーマンスなど、さまざまな領域を横断・結合するハイブリッドなメディア芸術の世界を開拓中。芸術衛星1号機の「ARTSAT1:INVADER」でARSELECTRONICA 2015 HYBRID ART部門優秀賞をチーム受賞。「ARTSATプロジェクト」の成果により、平成27年度芸術選奨文部科学大臣賞(メディア芸術部門)を受賞。現在は、札幌国際芸術祭2017に向けて、SIAFラボとの共同プロジェクトを推進中。著書や監修・監訳した書籍に『消えゆくコンピュータ』(岩波書店、1999年)、『FORM+CODE』(BNN、2012年)、『スペキュラティヴ・デザイン』(BNN、2015年)、『バイオアート』(BNN、2016年)などがある。

DIGITAL DESIGN THEORY by Helen Armstrong
Copyright © 2016 Princeton Architectural Press
First Published in the United States by Princeton Architectural Press
Japanese translation published by arrangement
with Princeton Architectural Press LLC
through The English Agency (Japan) Ltd.
Japanese edition published by BNN, Inc., Copyright © 2016.

未来を築くデザインの思想
ポスト人間中心デザインへ向けて読むべき24のテキスト

2016年10月21日　初版第1刷発行

編著：ヘレン・アームストロング
監訳：久保田晃弘
翻訳：村上 彩

翻訳協力：株式会社トランネット
版権コーディネート：イングリッシュ・エージェンシー・ジャパン
日本語版デザイン：中西要介
日本語版編集：伊藤千紗

印刷・製本：シナノ印刷株式会社

発行人：上原哲郎
発行所：株式会社ビー・エヌ・エヌ新社
〒150-0022　東京都渋谷区恵比寿南一丁目20番6号
Fax: 03-5725-1511　E-mail: info@bnn.co.jp　URL: www.bnn.co.jp

Printed in Japan
ISBN 978-4-8025-1033-2

○本書の一部または全部について個人で使用するほかは、
著作権上（株）ビー・エヌ・エヌ新社および著作権者の承諾を得ずに
無断で複写、複製することは禁じられております。
○本書の内容に関するお問い合わせは弊社Webサイトから、
またはお名前とご連絡先を明記のうえE-mailにてご連絡ください。
○乱丁本・落丁本はお取り替えいたします。
○定価はカバーに記載されております。